少女漫画交響詩

青島 広志

長い間、少女漫画を見守り続けてくださった丸山昭先生に

わたなべまさこ「ふたごのプリンセス」『プリンセス』(秋田書店)S50年

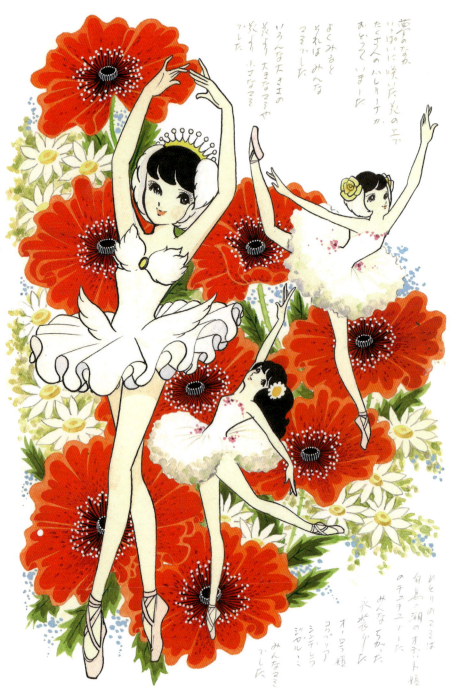

牧美也子「りぼんのワルツ」『りぼん』(集英社)S38~39年

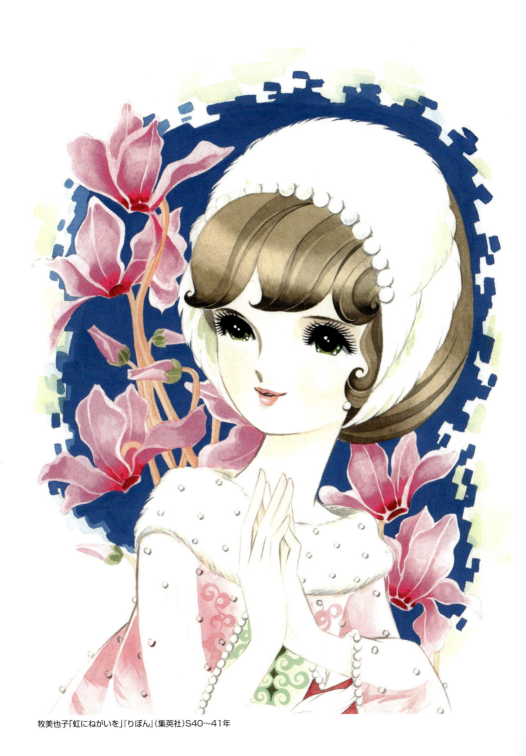

牧美也子「虹にねがいを」『りぼん』(集英社)S40〜41年

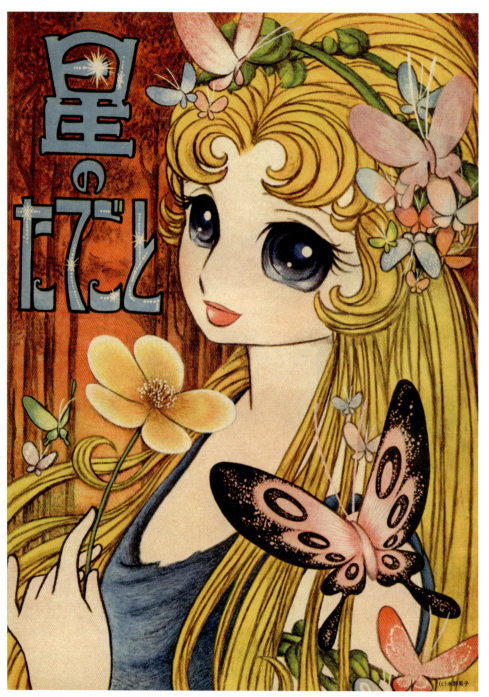

水野英子「星のたてごと」『少女クラブ』（講談社）S35〜37年

まえがき――少女漫画は私たちの聖書（バイブル）

青島広志

　筆者は少女漫画とともに歩んで来ました。ほぼ同時に誕生し、**上田トシコ**作品を年嵩（としかさ）向きと感じ、次に登場した**わたなべまさこ**・**牧美也子**・**水野英子**という**御三家**の先生方からは人間の根本的な生き方を学びました。詳しく言えば、それは母子・家族間の情愛、バレエへの憧れと上昇志向、外国への夢とドラマ、ということになるのですが、同時に和服での動作、感情表現や手指の仕草、ドレスの裾捌（すそさば）きに至るまでが女性ならではの繊細な感覚で印（しる）され、これは素晴らしい大人の女性になるための指南書でもありました。筆者のちょっとした動作や言葉遣いに、女性らしさを感じる人は多い筈ですが、それも完璧に少女漫画の影響です。

　すなわち、中指と薬指を合わせるのはわたなべ先生、「～しててよ」「よくてよ」という上品な言葉遣いは牧先生、指揮したり演技したりするときに大振りになるのは水野先生からなのです。これは昭和三十年代の子供たちは殆ど同じで、男の子たちは「鉄腕アトム」（**手塚治虫**）「鉄人28号」（**横山光輝**）、少し下って「おそ松くん」（**赤塚不二夫**）の真似をし、雑誌の新刊が出ると、休み時間はその話題で持ち切りでした。

　筆者の場合は、始めの内、お守（も）り役だった祖母が買ってくれた一ヶ月遅れの古本の『少女クラブ』『少女』、そしてピアノのレッスンの待ち時間に『少女ブック』『少女』『なかよし』『りぼん』などを読み漁（あさ）っていたのです。当時の先生は何とピアノを持っておらず、裕福な少女の家に集まって指導を受け、ひどい生徒になると少女漫画を読みに行くだけ、という強者（つわもの）もいたのです。それが長じて歯医者の待合室になり、もう治っているのに嘘をついて通ったりしていました。すると、音楽と少女漫画とは世界観が似

いると感じ始めたのです！

くある「別れの歌」、牧先生は当然、チャイコフスキーの三大バレエですし、水野先生はオペラそのも

のと言っても良い程でした。筆者が現在、オペラを作曲したり演出したりしているのも、そのお陰です。

長じて異性に淡い恋心を抱いたときには、**西谷祥子先生**がちゃんとそのお手本を示してくれました。

両親が不仲になってしまったら、**二十四年組**の先生方が、その堰となってくださいました。不思議なことに、当方に心

ときめいた際に、一歩ずつ先に、少女漫画も成長し、必ず解答を出してくださいました。そしてなぜか同性に心

が成長するより一歩ずつ先に、**矢代まさこ**作品がその答を出してくれました。そして今、少女漫画

は芸術や思想、哲学まで語れるようになっています。

少年漫画を読まずに嫌っている訳ではありません。それはやはり漫画の王道で、強く、明るく、冒険

心に溢れ、未来へのビジョンを読者に示してくれます。しかし人間の文化には動と静があり、動が少年

物であるなら、それを思索的に見ているのは少女物でしょう。しかし二十世紀の間は、そうしたたおや

め振りが男性には不必要と考えられて、少女漫画を表立って語ることは善しとされていませんでした

……これは大変に残念なことです。

筆者は取材費も自分持ちで、ご存命の作者にインタヴューを申し込み、かなりの情報を集めることが

出来ましたが、女性作家の先生方は、そのまま性差（ジェンダー）問題の大きな提供者ともなっています。その意味

でこの小著は、はからずも二十一世紀にかけての女性史ともなっているようです。

ピアニストの**伊藤恵（けい）先生**とＴＶ「題名のない音楽会」で対談したとき、二人が口を揃えて言ったのが、

冒頭の「私たちの聖書（バイブル）だった」です。これからも人生の岐路に立ったとき、少女漫画を繙（ひもと）いてみまし

ょう、きっと良い答がそこに書いてあるに違いありません。

6

もくじ

まえがき ……… 5

第1部

第一楽章 少女漫画はここから始まった！ ……… 10
第二楽章 水野英子 ……… 14
第三楽章 今村洋子 ……… 18
第四楽章 矢代まさこ ……… 22
第五楽章 西谷祥子 ……… 26
第六楽章 牧美也子 ……… 30
第七楽章 上田トシコ① ……… 34
第七a楽章 上田トシコ② ……… 38
休 憩 ……… 42
第八楽章 北島洋子 ……… 46
第九楽章 あすなひろし ……… 50
第十楽章 田村セツコ ……… 54
第十一楽章 高橋真琴 ……… 58
第十二楽章 巴里夫 ……… 62
第十三楽章 望月あきら ……… 66
第十四楽章 よこたとくお ……… 70
第十五楽章 むれあきこ ……… 74
第十六楽章 丸山昭 ……… 78
休 憩 ……… 82
第十七楽章 東浦美津夫 ……… 82
第十八楽章 鈴木光明 ……… 86
第十八a楽章 飛鳥幸子① ……… 90
第十九楽章 飛鳥幸子② ……… 94

第2部

はざまくにこ＝つりたくにこ ……… 98
第二十楽章 少女漫画における音楽シーン ……… 104
第二十一楽章 少女漫画家の悲哀 ……… 107
第二十二楽章 少女漫画の描法 その① ……… 111
第二十三楽章 少女漫画の描法 その② ……… 115
第二十四楽章 少女漫画の描法 その③ ……… 119
第二十五楽章 効果線 その① ……… 123
第二十六楽章 効果線 その② ……… 126
第二十七楽章 少女漫画における描線 その① ……… 130

第3部

第二十七a楽章	少女漫画における描線 その②	134
第二十八楽章	瞳の描法	138
第二十九楽章	大人への改革	142

休憩 …… 148

第三十楽章	木内千鶴子	151
第三十一楽章	鈴原研一郎	155
第三十二楽章	少女雑誌、月刊誌から週刊誌の頃	159
第三十三楽章	初期の新人賞	162
第三十四楽章	谷口ひとみ	166
第三十五楽章	花村えい子	170
第三十六楽章	好美のぼる	174
第三十七楽章	わたなべまさこ①	178
第三十七a楽章	わたなべまさこ②	182
第三十八楽章	赤松セツ子・牧かずま	186
第三十九楽章	浦野千賀子	190
第四十楽章	「別マまんがスクール」	194
第四十一楽章	『COM』から登場した少女漫画家	198
第四十二楽章	本村三四子	202
第四十三楽章	里中満智子①	206
第四十三a楽章	里中満智子②	210
第四十四楽章	西奈貴美子	213
第四十五楽章	野呂新平	217
第四十六楽章	小泉フサコ	221
第四十七楽章	みつはしちかこ	225
第四十八楽章	田中美智子	229
第四十九楽章	保谷良三	233
第五十楽章	芳谷圭児	237
第五十一楽章	藤木輝美	241
第五十二楽章	小山葉子	245
第五十三楽章	大石まどか	249

少女マンガ史のミッシングリンク（丸山昭） …… 253

あとがき …… 257

＊本文イラスト　青島広志

第1部

高橋真琴

水野英子

巴里夫

今村洋子

望月あきら

矢代まさこ

よこたとくお

西谷祥子

むれあきこ

牧美也子

丸山昭

上田トシコ

東浦美津夫

北島洋子

鈴木光明

あすなひろし

はざまくにこ＝つりたくにこ

田村セツコ

飛鳥幸子

第一楽章 少女漫画はここから始まった！

十一名の巨匠による証言

まだ真夏の暑さを残す一九九九年九月二十六日の午後、滝沢池袋西口店において、「少女漫画を語る会」第一回集会が、主として漫画家自身による証言を記録する目的のために開かれました。出席した漫画家は五十音順に八名の女性作家（**今村洋子・上田トシコ・北島洋子・花村えい子・牧美也子・水野英子・むれあきこ・わたなべまさこ**）と三名の男性作家（**高橋真琴・ちばてつや・望月あきら**）および川崎市市民ミュージアムの館員を含む漫画研究者、出版関係者、筆者を含むファン計十一名、総勢二十二名で、著者自身が持ち込んだデビュー作や掲載誌などが机の上にところ狭しと積み上げられ、席の移動もできないような熱気にあふれる五時間を過ごしました。

集会の成立まで

「少女漫画を語る会」は同年夏の始めに、水野先生の呼びかけによって、いまだ体系だって紹介されているとは言えない、少女漫画第一世代の作家たちによる、歴史的な事実を世の中に正しく伝えるため

少女漫画の黎明期

会は最年長でもあり、**長谷川町子**（故人のみ敬称略）とともに、女性漫画家の草分けで、現在もなお活躍中の**上田トシコ**先生による、少女漫画の黎明期の話から始められました。戦前には、**田河水泡・松本かつぢ**といった大家のコマ漫画や叙情画が、すでにある程度用意され、それが前記二人の女性作家によって戦後に継承されたようです。とくに叙情画は戦後いち早く雑誌『ひまわり』『それいゆ』などで活躍した**中原淳一**の影響を受けた人たちが少なくないことは、各先生方の絵柄からある程度想像がつくことでしたが、ここでそれが改めて証明されたわけです。

また、漫画の作法そのものに影響を与えたのは、やはり**手塚治虫**で、文字だけ、あるいは絵だけでは表現しきれない新しい表現方法として、多くの作家の原点となったようです。

デビューについて

その後各人のデビュー作とその形態についての発表がありましたが、これは新聞、書きおろし単行本、雑誌（月刊誌）に分かれ、特殊なものとして、縁日などで売られる（赤本と呼ばれた）小冊子、という申

告もありました。また、単行本と雑誌が同時という作家、父親の手伝いからプロの道へ、という作家もあり、デビュー以降、列席した漫画家のほとんどすべてが、単行本と雑誌の両方を経験することになります。

描き手からのメッセージ

会の後半は、各人が漫画によって伝えたかったこと、依頼者（編集）側からの規則や条件の有無について、自身の転機となった作品とその意義など、かなり心情的な部分での発言も加わり、また、ファン側からの質疑応答もあったりして、やや座談会風の様相を呈しました。その内容は、「語る会」が今後まとめるであろう出版物に期待するとして、女性作家たちの代表的な意見は、戦争が終わったばかりの荒廃した世の中に、美しいものが欲しいと感じ、それを作品として表現したかったということでした。これこそが、筆者たち、「美しいもの」を必要としていた子供たちの願いと一致したのでしょう。男性作家たちからは、男性が描く少女ものに対する苦労話も出ましたが、ファンにとっては意外でもあり、楽しいお話でした。

現在、少女漫画第一世代の作家たちの初期作品を入手するのは容易ではありませんが、現在の漫画ブームに至る原点として、ぜひ読んでおきたいものです。ファンとしては、そのすばらしさを世に伝えるために、出版社に復刻を促す運動を起こす必要があると強く感じました。また、筆者の個人的な感想として、漫画研究者たちの不勉強さも痛切に感じます。何しろ、出席した作家の作品をまったく読んでなかったり、高橋先生の性別も知らず、水野英子（ひでこ）先生を、エイコと言っていたりするのですから！

同会に連なる先生方がお元気であることを期待し、そして今後描かれるであろう作品を含めて、全作品を直ちに読めるようにすることは、漫画界のみならず、日本の文化を高めることになると信じています。

「少女漫画を語る会」は、その後数回の集会は開かれたものの、筆者は参加していない。漫画家たちの証言集も作られる予定と聞いたが、残念乍ら実現しなかった。むしろ本書がその一端を担うことになったかも知れない。

第二楽章　水野英子

「美しいものを作るということは、非常に汚れる作業をすることです」

すでに五十年の歴史を持つ少女漫画界に、女王と目すべき作家が君臨する。かつて"女手塚"と呼ばれ、現在もなお西洋ロマンの重鎮であり、「少女漫画を語る会」の発起人でもある**水野英子**その人である。

女王の揺籃時代

小学校三年生のとき、**手塚治虫**「漫画大学」に啓示を受けて漫画を描き始め、十五歳で『少女クラブ』に「赤っ毛小馬（ポニー）」（折込十六ページ）でデビューした水野先生だが、その名が初めて活字になるのはそれより早く、中学生のころ『漫画少年』の投稿者としてである。そして投稿作品の「赤毛の小馬」（デビュー作とは別）が選者の手塚治虫邸に置かれ、当時、手塚番をつとめた**丸山昭**編集長の目に留まり、デビューのきっかけとなったことは「トキワ荘実録」「まんがのカンヅメ」など同氏の著書の、重要な

「ファニ」

エピソードとなっている。この作品はジョルジュ＝サンドの「愛の妖精」に影響を受けた、二人の少年と野性的な少女の物語で、十六ページの短篇だったらしく、未見だが、すでに後年の「エーデルワイス」などに見られるキャラクターの萌芽が窺われ、興味深い。

丸山氏の依頼による同誌への初掲載はカット三点で、そののち一・四・六コマ漫画を経て、「ルミちゃん」という生活物を連載するところまで発展。最初のカットには読者から似顔絵が送られて来、カットに対するこうした反応は初めてだったとのこと、「今見ても可愛いですよ」とは本人の感想。原稿料は一ページ八百円だったそうだ。

西洋ロマンの大家として

生活物を描きたいわけではなかった水野先生の本領が初めて発揮されたのが、手塚治虫「リボンの騎士」の連載終了を継いだ初の大長篇連載「銀の花びら」で、その原型(プロトタイプ)である「赤い靴」と同じく西洋ロマンである。原作者（緑川圭子＝佐伯千秋）の存在はあるにせよ、舞台となる古城や牧場はまさに実在的に描かれ、後にヨーロッパを旅行した読者たちが口を揃えて感嘆することのひとつだ。連載中に先輩の**むれあきこ**先生が手伝いに来てくれたことも嬉しく覚えている、とのこと。

この連載に続いて初期の代表作——初期少女漫画の金字塔である「星のたてごと」が登場するのだが、ここでは主役の二人の年齢が、読者たちの年齢よりもだいぶ上がっている。これについて作者は、女性が男性を好きなのは当然だから、そうしたロマンチックな内容を描いてもいいはずだと思った、と語った。ちなみにこの作品は、水野先生が読み漁って来た神話や伝説の集大成であり、後の「ルートヴィヒⅡ世」でワーグナー自身を描くことになる遥かな前兆とも言えよう。

テーマの開拓者として

『少女クラブ』廃刊後、講談社が創刊した週刊『少女フレンド』の執筆陣からはじき出されるかたちで、水野先生は対抗誌の『マーガレット』(集英社)に移る。「黒水仙」から始まる一連の水野作品の有無により、二誌の傾向が定まり、『マーガレット』は華やかに感じられた。だがここで水野先生は、編集者の希望により、何作かの映画の翻案ものを描くことになる。多数の読者をつかんだこの時期の作品が復刻されないのは、ひとえに著作権のせいであると言う。

オリジナルの「白いトロイカ」は次世代の歴史物へ道を開き、「グラナダの聖母(マリア)」では人種問題に触れ、そろそろ少女漫画の枠からはみ出そうとしていた。もっとも本人は「少女物を描くつもりも、女性であることを意識したこともなかった」と語っているが。

永遠なるものに想いを馳せて

最大の転機となったのが『セブンティーン』に連載された「ファイヤー!」である。ロックミュージシャンの少年を主人公にしたこの長篇は、スコット・ウォーカーの歌う「プラスティック・パレス・ピープル」に衝撃を受けて描き始められ、その同時代性によって熱狂的なファンを獲得するが、意図的に劇画に接近した描線からも、ついに作者の"少女"だった部分は剝落(はくらく)してしまう。ここで水野先生の生涯そのものも、「ファイヤー!」以前と以後とに明確に分けられることとなり、連載終了後に妊娠・出産を経験したこともあって、以降の作品には個人を超えたヒューマニズムが感じとれるようになる。

掲載誌の廃刊によって未完のまま放置されている「ルートヴィヒⅡ世」や、その流れを汲む「エリザベート」では、描線はますます細かく銅版画に近くなり、ドレスの襞(ひだ)の中の原淳一を超えた。そしてキャラクターには、超自然的な〝見守る女〟が必ず登場するようになる。この直接の祖先は「ファイヤー!」のマージであろうが、母性的ということでは、むしろ女ディレクターのヴィオレッタがそれに当たるだろうか。あるいは、少女漫画の歴史を見据え始めた作者本人の分身ではないか、とも思われる。

今や、真の円熟期にさしかかった水野英子の新しい作品の掲載と、これまでの軌跡である全集の出版は、少女漫画の歴史の王道を見極めるために、ぜひとも必要なのだ。

（二〇〇〇年二月、新宿・「京王プラザホテル」にて取材）

水野英子（みずの・ひでこ）

一九三九年、山口県下関市生まれ。手塚治虫邸にあった投稿作品を編集者が発見したことにより昭和三十一年『少女クラブ』に「赤っ毛小馬」でデビュー。昭和三十三年、石森章太郎（後に石ノ森）、赤塚不二夫と合作のため東京にあった伝説の漫画の聖地トキワ荘に入居する。後に三人の合作ペンネームのU・マイアで作品を発表。昭和四十四年『セブンティーン』連載の「ファイヤー!」が大ヒット。第十五回小学館漫画賞受賞。幾多の名作で現在の少女漫画表現の基礎を築いた。ほかの代表作には「星のたてごと」「ハニーハニーのすてきな冒険」「銀の花びら」「ルートヴィヒⅡ世」など多数執筆。

＊第1部で紹介する漫画家のプロフィールは『まんだらけ』編集部の作成による。

第三楽章　今村洋子

「家族が大好きで描いていたのですから、それを犠牲にしてまで、描くつもりはありませんでした」

漫画家であるよりも、母であり、妻であり、娘であることを選びとった女性漫画家は、数多いと思われる。少女漫画の黎明期には、女性が仕事と家族を両立させることは極めて困難だったからだ。作品の質がつねに安定し、作品量も多かったこと今村洋子の場合、それは決して負の要因にはならない。と、そして題材としていた家庭生活に、ついに本人が主人公として登場した結果となったからである。

家族の一員として

現在に至るまで多くの漫画家は、先人の影響を受けつつ投稿を繰り返して、やがて一人前となる。しかし今村先生の場合、父・故今村つとむが戦前からの漫画家だったため、漫画を描く行為をまったく特別視してはいなかった。このあたり、音楽家を親に持った子供が、特に教育を受けないのにやがて音楽家になるのと似ている。洋子先生を頭に、弟さんのゆたか（「ヨッちゃんパンチ」などの作者）、十歳年下

「チャコちゃんの日記」

18

の妹さんの三人姉弟で、父上が仕事を終えると、現在もご健在の母上が丹精こめて作った夕食の膳を一家で囲むという、テレビのホームドラマのような家族団欒が営まれるのが、今村家の日常だったのである。

しかし昭和二十五年、疎開で移り住んだ木更津で、両親が近所の子を看病したために赤痢にかかり、三姉弟は収入を断たれてしまう。その時、父上の机の上に『譚海』誌に掲載する予定の原稿が、下絵の状態で放置されていたのをペン入れし、編集部に送ったところ直ちに原稿料が送られて来、手放しで嬉しかったのが、初めて漫画を意識したきっかけとなった。その後、父上が回復してからは助手を務め、時代物で女性の着物がいつも同じ柄なのを注意したり、現代物で、当時あこがれのファッションだったヘップバーンスタイルの少女を描いたりした。ここまでの段階で、洋子先生は、自らのストーリーのルーツは、父上の蔵書だった雑誌や講談本、そして映画、絵は**松本かつぢ**の影響だったと述懐している。

父と娘として

貸本ブームに乗って父上はますます忙しくなり、やがて洋子先生もきんらん社から一人で描くことを勧められ、昭和二十七年に「子豚のラッパ」でデビューする。童謡歌手の持ち歌を題にしたものだが、内容はほとんど覚えていないそうだ。その後同社で三、四作を父上の指導の下に、弟さんを加えての合作で出版したが、仕事が増えたため、出版社に口説かれて木更津から東京に戻ったところ、光文社の『少女』に連載しないかとの誘いを受ける。病後で仕事を続けるのが辛かったためか、娘にバトンタッチすることに積極的だった父上の陰の支えもあり、ついに今村洋子の檜舞台(ひのきぶたい)が始まる。

ここに「クラスおてんば日記」から後の「チャコちゃんの日記」へと続く、作者のみならず、少女漫

画界の代表作が生まれた。日常生活を温かくかつ鋭く観察し、人間の感情を豊かに描いたこの生活漫画は、「サザエさん」と「ドラえもん」を繋ぐ位置を占め、江戸っ子で下町言葉のおばあちゃん、物わかりのいいパパ、やりくり上手で美人のママ（実の母上がモデル）、現代っ子の山本久子、級友のサッちゃんとヨッちゃん、弟のひとし、ボーイフレンドの長島君、弟のガールフレンドのクミちゃん、居候のヒゲさんなど、後の「がきデカ」（山上たつひこ）にまで続く学園物の登場人物の規範ともなった。

夫と妻として

洋子先生は、両親の入院にともなって、自ら高校中退している。しかし片想いだった同級生がいて、なんと十年後、漫画家として脂の乗りきった時期に、たまたま同窓会で再会し、昭和三十七年一月に結婚に踏み切る。一年後に『少女』が廃刊。「チャコちゃん」は集英社の『りぼん』に移り、まず集英社の『小学一年生』にも「ぺちゃこちゃん」などで看板作家となる。週刊誌時代に突入すると、まず集英社の『別冊マーガレット』で、元気あふれる「ハッスルゆうちゃん」（長女の名）を連載し、講談社児童まんが賞を受け、その縁で今度は『少女フレンド』（講談社）に弟のゆたか氏と「うちのチイママちゃん」「レモンとうめぼし」を連載する。以上の作品は、児童漫画は明るく楽しく、ときにハラハラしてハッピーエンドという今村主義が貫かれた名作ぞろいである。

母として、そして再び家族が……

結婚九年目、四人のお嬢さんのうち一人をお腹に残したまま、ご主人は海で帰らぬ人となった。ここで今村先生は、自ら創造していた家庭物のストーリーに、自身が踏み込んで新しい筋を開拓して行くこ

とになる。子育てと、ご主人の事業を引き継いだために、漫画を描き続けることをやむなく断念した形となってしまった。ファンの方々には申し訳ないと、先生は頭を下げるが、実は、まったく筆を折ってしまったわけではない。

先生の描線は、今なお確かで、旧作のキャラクターをそのまま用いたとしても、行政の公報や学校教材などが、楽しくなること請け合いだ。そして、お嬢さんたちが自立した今、これまでの体験を活かした「大人になったチャコちゃん」を描いてみたい、と考えておいでになるのだ。

（二〇〇〇年五月、大泉学園・今村邸にて取材）

今村洋子（いまむら・ようこ）

一九三五年、東京都生まれ。貸本漫画で人気を博していた今村つとむの娘で、父のアシスタントを経て昭和二十七年、単行本「子豚のラッパ」（きんらん社）でデビュー。その後の雑誌ブームにともない『少女』誌（光文社）に発表の場を移す。読者から送られてきた実体験をもとに構成された「クラスおてんば日記」を『少女』に連載し好評を博す。さらに続編という形で同誌に「チャコちゃんの日記」を発表。後の作家に多大な影響を与えることになる。昭和四十年『別冊マーガレット』（集英社）に連載されていた「ハッスルゆうちゃん」で第六回講談社児童まんが賞を受賞する。

第四楽章　矢代まさこ

「ようこシリーズも雑誌のも、ぜんぶ失敗作でした。傑作はいつも次作なんですよ」

　少女漫画史をたどるとき、貸本漫画の果たした役割を抜きにして語ることはできない。雑誌連載のように、読者の評判によって、途中でストーリー自体を改変させられることなく、やや地味ではあったが、自らの個性を熟成させた完成作を描くことができたのである。もっとも、貸本全盛期の昭和三十年代において「長篇」と呼ばれた一冊の作品も、現在では「短篇」として扱われるだろう。**矢代まさこ**は、貸本で培われた強い個性を、雑誌においても心おきなく発揮できた唯一の漫画家である。

大阪文化圏でデビュー

　貸本漫画出版社は、大阪にその本拠地があったことからも、劇画の発生などからも、良く知られた事実である。伊予三島市で生まれた矢代先生は、当然関西文化圏に属し、昭和三十七年、金園社（大阪の金竜出版社と同系列）発行『すみれ』の「ちいさな秘密」でデビューしている。**谷悠紀子**のハイセンスな表

「よっこヒヨッコ逃亡記」

紙と、孤立した少女の心理を描く**新城さちこ**の作品に惹かれてのデビューだったが、一年ほどで若木書房に落ち着くことになる。「ようこシリーズ」に代表されるこれ以降の活躍については、広く知られているので、デビュー以前の活動を簡単に記しておきたい。

「ようこシリーズ」前夜

矢代先生と漫画との出会いは、子供のころ床屋で読んだ**手塚治虫**作品だった。題名だけを覚えて作者を気にしない子供が多いなか、作者を認めて体系的に読み出すということは、ものを作り出すタイプの人間であったことを物語る。小学四年のとき、将来の職業として漫画を選択し、初めての作品を（墨汁を筆につけて）描いたが完結しなかった。このころ『少女クラブ』で**水野英子**、**ちばてつや**の作品と出会い、前者のロマン趣味と、後者の性格描写に感銘を受けた。ただ、中学では漫画について語り合える友人は少なく、校庭で地面に絵を描いていた**大森郁子**（現イラストレーター）と出会えたことが嬉しかったと語る。

なお、「ようこシリーズ」の「ジョオの青い星」「おはぎのお嫁入り」などの地方色豊かな描写は、少女時代の生活の反映であり、貸本漫画のひとつの分野を形成する。そして、兄上が小説を投稿していたことも手伝って、『街』（セントラル出版）に兄弟愛をテーマとした短篇を送り、入選し、その後に、前記の正式デビューとなるのである。

大阪発東京行きの原稿

若木書房の社長、**北村二郎**からの手紙によって、移籍した矢代先生は、大阪の蜻蛉荘(せいれいそう)に住み、アルバ

大先生としての本格的デビュー

昭和四十二年、ファンとして近付いた新城さちこの弟、**山本まさはる**と結婚した年、『別冊マーガレット』の**小長井信昌**編集長の熱心な誘致を受け、「ようこシリーズ」に「白いメロディー」の予告を残して、矢代先生は「ちびっこ聖者」で雑誌デビューする。当時、初登場の漫画家は「さん」付けだったが、この作品の作者紹介では「先生」となっていて、貸本時代の彼女を知らない読者は驚き、その素姓を探ろうとした。逆に、以前の作品を知る者は、その華麗な筆致と、外国を題材とした視点の変化にとまどい、そして拍手を送った。

『マーガレット』本誌には、やがて「サチのポプラ・レター」を連載するが、矢代先生の主眼は社会派で、基本的にはやはり優れた短篇作家であることを証明したのが、昭和四十三年から始まる『COM』での短篇シリーズだったことは、言を俟たない。そして、「ようこシリーズ」と『COM』の作品

イトをしながら『こだま』『泉』に短篇、「ひまわりブック」シリーズに数冊の単行本を発表した後、テーマを決めた個人シリーズを依頼される。巴里夫の「ほのぼのシリーズ」の評判を受けての話だったが、一貫したテーマは見つけにくく、『少女クラブ』掲載の丹野ゆうじ「よし子ちゃん物語」の発想を借りて、各話の主人公の名前だけを統一させ、全二十八巻にわたる未曾有の作品集を作り上げた。

これは貸本少女漫画の集大成であり、矢代まさこ個人の表現のすべてであり、雑誌を含むその後の少女漫画のほとんどを予告している。スラップスティック(「ころころコロッケ」)あり、スポーツ(「代打プリンセス」)あり、サスペンス(「見えない流れ」)あり、メルヘン(「よっこヒョッコ逃亡記」)あり、フアッション(「おしゃれなヨーキ」)ありと、描かれなかったのはSFと西洋ロマンだけにすぎない。

が、最も共感しつつ描けたという本人の述懐もそれを証明している。

永遠の漫画ファンとして

手塚治虫の名と共に背表紙に載ることが嬉しくて、『COM』に執筆した矢代先生、『少年マガジン』の「ff（フォルテシモ）で飛びたて！」で物おじせずに少年誌に女性として初登場した矢代先生、『リリカ』では**睦月とみ**と改名することにより自己変革を試みた矢代先生、『ビッグコミックフォアレディ』の「サーカス」、青年物に至ってもなおセックス描写を避けた矢代先生、敬愛する漫画家の義妹にまでなってしまった矢代先生は、自らが貸本漫画を描き始めたころの心情を、つねに抱き続けている永遠の少女漫画ファンなのだろう。

（二〇〇〇年七月、青島宅にて取材）

矢代まさこ（やしろ・まさこ　本名・山本正子）

一九四七年、愛媛県生まれ。七人兄弟の末っ子であった矢代まさこは昭和三十七年に十五歳で、金園社の『すみれ』に掲載された「ちいさな秘密」でデビュー。十六歳で大阪に出て、いくつかの少女系貸本誌に短篇を発表する。昭和三十九年の二十歳のとき、漫画家山本まさはる氏と結婚。同年「孤島の夢路」から始まり、二十八巻にも及ぶ「ようこシリーズ」が刊行される。昭和四十年代、貸本単行本の世界から雑誌の世界に転身。『COM』誌上で読者をうならせる作風で活躍。昭和五十一年から五十三年にかけて雑誌『リリカ』を中心に、睦月とみのペンネームで執筆する。

第五楽章　西谷祥子

「少女漫画は、二十歳過ぎたらデビューは難しい。
作者が生（き）のままでないと」

少女漫画の第一黄金時代は、牧美也子・水野英子・わたなべまさこの御三家によって築かれたことは周知の事実だが、それを継承し発展させたのは西谷祥子である。御三家の作品は、まだ作者たちの存在が希薄だったが、ここで初めて作者の分身である主人公が生き生きと動き出したのだった。

少女漫画界の王女として

西谷先生は高知の生まれ。現在もご健在の厳格な父上と、プラス思考の明るい母上との間に、画才のある二人の兄をもつ末っ子として育った。

ご両親のルーツは後に時代物「飛んでゆく雲」で描かれることになる。ただ、父上が南満州鉄道（満鉄）の通訳を務めていたように官僚指向系で、漫画を描くことを許さなかったので、母方の姓を使い、連絡先も長いこと母上の美容院気付だったそうだ。そして中学生までに、神様としてのディズニーと手

「レモンとサクランボ」

塚治虫、親近感のある**石森章太郎**と**水野英子**という格付けが、心の中で定まっていた（ご本人は「石森・水野両先生の間に無断で生まれた私製児です」という）。中三のとき、トキワ荘グループの単行本「えくぼ」にヌード画が掲載され、それを手紙で抗議したところ、同人誌『墨汁一滴』の女子部『墨汁二滴』を創るから参加しないかと誘われ、「ふたごの天使」を四コマ物で連載したのが、編集者の目に留まり、昭和三十七年講談社の『少女クラブ』に同タイトルでのデビュー作となった。

実在の少年少女たち

初期の西谷作品の登場人物にモデルがいるらしいことは、その現実的な性格描写からも推測されるが、実はその中には、高橋ルミ、ユミという、双子ではないが、シンパとして石森漫画に頻繁に登場する美少女も存在する（二人は『二滴』の同人でもあって、西谷先生が高二で石森先生と三人で、宿泊先の九段会館まで迎えに来てくれたりした）。この後、週刊誌時代が始まり、高校生活と折り合わず、二年ほど漫画界から遠ざかる。卒業後、母上の勧めで美容学校で免許を取り、再デビューは昭和四十年。『マーガレット』の「リンゴの並木道」で、集英社専属としての登場になったが、作品スタイルが講談社希望の少女物に合わなかったためで、深い意味はない。

ここで、西谷作品の特徴である横線の入った瞳についてだが、これはもともと目の中に影を入れようとしたのが定着したとのこと。もうひとつ、唇のなまめかしい縦の線についてはまったく記憶がないという。

文学とロマコメと……

続く「白鳥の歌」は、バレエ物に初めて女性の肉体を持ち込んだ描写が画期的だったが、作者としては悪役の少女の立場も描くことによって、学園物スタイルへの布石ともなる。だが重要なのはその直前に「マリイ・ルウ」が発表されたことで、これは水野英子によって創始されたロマンチックコメディを、読者に近い年齢の主人公に設定し、大好評を得た。中でも「愛とは注ぎかけるだけでなく、注ぎ返してもらわなければ枯れてしまう」というコピーは、次作「白ばら物語」第一回の、大胆にも連載初回の三ページを使った「石の国花の国」というコピーとともに、作者の文学的センスを示している。短編として描かれた「いしだたみ」「わたぼうし」も私小説と見なすことができ、読者の多くが「風花（かざはな）」という言葉を知ったのも、先生の短編からだっただろう。

こののち「レモンとサクランボ」『われら劣等生』『セブンティーン』の「花びら日記」等で学園物の王道を歩むことになるのだが、とりわけ印象的な第一作「レモンと……」には、高校や美容学校の友人達、漫画仲間や諸先生がリアルな描写で登場して、読者に毎週新しい話題を提供することになった。現に筆者は、登場人物を同じクラスの友人とだぶらせて見ていたのだから。

少女漫画本来の姿へ

昭和四十二年に『デラックスマーガレット』が創刊され、「麻巳（まみ）のみずうみ」を描いたことから、大人の世界をも対象とするが、その後、月産三百ページをこなす生活をするようになり、次第に家族や女性としての本来の姿とのギャップを感じ始めた。それで、西谷先生はもう一つの夢だった大学進学と結婚へと方向転換を断行する。時代は過激な性描写と暴力漫画を歓迎するように変わっており、迎合する

ことによって両親や自分を裏切りたくないという態度は、女性として立派である。これこそが西谷先生の作品の魅力なのだった。

溢れる才能と美しさで

推定年齢にしては若く美しく、しかも他人の心をとらえて離さない西谷先生は「締切さえ設定されれば今も描けます」とおっしゃる。どこかに、レディース・コミックではない、少女の気持ちを抱き続けている大人たちのための雑誌はないものだろうか。いやそれよりも、日本画・中国語・法学・邦楽・小説・アニメに堪能であろうと、今も努力中のこのキャラクターを活かせるTV番組が作れないものかと、ふと考えた。

(二〇〇〇年十一月、三鷹・「ルノアール」にて取材)

西谷祥子 (にしたに・よしこ)

高知県生まれ。昭和三十七年、『少女クラブ』に「ふたごの天使」でデビュー。当時はまだ高校在学中だったという。昭和四十年に週刊『マーガレット』に連載された「マリイ・ルウ」で、アメリカンスクールに通う少女達を生き生きと描き、学園少女漫画の礎を築く。その後、次々と学園ラブコメディーを発表したが、「ジェシカの世界」のように少女の内面に深く切り込んだ作品も描いている。西谷作品に一貫しているテーマの一つは「女性の自我意識」だが、それは人気漫画家でありながら、美容師免許を持つ西谷自身の実体験に基づいているのではないだろうか。

第六楽章　牧美也子

「学生時代に見た仏映画『情婦マノン』は目から鱗！
原作の転化、昇華の見事さに……」

少女漫画の絵柄で、誰の作品が最も高い完成美を誇っているかと言えば、**牧美也子**の名前がすぐに挙がる。

手探りの処女作

第一期黄金時代を飾る女性描き手たちの描線は、柔らかに開かれた輪郭の**わたなべまさこ**と、その中間に位置する**水野英子**の画風に代表されるが、中でも明瞭で写実的な絵柄を持つ牧美也子と、その中間に位置する**水野英子**の画風に代表されるが、対照的な、明瞭で写実的な絵柄を持つ牧先生の絵柄は、すでに雑誌デビューである昭和三十二年末の「白いバレエぐつ」でほぼ現在につながる筆致が見られ、月刊『少女』(光文社)の看板となった翌年の「少女三人」の時期に、すでに多くの追従者を生んだほどだった。ご本人曰く、幼いころから紙とクレヨンがあればオヤツ不要の子だったらしい。

「マキの口笛」

バレエ漫画の第一人者として

漫画という表現形態を知ったのは、実家の大阪・松屋町の書籍問屋に、連日山のように入荷する貸本漫画からだった。戦後まもなく手塚作品は読んでいたが、本来は活字型人間で、手当たり次第、少女小説には見向きもせず、少年小説ばかり読んでいた。森田思軒訳の「十五少年（漂流記）」の文語体にしびれていたという。

漫画執筆へのきっかけは、実家が人手不足で、両親から高卒後勤めていた銀行の退職を懇願されたとき、一つだけ好きなことをさせてくれるならと交換条件を取り付けた、二ヶ月後のことだった。

昭和三十一年一月四日（三ヶ日は「お正月」と考え）から「漫画大学」の一行知識と、店頭の漫画本の仕組みだけを頼りに、カバーから背表紙カットまで七ヶ月かけて描き上げた。それを東光堂の丸山社長に見てもらったところ、根性は認めるが、製版不可能な描き方だから、これを参考に、と貸してもらったのが、**手塚治虫**「赤い雪」の画稿だった。そのお陰で次の作品は四ヶ月で完成、翌三十二年四月に出版されたデビュー作「母恋いワルツ」である。この作品を含め、月刊誌時代の代表作「マキの口笛」などの主題となるバレエは、少女時代が殺伐とした戦中戦後のため、封印されたも同然だった異文化芸術の一つに触れ、憧れたことがあり、たけ全部で買った洋書写真集から、英_{イギリス}映画「赤い靴」や、OL時代が原点になっているという。

現実的な美の描き手として

初期の「少女三人」「可奈ちゃん」など原作付きも然（しか）りだが、牧先生の生み出す物語_{ストーリー}は、すべてが現

実に起こり得ることである。これは、作者が多感な時期に戦争の惨禍を見たことによると言う。しかし、社会派と呼ばれる方向に向かわなかったのは、美に対する憧れと、作家である自己を見つめる冷静な態度があったからに他ならない。このことは、昭和四十三年、漫画史上初のレディース・コミック「摩周湖挽歌（ばんか）」を皮切りに、発表の対象を成人に向けたことに現われている。

少女漫画が描けたのは、自分が少女としての感性を持っていたからで、作者が成長すれば、当然、内在する感覚や世界も変化する。それに連れて画風も変わるのは自然の成り行きと、自らの転身振りを語る牧先生だが、おそらくは少女漫画においても、端役の悪人たちの描写などに、その片鱗（へんりん）は見えていたのだった。読者はそんな細部にまで、さまざまな人生のあり方を感じ取っていたのだから。

大人の世界の扉を開いて

牧先生の青年・女性誌作品から、大人の世界を知ったと語る読者は多い。かく言う筆者も、男女の愛憎や行為の多くを、牧先生の作品から予習した。もっとも、あれほど高貴なものでなかったことは残念だが。「漫画家は見てきたような嘘を描く」とおっしゃるのは真実であろうが、それが描けるのは、やはり洞察力の鋭さであろう。

ここで渡辺淳一「失楽園」のコミック化を例にとれば、出版一ヶ月後に映画公開とテレビ放映が決定しており、同様に視覚化される映画・テレビとの相克や、漫画ならではのメリット、デメリットも真剣に考えた上で、私らしい作品にしたいと再構成して描いたが、時間もページ数も少なすぎたと、とっても残念そうだった。しかし、成熟した作者ならではの境地の作品を完成させたのは見事である。特に、和服を纏（まと）った女性のうなじの美はたとえようもなく、確かに少女雑誌を彩った

少女画の長い首の延長線上にある。そして、中年男性の裸体の（体育会系ではない）魅力もまた然り。先生は「それは青島先生も中年になられたからわかるのよ」とのたまうが、その実在感は、人間は何歳になってもそれなりの美しさを持っているのだという自信を、読者に抱かせるのに充分だ。ご自分のサインや色紙が販売されることについて、牧先生は「絵や骨董品と同じかも。ファンの方が、お困りになって売ったのなら、お役に立てたと思って」と大変温かい考え方をなさる。そんな牧先生の今の願いは「源氏物語」を完結させること。私達もライフワークの達成と末長い活躍を期待し、応援しようではないか。

(二〇〇一年二月、大泉学園・牧邸にて取材)

牧美也子（まき・みやこ）

一九三五年、兵庫県生まれ。昭和三十二年、「母恋いワルツ」でデビュー。同年より、『少女』『少女クラブ』『少女ブック』に掲載開始。少女漫画の代表作としては「マキの口笛」「りぼんのワルツ」など。昭和四十二年に発売された「リカちゃん人形」は、牧美也子作品のキャラクターからデザインされている。昭和四十九年、「緋紋の女」では第三回日本漫画家協会賞優秀賞、昭和五十年、「星座の女」シリーズの「口紅水仙」で第十回モントリオール国際コミックコンテスト第一位。平成元年、「源氏物語」で第三十四回小学館漫画賞受賞。

第七楽章　上田トシコ①

「暗い世相の現代にこそ、
漫画の光が発せられると思います」

上田先生の長年に亘(わた)る執筆活動及び業績に鑑みて、二回に分けての紹介となります。また、今回は戦前の話が主であることから、旧仮名遣い風に書いてみました。

漫画家に停年は有るのだらうか。少女漫画家の場合、就職・結婚・病気・人気下落に依(よ)る依頼消滅等がその要因となるのだらうが、そのすべてを超越して、唯一戦前から描き続けて居るのが、少女漫画界の「お目付役」上田トシコである。

大陸の大らかさを持って

男装の麗人が座って居る。長身で歯切れの良い大声での会話、その内容も竹を割ったやうな潔さ、か

「フイチンさん」

うした上田先生の印象と御性格は、戦前と戦中の二度、ハルピン（この呼称は本人による）で生活したことに起因する。生まれこそ麻布だが、生後四十日目に満州へ渡り、小学校卒業迄を過ごすが、ロシア人の居住地に住んだため、「トスカ」と言ふ露名で呼ばれたことを覚えている。ただ、活発なことが好きだったので、ままごとからすぐ逃げ出したり、ジェスチャーで会話したりと、後年の上田作品を彷彿とさせるエピソードが語られる。

「すべてに音楽が流れているやうな町だった」ハルピンから東京に戻り、広範囲な活動振りで知られる松本かつぢが『少女の友』（実業之日本社）に連載した、弁髪の少年を主人公とする「ポクちゃん」の絵に特に魅かれるやうになる。この画風は線画で、顔も鼻も縦線、目も片方だけを黒丸で示すと言ふふれまた上田漫画の省略法に通じる描法だ。女学校四年のとき、早稲田大学生だった兄上が友人のつてを辿り、松本邸を訪ね、弟子入りを許されて土曜日に通ふうち、先生からの紹介で小学館のカット、『少女画報』の小説の挿絵、東日小學生新聞（現毎日小学生新聞）に漫画を依頼され、六コマの「ブタとクーニャン」を連載する迄に至った。「現在までの私はすべて松本先生のお陰です」と言ふ上田先生。これほど謙譲の精神を持ち合はせて居る人が他にいるだらうか。

漫画の画は絵画の画

更に、自身の画力を高めやうとした上田先生は、家計が安定していることも有り、展覧会を見歩くうちに向井潤吉の大作、中国難民の絵と出会ひ、母上の友人でもあったことから「目はレンズ、脳はシャッター」と向井先生に諭され、銀座のクロッキー研究所に通ふ。昭和十四年から三年間、初めは裸体に照れて帰って来た上田先生も、終ひには五分で完成する迄に成長した。この技術も後の流れるやうな描

線の素地となって居る。

また、研究所で知り合った藤島武二門下の年下の男性達に誘はれ、来日中だった「ロダンのデッサン」と評価されているコンラッド・メイリ画伯に文化学院にて毎日曜に、人体デッサンと色彩の科学指導を受けるが、「トシコ、絵の価値は描く人のココロ」と教へられ、これがその後の作画の理念として残った。

人生経験の為の勤め

次は漫画の「漫」すなはち案の勉強である。絵の仲間であった漫画家・塩田英二郎の紹介で、新漫画家集団の中心人物である近藤日出造氏に会ひに行くと「漫画家は社会のくず屋だ。社会勉強にお勤めをしなさい」と勧められ、何事も経験と、戦時色も濃くなってみた矢先でもあり、家庭の本拠地だったハルピンへ帰り、昭和十七年に南満州鉄道ハルピン支局殖産物部に就職、部長付となるが、ここで雇はれた年少の少女達の悲惨な現状を識る。また、局内で絵を描いてゐることが知られ、菜園・体操奨励の二枚のポスターを依頼され、自己流のマンガ的なキャラクターで明るく描いたところ、大人気となり、人の気持ちを明るくさせる漫画の「絵」の力を今さらのやうに感じたとのことである。また、五日間の女子青年隊員及び衛生部隊で救護訓練を受けた際の司令官、小峰中尉がまとめた文集「五日兵隊」がハルピン日日新聞朝刊に連載されるにあたり、挿絵を依頼されたのが動機で勧誘され、昭和二十年に同新聞社に入社、給金がそれ迄の五倍と喜んだのも束の間、四ヶ月目の八月に終戦を迎へる。

直ちにソ連兵が侵入し、一戸建て住まひの日本人は惨殺されたが、上田家は今で言ふマンション住ひで、ボイラー焚きの中国人ワンさんが庇ってくれたり、父上が露語を解した為に事無きを得た。一時

は自殺用にと新聞社から青酸カリを持ち出した上田先生だったが、脱走して来た日本兵や難民となった邦人が雪崩込んで来たことで忘れてしまった。「漫画みたい私って」と頭を叩いて語る先生である。そして、父・兄上を亡くし、母・姉・弟の四人で四十日かかって日本に帰り着いた先生は、東京稲荷町の駄菓子屋の二階で、六人で寝起きしつつ、やがて昭和二十四年に、進駐軍のＣＩＥ（民間情報教育局）勤務の傍ら、アルバイトとして漫画を描き始めることになる。

まだ手塚治虫すら登場していない、漫画の創生期の証言である。この時代の修練が、強く絵画や小説のそれと結びついてゐたことを知り、私たちは上田先生の揺るぎない技術の確かさを思ふ。そして、代表作となる「フイチンさん」（『少女クラブ』五年連載）で描かれることになる大陸の人々の持つ、民族意識と愛国心、子供たちの大らかさに対しても、上田先生の示唆あればこそ、目を開かされたといふこ とも。

　この稿が『まんだらけ』誌に掲載直後、編集部を通して、呉智英氏から、主として文体についての指摘を受けたことを附記しておく。

第七a楽章 上田トシコ②

「漫画を長く続けるには、
自分が面白がること、他と競争しないこと」

上田トシコを少女漫画の祖と位置づけるためには、やはり戦後の作品群を待たねばならない。コマ漫画がすべての漫画の基本といっても、登場人物の心理描写のためには、ある程度のページ数を必要とするからである。少女雑誌が漫画に多くのページを割くようになるのは、上田作品の成熟にともなってのことだった。

少女明朗路線の旗手登場

昭和二十四年から本格的に始まる漫画家生活の前に、昭和二十二年に三井炭坑の社内誌的性格を持つ「ダイヤ」に、婦人記者として約四ヶ月勤め、数点のカットを残している。ご本人は「迷惑をかけただけだった」と仰有るが、この記者としての体験は、やがてルポの漫画化に役立つこととなり、しかも戦前に培われたクロッキーの技術を充分に活かすことができる場であったことは確かだ。その後、メイリ

「フイチンさん」

会の仲間、岡田氏により、当時のNHKの中にあったCIEの展示課に二年半勤めることになるが、面接の時、主任のフランシス・ベーカー女史の眼をキッと睨んだところ、即座に「ベリー・ナイス!」と声がかかり合格したという、これまた自作品のキャラクター通りの性格が披露される。

CIEを辞めるきっかけとなったのは、デビュー誌『少女画報』で旧知だった作家、**古川真治**の依頼で、『少女ロマンス』(明々社)に彼の文章による絵物語のイラストを描き始めたことである。昭和二十四年七月から翌年八月までの連載中、二ヶ月目で作家が結核で倒れ、上田先生は文も手掛けることになった。「メイコ朗らか日記」と題するこの作品は好評で、多くの続編や訪問記を生んだ。

イラストレーター・トシコとして

明朗生活漫画(上田先生によればコミカル漫画)の代表格として知られる上田先生だが、昭和二十年代にはスタイル画や世界名作絵物語にも手を染めている。当時すでに活躍していた漫画家には、田河水泡門下の**長谷川町子**、叙情画では自ら「ひまわり社」を創立した**中原淳一**がおり、後の少女漫画家は口を揃えて後者の絵に影響を受けたと言うが、上田先生は「美しい絵と思ったが興味はなかった」とのこと。確かにこの時期のファンタジーロマンのイラストを見ても、竹久夢二の流れを汲むペン画ふうの中原淳一の世界からも、四畳半的な長谷川作品からも、まったく離れた資質を持っていることが感じられる。

この時期の仕事が再び巡って来るのは、何と昭和四十二年に第一作が描かれる「ハリスおばさん」シリーズ(ポール・ガリコ文)を待たねばならない。ルポ漫画もまた、昭和四十四年から六十年まで続く『東武マンスリー』誌で、その円熟した筆致を見ることができる。

矢つぎ早に生み出される代表作

そしてついに『少女ブック』(集英社)創刊号より「ぼくちゃん」を連載する。この作品で上田先生の生み出した登場人物たちは、初めて伸び伸びと動き回れるスペースを与えられ、昭和二十六年九月から三十三年十二月までに亘って大人気を博し、出世作となる。続いて昭和三十年『りぼん』創刊にともない「ぽんこちゃん」を六年間、やはり最高の人気を得て連載。その他『少女の友』(実業之日本社)『少女』(光文社)『女学生の友』(小学館)などに夥(おびただ)しい作品を発表する。しかし何故か『少女クラブ』(講談社)への掲載は遅く、昭和三十二年に初めて依頼を受けたときは(嬉しくて)熱を出したそうだ。未だに上田先生は結婚していたのだが、多忙な漫画家生活と両立するはずもなく、七年で離婚する。実は上田先生は結婚していたのだが、多忙な漫画家生活と両立するはずもなく、七年で離婚する。未婚・離婚者が多い少女漫画家たちには、大先輩のこうした潔い態度をぜひ見習って欲しいものだ。

広い読者層に愛されて

『少女クラブ』の新連載「フイチンさん」は本人曰(いわ)く「とても当(あ)た」り、読者からの手紙も手押し車で届けられるほど。大衆食堂の女給さんたちから「職業に貴賤がないことを先生の漫画で知った」と感激され、そうなると案はとめどなく湧き出し、五年間の長期連載となった。そしてこれと並ぶ代表作の一つ「お初ちゃん」が、当時の娯楽誌にあたる月刊『平凡』(現マガジンハウス社)に昭和三十三年から連載され、男女の無邪気な交際を描いたこの作品は、何と十一年も続くのである。

最高で九本の連載を抱えた上田先生は、昭和三十四年の朝日新聞日曜版連載にともなって、徐々に作品数を減らすことを心掛ける。多作すると創作力が分散してしまうことへの戒めと、時事に目を向ける今(いま)し

の「あこバアチャン」に、しっかり息づいているのだ。

現在、少女漫画家のみならず漫画家の最長老である上田先生は、とくにその流れるような描線の美しさによって、すでに葛飾北斎や、女性画家レオノール・フィニと並び称されている。先生の健在振りを見ることが、全漫画ファンの喜びなのだ。

余裕を持つためであった。そしてその態度は、昭和四十八年から現在も続く『明日の友』（婦人之友社）

（二〇〇一年五月、湯島・上田邸にて取材）

上田トシコ（うえだ・としこ）

一九一七年、東京都生まれ。「お絹ちゃん」（『少女ロマンス』明々社）でデビュー後、『少女クラブ』『少女ブック』（集英社）で連載した「ぼくちゃん」がヒットし、漫画家生活に入る。昭和三十二年、「フイチンさん」を連載。満州での経験を元に、姑娘（クーニャン）を主人公にした同作で、第五回小学館児童漫画賞を受賞する。「中国引揚げ漫画家の会」に参加し、『ボクの満州～漫画家たちの敗戦体験～』（亜紀書房）の執筆や、二〇〇〇年には映画「葫蘆島大遣返（ころとうだいけんへん）」（一九九九年）の再上映に尽力するなど、戦争体験を現在に語り継ぐという大切なお仕事をなさっている。二〇〇八年三月七日逝去。享年九十。

休憩

初期少女漫画の総まとめ概略

この辺りで、初期少女漫画についてまとめてみるのも、あながち意味のないことではあるまい。周知のように、昭和三十年代までの少女漫画は、男性作家の手による作品も多かったが、ここでは女性作家のみに限定して稿を進める。「(少)女による漫画」と定義してのことである。

先駆者たち

昭和二十年代に活動した女性漫画家の多くは、戦前からその下地を固めていた人たちで、**上田トシコ**・**水谷武子**の二大巨匠のほかには、**榎その**・**金子久子**・**岩田ひよ子**といったコマ漫画を得意とした作家、それに生活物、時代物、とくに遊郭の下地っ子を描いた**根岸こみち**が挙げられるにすぎない。この時期、漫画は雑誌においてはまだ数ページで完結させなければならなかったのだ。

以上の作家たちに共通する画風は、正統的な絵画の習練を積んだ職人技である。曖昧(あいまい)な描線を避け、古典的な構図と平均したコマ割りを用いた画面は、起承転結に則(のっと)った作話法と相まって、安心して読め

42

る娯楽作品となっている。この方々が健在であれば、今なおその画力をもって、新聞・公報・教育の場で活躍することができるだろう。

女性第一世代の作家たち

続いて昭和三十年代に登場した、質・量ともに女性の真の力を知らしめた大作家が、いわゆる「御三家」**わたなべまさこ・牧美也子・水野英子**である。このうちわたなべ氏のみは昭和二十年代から単行本で活躍していたが、この三人は、少なくとも女性であることを、作品上で隠そうとはしなかった最初の世代である。水野氏はその太い描線とスペクタクル性から、男性の偽名と疑われたが、一読すれば女性の視点から描かれたことは明らかだろう。彼女たちは、その強烈な個性と圧倒的な力量、女性としての生き方から次代の作家たちの手本となるが、明朗生活物の旗手、**今村洋子**もこの世代に属する大家である。

さらに同時代の挿絵画家の名を挙げよう。当時の雑誌は文章の占める割合が多かったが、そこに漫画に近い絵が挿入され、ときにはその魅力が文に勝ることがあった。この嚆矢（こうし）は何と言っても戦前から活動を続ける**中原淳一**と**松本かつぢ**だが、前者からは**高橋真琴**、作風は異なるが**内藤ルネ**（なみこ）といった、画風上はまったく性差を感じさせなかった男性作家、それに漫画も善くした**佐藤漾子**（なみこ）・**糸賀君子**が輩出、後者からは**田村節子**（のちに**セツコ**）・**直江淳子**が時代を先取りした感覚で、読者たちにファッションのセンスを与えた。

単行本の初期作家たち

昭和三十三年ごろからブームが始まる単行本では、雑誌とは比べものにならないほどページ数に自由が与えられ、絵柄よりもむしろ物語性で読者の心を掴む作家が現われた。たとえば、雑誌においては生活物・コマ漫画中心だった**むれあきこ**は、若木書房では個人シリーズを持つ大家として君臨した。他にも、早くから雑誌に進出した**赤松セツ子**は、わたなべまさにに近い画風が感じられ、コミカルな生活物を得意とする**林栄子**・**小山葉子**とともに執筆陣の柱となるが、重要なのは**武田京子**・**木内千鶴子**といった道徳的な生活物を追求した実力派と、ファッショナブルな**花村えい子**・**松尾美保子**、表紙画で抜群のセンスを見せた**谷悠紀子**であろう。

さらに、社会派の先駆となった**新城さちこ**からは直系の**矢代まさこ**・**浦野千賀子**・**牧村和美**が現われたが、絵柄から見れば、**泉久子**・**佐川節子**、それに**関口みずき**・**田中美智子**、変わったところで劇画の流れを汲む**山田節子**も、この系列と考えられないことはない。なお、画風上は、**ちばてつや**・**牧美也子**の影響を感じられる作家が多いのも、単行本の世界の特徴であろう。

月刊誌から週刊誌へ

月刊少女誌の終焉(しゅうえん)は、『少女クラブ』（講談社）が休刊した昭和三十七年と見るのが一般的である。それまでに誌面に登場した漫画家たちは、それ以降の週刊誌時代にデビューした漫画家たちとは一線を引いた、「良き時代」を知っている作家と見なされよう。御三家に続いて少女漫画の中心的存在となったのは**細川智栄子**だが、同時期に**西奈貴美子**も、リアリズムに徹した作品を残している。

44

休憩

また、ついに単行本ではその追従者が現われなかった水野英子の流れから、北島洋子と西谷祥子が『少女クラブ』でデビューしている。

翻(ひるがえ)って単行本界では、後に週刊誌でヒットする細野みち子と池田理代子、週刊誌の別冊に新人として登場することになる杉本啓子・大岡満智子(のちにまち子)・本村三四子・池田さちよ・南条美和・北条なみえ、劇画の川崎三枝子たちがすでにデビューしていた。彼女たちは、週刊『少女フレンド』(講談社)が設立した「漫画賞」を受賞した里中満智子・青池保子・飛鳥幸子・大和和紀たちとは、誌面上では違った扱いを受けていたり、青池保子のように月刊誌時代に一回だけ登場した例もあって、この辺の事情は複雑で、区分けしにくい。

そして『マーガレット』(集英社)漫画賞の第一回で山本優子の陰に、佳作として登場した竹宮恵子(のちに恵子)がいたことを知れば、初期女性漫画家の歴史はひとまずここまでで止めるべきだと思われる。

第八楽章　北島洋子

「自分の作品に満足したことはありません。
早く一人前になりたいと思っていました」

漫画家に限らず、創作に携わる人間はすべて強烈な個性を持っている。それが時として対人関係をこじらせる場合があるが、こと北島洋子(きたじまようこ)先生は、中庸を保つ良識を身に付けておいでになる。若く、優しい微笑を絶やさない北島先生から「疎開(そかい)」などという古めかしい言葉が飛び出すのは、まったくもって似つかわしくないことだった。

躍動感のある上品な絵

東京生まれの先生は、小学二年まで疎開先の福島で、続いて父上の転勤のために中学一年まで山形で過ごしたが、小学生のころ既に、わら半紙を本の形に作って漫画を描き、級友達に進呈、中一のときには早くも投稿を試みている。つまり、この時点で原稿としての描き方を知っていたわけだが、それは画家志望だった母上の協力が大きい。母上は後に、連載時のアシスタントをも務めるようになるが、当時

「ロレッタ」

を回想して、動物や人物が躍動している絵が上手だったと言っている。ただし絵柄は、**手塚治虫**の影響で、内容的にもいわゆる少女漫画や悲しい話は嫌いだったとのことである。

さて、初めての投稿に対して出版社から返事は来たものの採用はされず、武蔵野の都立高校二年のときに大阪の出版社から、まず単行本でデビューしているが、二作あるその作品の一つは、サーカスを舞台にしたかわいそうな少女の物語だった。北島先生は単行本の仕事では夢が拡がらず、描く気も失せてしまい、雑誌『少女』(光文社) に手塚調の絵の四コマを持ち込んだが、当時全盛を誇っていた**牧美也子**の絵を習わせられ、牧先生のアシスタントを勧められたに留まった。

次は『少女クラブ』に不思議の国のアリスのようなストーリー物を持ち込んだ。これが編集部の**東浦彰**氏の目にかない、高三の秋、冬の増刊号に十六ページの「氷の城」というファンタジー作品で本格的なデビューを飾る。同誌では本名の他にペンネームとして**島洋子**(これは女優のようだと編集長の丸山昭氏から反対された) や、古い原稿の掲載をしたとき、**南原昭子**(北島の反対語と、昭島に住んでいたため) を名乗ったこともある。

順風満帆な漫画家生活

『少女クラブ』誌上でカットと短編を発表し始めた先生だが、間もなく昭和三十七年に同誌が休刊すると、同社が刊行したばかりの『少女フレンド』に移行することになる。初めての週刊誌での連載は十九歳での「森の子カンナ」(山浦弘靖原作) だったが、編集部からの要請による試作がそれ以前に課せられ、その始まりが大胆だったと言われたのを覚えている。これが出世作となり、続いてやはり原作付の「ナイルの王冠」、オリジナルの「美しきスザンナ」を昭和三十年代に発表し、ここで北島洋子の名前が

漫画ファンに定着する。つまり幅広い分野を描くことのできる作家のイメージが作られたが、ご本人としては原作付けは全体像が掴（つか）めず、渡された原稿をただ漫画化するのみで、歴史物なのにマーブル姫、ソックスなどの人物名に納得がいかず、しかも「ナイル」では歴史物なのに描き難かったようだ。また「スザンナ」での黒人の東北弁は、当時の翻訳に親しんでいたためである。

作を追うごとに華麗さ──を増す北島作品の絵柄は、**水野英子**の影響を指摘することができる。それは睫毛（まつげ）の数にも比例するのだが──それもそのはず、『少女クラブ』時代に水野作品「星のたてごと」に、有無を言わせず編集部からアシスタントとして送り込まれたのを発端に、その後「黒い肖像画」「ミカド」といった共作や、水野英子の近作「エリザベート」にも北島先生の線を認めることができる。当時、水野英子の追従者でもあった**あすなひろし**氏を含め、こうした長い信頼関係を続けられるのも、ひとえに北島先生の円満なお人柄のせいだろう。

世界名作の描き手として

北島先生の絵の魅力が最も発揮されるのはカラーページであった。これは小学校の頃に観た米（アメリカ）映画の影響である。そして昭和四十二年に講談社から移った集英社の『りぼん』に発表した「スィートラーラ」で、そのポップでファンキーかつ豪華な独自の世界が花開いたのだ。「ロレッタ」「ハロー・ハッピー」「オー！バーブラ」と続く一連の外国コメディは、当時の少女たちに限りない夢を与えたが、全作に共通する節度ある上品さは、同時期に描かれた小学館の学年誌に掲載したバレエもの「ふたりのエリカ」や、平成期の『ぴょんぴょん』（小学館）連載の「若草物語」まで長く続く世界名作物にも受け継がれている。ただ、成人向きやギャグの浸透といった少女漫画の変化が、北島先生本来の持ち味とも異な

48

る方向に進みはじめていたことは確かで、それはファンにとっては憂うべきことだった。

漫画の用途が多様化している現在、「まだ描けないものが一杯ある」とおっしゃる先生に対する期待は大きい。仕事のペースと相談しつつ、すべての世代が安心して読める作品を描いてくださることを、世間は必要としているのだ。

(二〇〇二年二月、聖蹟桜ヶ丘・「京王百貨店」にて取材)

北島洋子（きたじま・ようこ）

一九四三年、東京都生まれ。高校三年生のときに『少女クラブ』冬の増刊号に掲載された「氷の城」でデビューする。昭和三十七年に『少女フレンド』に「森の子カンナ」を連載。同作は主人公のユニークさが好評を博し、出世作となる。その後、歴史物である「ナイルの王冠」や洋画的な「ロレッタ」「アイリス」などを次々に発表する。ロマンチックコメディの旗手として、昭和四十二年に『りぼん』で連載した「スィートラーラ」は、大金持ちの令嬢ラーラの愉快な青春を描き、同誌を代表する人気連載となった。

第九楽章 あすなひろし

たんぽいちめんに咲いたれんげの花の上を
いっしょに駆けまわったあの犬が死んだのはいつか
もう忘れてしまったけれど……
　　　　　　　　　　　　　　（「サマーフィールド」より）

原則的に女性作家だけを紹介して来たが、昭和四十年代前半までは、男性作家による少女漫画も多く描かれていた。しかしその中で、心から描きたくてその領域に留まったのは**あすなひろし**一人ではなかったか。

文学少年としての出発

彼のデビューまでの生活振りは、昭和四十五年発行『別冊少年ジャンプ』掲載「あすな村きちがい部落」に、ほぼ正確に述懐されているが、昭和四十九年『サマーフィールド』の後記と、東京の根津で生まれたものの、内務省役人だった父上に従って八回の移転を経験する。作品に漂う清冽（せいれつ）な孤独感は、小学校低学年のころ、母上が**手塚治虫**「新宝島」を買い与え、当時はまったく気に留めず……と前述の文章にあるが、デビュー当時の絵

「赤い谷」

50

柄はその影響下にあることが明白である。しかし宮澤賢治やワイルドなどを学級図書で読み漁り、これまたメルヘンや青年物の下地となった。

実際、絵よりも文の成熟度は早く、小五で鈴木三重吉賞入選、中三から高二にかけて中国新聞日曜版に挿絵入りの童話を連載している。高校の同級生に川本コオがいて、彼の劇画タッチや、近所に住む児童漫画家・**谷川一彦**の影響を直接に受け、ここまでが修行時代といえよう。

清新な少女趣味

広島の修道学園高校卒業後、東宝映画宣伝部で看板を描くが、昭和三十五年に上京し、丸一年かけて自発的に描いた「南にかがやく星」を『少女クラブ』編集部に持ち込んだものの採用されず、この作品は改作してその年末に『少女ブック』増刊号に掲載され、同時に『少女クラブ』増刊号にも、東浦彰・丸山昭編集者の推薦により「まぼろしの騎士」が掲載され、二作一挙のデビューとなった。夢見た漫画家生活が始まったわけだが、突如広島に戻って長距離バスの車掌、客船の甲板員、新聞屋やパチンコ屋の店員、飯場の人夫などの仕事を転々とする。自らの実力の無さに怯えてとのことだが、これらの経験が後年の少年物の下地となる。再デビューは三年後、『りぼん』増刊号「みどりの花」だった。

さて、あすなの作品の絵の魅力を語るとき、**水野英子**との関係を考えずには語れないが、これは『少女クラブ』での初めての連載「白い夜」あたりから顕著となる。同誌の看板作家だった水野の影響を受けたことは当然至極で、やがて昭和三十九年には水野からの名指しで共作「ミルタの森」「オンディーヌ」を発表するに至る。しかし絵柄の相違はかなり明瞭で、彼の線は硬質で細く、一枚絵としての鑑賞が可能である。つまりコマ運びによって動作を細分化させる映画的な手法よりも、一つのコマの中に激し

運動を停止させて描いたのである。また、人物の全身像のデッサンは独特であり、少女物であっても男性の足はどっしりとし、靴はコッペパン状である。とは言えその大人っぽい、西欧的で映画的な顔の表情、とくに陰影の施し方と短縮法は、後続する川辺フジオ・杉戸光史・芳谷圭児らの好んで模写するところとなる。

奏西名画から仁侠映画へ

水野たち第一世代の少女漫画家たちが、それまでより少し上の読者たちを対象にした作品に移るころ、あすな氏もまた『ファニー』（虫プロ商事）『小説ジュニア』（集英社）『女学生の友』などに叙情的な短編を数多く発表する。絵はますます完成度が高くなり、とくに表紙絵は銅版の蔵書票と見まがうばかり。この時期の代表作は「サマーフィールドから来た少年」であろうが、コミカルな作品には、時おりギャグ漫画のタッチが顔を出し始める。

そして、昭和四十三年に『少年マガジン』（講談社）に掲載された「北極光」から少年物・青年物に移行し始め、「からじしぼたん」「ぼくのとうちゃん」などの名作を残すが、少女物も昭和五十二年の週刊『少女コミック』「走れ！走れ」までは間歇（かんけつ）的に発表されており、現在確認されている最終完成作品は昭和六十三年の『コミックトム』「ヌシとこんにちは！」である。

孤高の男性像

昭和六十年に広島へ帰郷（た）し、母・姉・三人の妹たちとの交流が深まる中、あすな氏は次第に漫画界との接触を意識的に断っていく。この時期の良き理解者は姉の鏡子氏で、姉弟間のおよそ四十通にも及ぶ

書簡が残されている。絶筆となった「山頭火」執筆の苦悩までが綴られているこの文章は、あすな氏の他界が完全に過去のものとなったとき、初めて公開が許されることになろうが、姉上の証言によって記せば、彼の少女物への関心は、本来、美への強い欲求があり、敬愛する実母と姉妹達に囲まれた生活の中から女性への憧憬が生まれ、後の仁侠(にんきょう)物風の絵柄を持つ少年物への転身は、そうした女性的な部分を裁ち切りたいと思ったのも一因ではないか。そして漫画の筆を折り、憧れていた肉体労働に就いたのも、ついに理想とする男性的な世界へ辿り着くためだったのではないか、と考えられるのである。

筆名のあすなひろしは、樹の名あすなろと根津時代の恩人の名、細田博から採っている。また、全作品は敬愛していた姉・鏡子氏の手によって収集・管理が進んでいる。何周忌かの折りに、せめて「サマーフィールド」の復刊が実現しないものだろうか。

（二〇〇二年五月、広島・「全日空ホテル」にて姉・鏡子氏に取材）

あすなひろし（本名・矢野高行）

一九四一年、東京都生まれ。広島県修道学園高校卒業後、東宝映画に入社。宣伝部で看板製作などに携わる。その後、一九六〇年、『少女クラブ』増刊号に「まぼろしの騎士」、『少女ブック』増刊号に「南にかがやく星」でデビューする。「とうちゃんのかわいいおヨメさん」などで、一九七二年の第十八回小学館漫画賞を受賞。代表作としては少女漫画ではないが、「青い空を、白い雲がかけてった」が挙げられる。同作は、連作短編形式で六年にわたり『週刊少年チャンピオン』に掲載されたが、残念なことに未完である。二〇〇一年三月二十二日逝去。享年六十。

「明るすぎるコンプレックスがあって。
たまには暗くなろうとしているんですけど……」

第十楽章 田村セツコ

昭和三十年代の少女誌に不可欠だった絵物語の挿絵を、根本から変えてしまった一人の女性がいる。初めてイラストレーターを名乗り、「パリの風を吹き込んだ人」(内田春菊)、「その絵を見て育たなかった少女がいるだろうか」(吉本ばなな)と、現在第一線で活躍する女性たちから称賛される**田村セツコ**(デビュー時・**節子**)である。

「つぎの当たった服が好き！」

このことは筆者にも覚えがあり、昭和三十七年に出版された「少年少女世界名作文学全集」(小学館)「あしながおじさん」のイラストが先生の絵で、他の巻の教訓臭い絵柄から、それだけが趣味の良い少女の夢や憧れを描いて際立っていた。特にそのファッションのセンス(つぎの当て方まで！)は抜群で、たちまちクラスの少女たちの規範となった。また、一色なのに豊かな色彩を感じさせる薄墨の使い方も、

「ふしぎの国のアリス」

これまた後続する画家たちにまたたく間に模倣された。

そんな田村先生の画歴はもちろん幼児期から始まり、ローセキあるいは紙と鉛筆さえあればご機嫌だったという。高三のとき、少女雑誌の附録についた画家アドレス帳から、コミカルな画風と叙情的な画風を自由に使いわける**松本かつぢ**氏を厳選し、昭和三十年の暮れに画家になる方法を尋ねる葉書を出し、翌年の新春に「絵を送れ」との返事が来、描き溜めた絵をかき集めて送ったところから、プロへの道が開け始める。その作品に対する松本先生の「君の絵には見どころがある、モノになると思う」と記された葉書は、今も田村先生の宝物である。

「松本先生は大きい、伊藤さんは優しい方」

二子玉川の松本邸に月一度通いながら、安田信託銀行の秘書を務めていた田村先生だったが、十九歳のとき、先生のお供で講談社の『少女クラブ』編集部に赴（おもむ）き、そこで**伊藤俊郎**編集長からカットの依頼を受ける。しかし緊張して筆がうまく運ばない。すると「誌面をスケッチブックと思ってお描きなさい」という優しい指示を受け、やがて、ピンチヒッターとして、翌朝までの締切で、ユーモア小説の挿絵を頼まれたころから第一線に立ち、銀行は一年で退社することになる。

しかし、編集者の口から当然のように飛び出す「活版」「オフセット」などの用語が解らず、さりとて大御所の松本先生には訊けず、辞書で調べると「印刷用語」と出ているだけで、結局、編集部の机で描き直したこともしばしば。その後『少女クラブ』では、「トンコちゃん」（昭三十四）、「ほらふき小町」（昭三十六）などを連載する看板作家となる。

「少女漫画家のみそっかすみたいに」

さて、田村先生は漫画家なのかという問いに対して、本人は「物語は既製のもので」とおっしゃる。つまり漫画家である半分の条件、物語に携わることはほとんどない立場をとっているのだが、漫画の原点が楽しい絵であり、その中に物語を含むさまざまな情報を含めているものなら、先生はれっきとした少女漫画家である。そして、『少女クラブ』の「これはべんりね」(昭和三十三)では、見開きまでのコマ漫画も描いているのである。そしてその内容は少女へのエチケットやファッションの示唆であり、これが現在まで続く先生の姿勢となっている。

『少女クラブ』休刊後、待ち構えていたように『女学生の友』『りぼん』『少女』『マーガレット』『ひとみ』などから依頼を受け、その絵はさらにキュートな魅力を増していく。そして、昭和四十年代半ば、折りからの劇画ブームに押されて、絵物語や口絵などの需要が減ったとき、ポプラ社から「不思議の国のアリス」「にんじん」「若草物語」「アルプスの少女」など世界名作のイラストの注文を受け、これが最新作(取材時)「泣いた赤鬼」のアニメにまでつながる大きな流れとなった。

「偽物が出るとお友達が心配してくれて……」

一方、やはり同時期に始まったファンシー・グッズ、文房具(ステーショナリー)へのイラスト使用は、『なかよし』を見た関西のコクヨが依頼して来たことに始まり、直ちに偽物が現われたほどに大流行した。田村先生の絵は独特な上品さを持ち、すぐにそれと判るものだが、一般に無記名で広まってしまった場合は掌握しきれるものではない。この点、初期のカットも含めて、すでに作者本人が自作と同定不可能な作品も多く、

とくに漫画よりも原稿が杜撰(ずさん)に扱われていたこともあり、早い時期の収集が望まれる。

また、エッセイの書き描き文字は松本先生の影響だと言うが、その後イラストレーターの書体として田村先生の「物語」の部分を形成し始める。こうして田村セツコは、絵と文とがときに共存するという少女漫画家として位置付けられるのである。

先生の画風から暮らしぶりまでに影響を受けたと思われる作家は多い。さらにスイングさせた感じの**水森亜土**、**みつはしちかこ**、生活漫画寄りの**小泉フサコ**、**藤木輝美**、大人向きの**キクチヒロコ**、**トシコ・ムトー**など。田村先生は「とんでもない!! お互いに影響し合ったかもしれませんが」とおっしゃるが、読者の目にはその流派と見なされたのである。

(二〇〇二年八月、表参道・「モリ・ハナエビル」にて取材)

田村セツコ（本名・田村節子）

東京都生まれ。高校卒業後、安田信託銀行に入社。秘書として勤務する。童画家の松本かつぢに師事し、イラストレーターの道に入る。挿絵、口絵などを主に手がけたが、便箋などのグッズにイラストを描いたりもした。主な作品として「おいそがしまじょ」(萩原葉子著)、近作に「泣いた赤鬼」(浜田廣介原作、立原えりか文)がある。また、油絵・水彩の個展を開催、絵本作家・荒井良二に師事して、創作絵本に取り組んでいる。りぼっちの思春期」(喰始作)「エンゼルがとんだ日」(麻里火砂子原作、北井あゆ文)「ひと

第十一楽章 髙橋真琴

「自分の心掛けしだいで、どんどん成長していく女の子を描きたい！」

第一線で活躍する少女漫画家たちが口を揃えて「神技」と賞讃し、真似ようと試みたが徒労に終わり、その熱烈なファンに転身してしまうという、当代最高の画家が**髙橋真琴**（本名誠）先生である。とくに宝石のような色彩画は、後にも先にも系譜を見出せない。

憧れを追い求めて

二〇〇七年で画業五十年を迎える先生は少年時代に父上から見せられた藤田嗣治、小磯良平、竹久夢二、蕗谷虹児といった画家の絵を覚えているという。国民学校時代には、「のらくろ」「冒険ダン吉」などを読んで、自らもコマ漫画を描いていた。だが、五年のときに大阪大空襲に遭い、避難場所だったビルから閉め出されて他の地下室に移ったところ、先のビルが全焼し、九死に一生を得た経験から、その後の人生を、「真琴」名で一転して少女画に捧げることに決めたという。男兄弟だけの少年期に、少女

「東京〜パリ」

に対して抱いていた憧れが、ここで絵として第一歩を踏み出し、そして現在もなお、その憧れを追い続けていらっしゃるのだ。

技法の秘密と原点

絵の緻密なこと、画面の仕上がりの堅牢さは他の追従を許さない。つまり透明水彩絵具を紙の繊維に染み込ませていく科を卒業した経歴にも関係があるのではないか。心算（つもり）で描き、瞳のホワイトも、何回も重ね塗りをするために先に塗り、その上に肌色をかける方法を発見した。最も難しい頬の紅色も、内面からの輝きを出すために先に塗り、その逆だと「おてもやん」になってしまうのだ。

しかし、こうした究極の少女画に達するまでに、先生は約十年間の漫画家生活を送るのである。とくに昭和二十七年から三十二年に至る大阪榎本出版での七冊、「奴隷の王女」「赤い靴」「恐龍攻撃」「安寿恋しや」（以上赤本）「夢見る少女」「鉄腕ターザン」「琴姫変化」は、当時の誰もがそうだったように手塚治虫や米（アメリカ）映画への傾斜が感じられるものの、背景や群衆シーン、衣服の細部へのこだわりなど、斬新年の個性も明示され、作を追うごとにワク線をはみ出す人物やフキダシ、写実的な絵の投入など、後な試みも増え、日の丸文庫に移ってからの「スペードの女王」では、探偵物ということもあってか、後の先生の作品には稀にしか見られない悪の魅力もまじえて、スピード感溢れる作品に仕上がっている。

色彩画の旗手として

大阪の研文社から出版された「さくら並木」で、ついに先生の画風と方向性は決定するが、それを見

た『少女』の編集部から依頼が来、一色ページの読み切りを三点ほど描いた後、ついに全ページカラーという未曾有の大作、「あらしをこえて」「パリ〜東京」「プリンセス・アン」「プチ・ラ」（後二作は橋田壽賀子原作）が続いて描かれる。

少女漫画に初めてファッションを採り入れ、バレエを紹介した功績で語られることが多いが、何よりも描かれるすべてが西洋的で写実的であり、しかも「ベルリンの壁」のような時事までを盛り込んだ画期的な作品だったのである。また、印刷技術も見事であり、作者のシャーベットカラーを完璧に再現しようとした努力が実って、雑誌の歴史上、最も美しいページに数えられるであろう。ちなみに先生はこの間、大阪から原稿を送っていたが、飛行機で呼び寄せられて本郷の旅館にカン詰めになったこともあった。しかし、どんなに締切に遅れても、原稿が間に合わなかったのは二回（一回は半分）だけだった。

進化する真琴世界

週刊誌の時代に移ると、先生の仕事は絵物語や口絵、表紙へと変化する。昭和二十一年に学校の図書室で出会った中原淳一の方向へと向かったわけだが、決定的に違うのは、中原氏の持つ教訓臭さが先生には感じられないことである。また、ハンカチ・鉛筆・靴などにも請われて少女画を描くこととなり、持ち主をお姫さまに仕立て上げたのである。

さらに昭和の三十六年頃からは、学習誌にも活動の場を広げ、ここでは可愛い動物たちが潜む童話の世界を描き出す。そこに描き込まれた様々な物語は、先生が好きな中世の細密画（ミニアチュール）をはからずも具現することになった。また、人魚姫ではついに禁断の乳房を「わざとらしくなく」あらわし、近年の「バッカスの巫女」では「気の赴くままに」乳首までを……と、その世界は年々変化・進化している。

高橋先生の画業を振り返ると、それはなんと江戸時代の浮世絵師に似ていることか。戯作（漫画）、芝居絵（バレエ）、意匠（グッズ）、美人画（少女画）、一枚絵（肉筆画）といったような仕事振りが。佐倉市志津に画廊を構え、弥生美術館における現存作家個展第一回を振り出しに、先生は一枚絵の制作に日夜勤しんでいる。これまで印刷で見ていたものを、ぜひ原画で見てほしいという願いは、少しずつ世の少女たちの宝ものとして実現している。どうか私たちも、その宝石のような絵を一枚持つことを夢見ようではないか。

（二〇〇三年二月、佐倉市・高橋真琴アトリエにて取材）

高橋真琴（たかはし・まこと　本名・高橋誠）

一九三四年、大阪府生まれ。貸本漫画を十冊刊行した後、『少女』と専属契約を結び、「あらしをこえて」で雑誌デビューする。少女漫画にファッションを持ち込み、西洋風の装飾や、独特なコマ割りは後続の作家に大きな影響を与えた。その後、挿絵、口絵などに仕事の舞台を移したが、昨今、氏の少女画が再評価され、画集やグッズ等が次々と発売された。また、歌手の椎名林檎が、「勝訴ストリップ」のジャケット写真で高橋真琴風の写真を使用したように、今も新たなファンを生み出し、様々な人に影響を与えている。

第十二楽章　巴里夫

「漫画は、その時代時代とともに
生きるものだと思うんですよ」

漫画について語るとき問題となるのは、初期の段階から、分野が明確に分かれ、読者を規定していたことである。少年向を少女は読まないし、その逆も然り。学習誌はその学年以外の子供は読まないし、青年物は年少者に買い与えられることはない。

不思議なペンネーム

巴里夫先生の場合、一貫して少女——それも比較的年少の——を対象とした作品を発表し続けたため、男性からの言及は皆無だったし、熱烈なファンだった少女たちも、その時点では作者の名前すら読みとることができなかった。この筆名は昭和三十一年に、若木書房の先代社長から「大阪の泥臭さを洗い落とせ」と説教された結果、フランス映画とシャンソンに凝っていたところから命名したのだった。

それ以前、先生は本名の「いそじましげじ」名義で、大阪の日の丸文庫から単行本を十六冊上梓して

「5年ひばり組」

手塚治虫の圏外で

先生は、九州は中津のお生まれ。父上は京都人で、昭和二十九年に一家が京都に戻るまでの十八年間を過ごした。幼少の頃から絵を描くことに熱中したが、四人兄弟の三男で、軟弱な行為と思われることを恐れ、半ば隠れるようにして描いていた。旧制中学入学と同時に終戦を迎えるが、周囲には講談社の絵本しかなく、手塚作品との出会いは京都時代のこととなる。同世代の作家と違って、絵に手塚作品の影響がまったく感じられないのは、「手塚先生に似たらもう駄目」と思ったことと、大学時代に通ったデッサンのおかげだと述懐する。

さて、京都府立桃山高校三年のとき、新聞に一コマ漫画を何回か投稿し、二百円の賞金を、『アサヒグラフ』（朝日新聞社）の漫画学校欄で千円を獲得し、京都の丸物デパートで原画が展示されたことがあった。もとより絵は趣味で、という家庭内の約束も、次第に忘れ去られて行き、学業と並行して創作を続けた結果、漫画家として上京することとなる。

阪僑の旗手として

実際のところ、昭和三十年頃は、単行本の世界では少年物・少女物の区分はまだ明瞭ではなく、先生はまず、**馬場のぼる**「山から来た河童」のような子供向きの内容、**長谷川町子・上田トシコ**に代表され

いる。さらに遡ること昭和二十九年、関西大学一年のときに、新聞広告の求人欄に載ったカバヤ児童文化研究所から、景品として配る文庫に学園物を描いたところ、そのキャラクターがカード化されたほどの評判をとった。これが先生の正式なデビューということになる。

る生活物に向かう。これは、自身にSF・冒険・柔道物などの発想が無かったからと言う。そして出版元からの勧めもあったが、年少者のための「私小説的な」作品を書こうと決心する。

その初めの成功は、昭和二十九年の「お嬢さんに関する12章」で、タイトルこそ伊藤整の小説から引用したものの、オリジナルで、仲間である自称「阪僑」（華僑のもじり）の高橋真琴氏からも絶賛された。続いて若木書房では短篇集から始まり、明朗な作風が読者に支持され、「ひまわりブック」に十九冊発表した後、全二十六巻の「ごきげんシリーズ」で看板作家となり、出版社の遇し方が変化したのを覚えている。しかし昭和三十六年に結婚したものの、原稿料は何の疑いもなく受け取っていただけだった。

子供たちに慕われて

昭和四十年前後に、少女向け月刊誌編集部で巴先生の争奪戦が起こり、勝利を収めた集英社の専属となる。そこで先生は単行本から離れ、『りぼん』『別冊マーガレット』に執筆するようになり、特に前者での「5年ひばり組」（その原型は「ごきげんシリーズ」の「6年あひる組」）は五年間の読切連載という驚異的な記録を残す。

特筆すべきは読者との交流で、発売三日目から、手紙が山のように届き、編集部が読者からタイトルを募集する方法もとられた。そのために先生は、教育関係の書籍、子供の詩集などを読み漁り、実際に小学校を取材した。背景の実在感、人物の独特なポーズなどは、そうした観察眼と優れたデッサン力によるものだろう。また、読後の爽やかさは、学園物の特質を通りこして、独自の性善説を作り上げているかのようだ。

そして今、古典の描き手として

昭和五十四年に先生は専属を辞し、現在は同社発行雑誌に協力する立場をとっている。次代の華やかな女性漫画家たちへの橋渡しが完了したからとおっしゃるが、その後、昭和五十三年より毎日中学生新聞に連載された「炎の絶唱」（八百屋お七）は、時代物であること、青年の恋愛をリアルに描き、巴作品には稀にしか現われない動的でファンタジックな情景が、昇華した形で盛り込まれることなどから、新しい世界が開けている。とは言うものの、江戸の風景はかつての下町や校舎の変化であり、重要な脇役の「からす小僧」はクラスの腕白（わんぱく）少年の末裔（まつえい）であるといったように、一人の作家としての信念もまた、きちんと守られているのである。

小学校の先生、小児科医、児童相談員といった雰囲気をお持ちの巴先生。友だちと喧嘩（けんか）したら、先生の本を開いてみるといい。きっとうまい解決法を教えてくださるだろう。

（二〇〇三年四月、北越谷・巴邸にて取材）

巴里夫（ともえ・さとお　本名・磯島重二）

一九三三年、大分県生まれ。漫画家。関西大学経済学部を卒業後、上京し貸本少女誌『こだま』などで作品を発表。一九六五年「さよなら三角」（『りぼん』）で雑誌デビュー。以後、十数年間『りぼん』の専属として作品を描き続ける。一九六六年からスタートした、学校の日常を描いた連載「5年ひばり組」が大ヒット。また一方で、戦時下の生活を綴った作品も多く残し、六〇〜七〇年代のコミック界をリードした。その後、「ぶ〜けNEWまんがコース」専任講師として、後進の指導にもあたった。

第十三楽章 望月あきら

「仕事のある苦しみは、苦しみではない。
漫画を描ける喜びのほうが勝ちます！」

昭和四十年代の少女漫画界にウィットに富んだ笑いを吹き込んだ**望月あきら**先生は、ご自身も、天性の軽妙な話術の大家でいらっしゃる。

「丸ペンなんてもの、置いてないよ」

昭和十二年に、静岡県富士市に生まれた先生は、六人兄弟の四番目で、長兄が絵を習っていたところから興味を持ち、小三の時に手塚治虫「新宝島」を読んで漫画家を志望するも、金持ちの友人に買わせ、後でメンコに勝って巻き上げたのだった。

その後『漫画少年』（学童社）誌上で**佐藤まさあき**・**楳図かずお**両氏が募集していた二つの会に入り、肉筆回覧誌上で漫画の描き方についての情報を得た。すなわち赤インクで印刷されているページは赤インクで描くのか、吹き出しの文字は漫画家の自筆か、近所の文房具屋で丸ペンは存在しないと言うが本

「すきすきビッキ先生」

当かなど。その質問を誌面に記し、情報が回って来るのをひたすら待っているのである。

「ウチは水洗便所付きだよ」

中学卒業後、先生は十八歳で上京するまで五回転職する。まず夜学に通いつつ車の塗装業（ここで免許取得）→ペンキ屋→パチンコ屋の内装→ナプキン折り→製氷屋の運転手である。そして友人の姉上が東京でオート三輪の運転手を求めている由を聞きつけ、ご両親の反対を押し切って「外国にも等しい」東京へ赴く。初めて降り立った目黒で、スクラップ屋の住み込み運転手の求人広告を見つけ、水洗便所付きに魅かれて目黒川沿いの職場に行ったところ、社長が案内したのは土手に勝手に建てた違法建築の二畳半の部屋と、バケツで流す「水洗」であった。

しかし、運転手以外の雑用全般も任せられ、夜は電球に黒い布をかぶせて漫画を描く生活を続け、疲労から二回事故を起こした。それでも辞めず二年間住んだのは、中目黒に東京漫画出版社があり、そこに持ち込もうと思っていたからである。その頃は、時代物・探偵物・宇宙物といった少年物を描いていらしたとのことだ。

「最初の少女物は……忘れました」

佐藤まさあきがデビューし、大阪に来ないかと誘われ、二つ返事で大阪へ。二十歳となっていた先生は、同社から昭和三十二年、「黎明活殺剣」でデビューするも、稿料が入るまでは佐藤氏と同居、一日にコッペパン一個の生活だった。しかし二作目が出版される直前に出版社が潰れ、その作品は後に別の出版社から出たと友人から知らされつつも、先生には何の収入もなく、その出版社の住所

そこで東京漫画出版社に「デビューした」とハガキを出し、友人から片道の交通費を借りて再上京したところ、「うちは少女物専門」と言われ、空腹と落胆とで座り込んでしまった先生に、編集長は「描いたことにして」先に原稿料をくれた。そのお金で蕎麦を食べ元気を取り戻した先生は、本問屋で少女物を研究し、ついに採用され、本人曰く「仕方なく」二十冊以上の少女物単行本を執筆する。少女漫画家望月あきらの誕生である。

「作家にもどうしたらいいかわからないままに」

昭和三十四年に光文社『少女』から電報を受け、読み切りのホームドラマを描いたところから、雑誌の世界が開ける。初連載「あしたは土曜日」は一年以上、二十二歳のとき結婚した奥様（渋谷百合子）の名をとった「わたしの名はユリ」もそれ以上続くヒットとなった。同時期には秋田書店の『ひとみ』や、皇太子ご生誕によせた「ナルちゃん」も描いている。

そして『少女』廃刊後、編集者が集英社に移ったところから今村洋子・武田京子・松尾美保子氏たちの移籍とともに『マーガレット』の依頼が来る。第十号から連載された「わたしは……東京っ子！」が大好評で、ついに看板作家の**水野英子**をしのぐピンチヒッターで描いた三回連載「すきすきビッキ先生」が大好評で、女性に描けない少女漫画を描けばいいのだと、ついに開眼したものの、主人公が学校を去った後の描き出しに困っていると、編集者曰く「主人公がまた帰って来たことにすればいい」。なるほど、連載の続け方は作者にもどうすればいいかわからない状態で続けるのがいいと、これまた発見したとのこと。

「荒唐無稽な熱血物はちょっと……」

先生の創作活動のピークは、昭和四十三年に始まった「サインはV！」であることは客観的に見て確かだが、ご自身が考える代表作はむしろ、『少年チャンピオン』（秋田書店）に移ってからの「ローティーンブルース」である。『マーガレット』誌から男性作家が締め出され始めた時期に、編集者とのトラブルがあり、編集者と喧嘩してはならないと悟った直後、またも運良く『少女フレンド』からバレーボール物の依頼を受けたのだった。当時十代だった原作者の神保史郎とともに取材したり、TV台本にも関与し、八人の助手（アシスタント）に囲まれた終日活動の挙句、先生は結核にかかり、奇跡的に治癒（ちゆ）した後、念願の少年物へと活動の場を移すのである。

「ビッキ先生」の少年版「ゆうひが丘の総理大臣」、写真少年が活躍する「ズーム・アップ」、サスペンス「カリュウド」などで花開いた少年漫画については、いずれ別稿で語ることにしよう。現在の先生は、これまで漫画になり難かった題材、仏教や地方史をとり上げたり、以前から懸案の水彩画に手を染めたりしておいでだが、ぜひビッキ先生にも「また帰って」来てほしい！

（二〇〇三年八月、相模大野・望月邸にて取材）

望月あきら（もちづき・あきら　本名・渋谷正昭）

一九三七年、静岡県生まれ。昭和三十二年、日の丸文庫より「黎明活殺剣」でデビュー。少女漫画の代表作は「サインはV！」で、昭和四十四年にTVドラマ化し、日本中にバレーブームを巻き起こした。一方、少年漫画の代表作は「ゆうひが丘の総理大臣」で、こちらもドラマ化し、中村雅俊演じる「総理」は当時の少年少女に理想の教師像として支持された。

第十四楽章 よこたとくお

「石森氏は動物が上手いね。みんな赤塚氏に似るんだよ。土田よしこみたいには描けないね」

（よこた先生はすべて他人のことを誉めます）

昭和三十〜四十年代の少女雑誌に欠かせなかった、ほのぼのとした笑いを提供していた男性漫画家がいる。伝説的な漫画家アパート、トキワ荘の住人であり、現在も学習漫画で大活躍中の**よこたとくお**先生がそうだ。

赤塚不二夫氏との友情から

昭和十一年に福島県船引町で生まれた先生は、他の多くの漫画家がそうだったように、国民学校時代にはクレヨンを用いた図画は得手中の得手。中学生のとき、『冒険王』（秋田書店）の「山から来た河童」、『おもしろブック』（集英社）の「ポスト君」という**馬場のぼる**作品に強く魅かれ、自らも毎日中学生新聞に四コマ漫画を投稿し、初回で掲載された。雑誌は畏れ多くて、という先生の述懐だが、この控え目とも感じる分の弁え方と、手塚作品ではなく馬場作品を選んだところに、その後の方向付けがなされた。

「マーガレットちゃん」

中学卒業後、川崎の洋服工場にまず半年、続いて東京吾妻町の樹脂工場に三年勤め、同時期に『漫画少年』（学童社）に投稿するようになり、掲載されたところ、入選者を集めて手塚・馬場先生と話す会に招かれ、そこで一歳年上の**赤塚不二夫**と知り合う。彼の住んでいた小松川の寮に泊まりに行ったところ、**つげ義春**が訪ねて来たこともあった。赤塚氏とはその後、二人とも会社を辞めて小松川に五畳半の部屋を借りて、一年半同居したこともあり、この辺りで日本のギャグ漫画の絵柄が誕生したはずである。

トキワ荘の頃

三万円の貯金しかなかった先生は、島村出版社、若木書房などへ持ち込みを始めた。幸い日昭館で時代物「山びこ剣士」でデビューすることができ、これは二～三ページを描いて見せに行くのである。二～三ページを描いて見せに行くのである。幸い日昭館で時代物「山びこ剣士」でデビューすることができ、これは二万五千円だったが、その後は一冊三万円の稿料で「描けば食える」ことを実感し、単行本を月一冊の割で二十冊以上執筆した。

やがて東日本漫画研究会の仲間だった**石森章太郎**が上京し、三人暮らしの後、やがて石森氏は目白に移り、そこで食中毒を起こした話は有名だが、石森→赤塚→よこたの順にトキワ荘に入り、居やすいので三年を過ごす。若木書房「愛のふたつ星」の背景や、猫のキャラクターに石森氏の絵が見えるのも、こうした三人の交友を物語る。そして先生は、他人の絵を目を細めて誉め、馬場作品や自作の載っていない機関誌の単行本「えくぼ」などを、未だに座右の宝としているのだ。

少女ギャグマンガの創始者となって

トキワ荘には『少女クラブ』の編集長、**丸山昭氏**が新人発掘のために顔を出していた。先生も増刊号に読み切りのギャグ物の依頼を受け、その人気が本誌連載「がんこのアンコさん」に繋がる。人気は閉じ込み葉書のアンケートで測られ、その人気がページ数も八、十六ページと増えていった。当時はおもしろ爆笑漫画と呼ばれていたギャグ物は、毎回のアイディアが勝負だが、先生は、大人と子供の立場を逆にする話で少しは保った、と言う。

昭和三十年代半ばには『なかよし』『ぼくら』にも連載を始め、ギャグ漫画家としての地位が確立する。その作風は生活に立脚した円満なストーリー、安定感のある温かい絵柄で、暴走し始めた赤塚氏とは少しずつ離れていった。後年の重要な分野である学習誌『楽しい六年生』の連載も始まった。

競争誌に同時執筆して

週刊誌の時代が来ると、『少女フレンド』に「ばっちりパコちゃん」、『マーガレット』に「マーガレットちゃん」を連載する。特に後者はマスコット的な漫画を依頼され、日本少女を主人公に考えていたところ、赤塚氏が掲載誌名をヒントに名前を提案し、そのために母が外国人、父が日本人ピアニストという家族構成を決めたというが、二・四・六とページ数が増え、同誌を代表すると共に先生の代表作として十年続けられた。『女学生の友』にも「友情とはなんだ」を三年掲載し、『少年キング』への執筆もあったが、女の子向けのギャグだったからこそここまで残れたという先生の回想がある。そして**土田よしこ**の登場によって世代交代が行なわれたと断言なさった。

漫画界の「教授」となって

そして三十五歳から小学館の学習誌、学研の『学習』『科学』への執筆が始まる。中でも「水戸あおもん漫遊記」はキャラクターを先行させ、そこに知識を忍び込ませる手法を定着させた。先生が初投稿した毎日中学生新聞への連載も長期にわたり、昭和五十年代以降は伝記を二十冊以上執筆する。多くは監修者が付くが、これは確かに先生ならではの性善説が漲っていて、心を打たれると同時に知識も得られるのである。現在は『一年の科学』『二年の科学』で何と相対性理論を解説したり、キリンビール大学のインターネット講座で教授の称号の下にアニメにも手を染めているのである。「方言なんでも事典」などは着実に版を重ね、そこには日本中の少年時代の思い出までが認められるのだ。

先生の作品は、すでに日本中の子供とかつて子供だった人たちの目に焼きついているのだ。ただ、ギャグ漫画のページ数の少なさと学習漫画の匿名性が禍して、その名前を特定できないことが口惜しまれる。

仮に十人の石森章太郎を持つよりも、一人のよこた先生を得ることのほうが、実社会にとっては貴重な財産なのだ。

(二〇〇三年十月、練馬区・よこた邸にて取材)

よこたとくお (本名・横田徳男)

一九三六年、福島県生まれ。赤塚不二夫や石森章太郎らとともに東日本漫画研究会メンバーとして活躍後、昭和三十年に貸本漫画「山びこ剣士」でデビュー。その二年後、赤塚に次いでトキワ荘に入居し、腕を磨いた (ちなみに、氏の部屋割りは石森の正面、隣は水野英子)。昭和三十八年に発表された「マーガレットちゃん」を皮切りに、以後ヒット作を連発。活躍の舞台をビジネス漫画や学習漫画の世界に移して、現在も執筆活動を続けている。

第十五楽章 むれあきこ

「初心に戻って、いつか四コマが描ければ、と思います」

とても男性には近寄れなかった少女漫画の一形態に、貸本漫画がある。昭和三十年代に一大帝国を築いた若木書房を中心に君臨した**むれあきこ**先生は、しかしその出自は貸本からではなかった。

初めから大家として

多くの読者の目にとまるという意味では、新聞漫画がその最高峰であろう。手塚・楳図といった巨匠たちも、単行本デビュー以前に新聞漫画を描いていた。しかしこれは基本的に四コマで、起承転結といった物語作法のセオリーは学べても、そこに複雑な感情を盛り込むことはできない。戦前に神戸で生まれたむれ先生は、五人兄弟の真中ということも幸いして、五歳ごろから「のらくろ」「タンクタンクロー」や、大人向けの本を読み、創作への意志を見せ始めていた。黒白(モノクロ)の絵への興味、物語への傾斜である。ただ、漫画の描き方を誰に教わったのかは記憶になく、始めから黒インクで描いていた。師と呼べ

「手の中のしあわせ」

るのは神戸新聞夕刊に執筆していた**春山正**だが、数回しか指導を受けていない。すべてに行動的なむれ先生は、投稿より批評が聞ける持ち込みを選び、十六歳のとき神戸又新日報に「又子と新ちゃん」が採用され、半年で新聞社が潰れた後は神戸新聞子供欄に週一回「あきちゃん」を二年、山陰日日新聞に毎日、これは大人物で「甚六先生」「きまぐれ夫人」を計二年連載する。

しかしこの間に、内燃していた文学への思いが爆発し、宝塚の**手塚治虫**邸を訪ねるのである。

やはり手塚抜きには語れない

「新宝島」の初版本を読み、「ロストワールド」「ジャングル大帝」のファンだった先生は、十七歳にして初めて作者と会い、多大に触発されてストーリー物へと転向を決意する。そこで**楳図かずお・水谷武子**両氏が加わっている研究会を紹介されたものの、実質的な開花は十九歳(一九五五年)の春、同窓の先輩を介して兵庫県教職員組合の『夏休みの友』に中学生向きを三本依頼されたことに始まる。公共出版物のために無償だったことや喘息(ぜんそく)の発作を押して描いたこと以上に、その内の一作「一房のぶどう」(有島武郎原作)は、現在までライフワークと目(もく)しているゴーゴリの「外套」に通じる、唯一納得できる作品となったことで思い出深い。翌年、結婚して上京し、直ちに伊藤編集長時代の『少女クラブ』誌に持ち込み、住田あき子名で一ページ作品が採用される。筆名は現在に通じる群睆子を含め四種あるが、むれは獅子文六の小説から得ているとのこと。

少女雑誌の正道を

昭和三十一年当時、少女雑誌の花形に執筆していると言っても、「トモちゃん」などの帯(おび)漫画が中心

だったから、新編集長の丸山氏からは鈴木光明、水野英子の助手を紹介され、ワクとベタを担当した。しかしそれ以外にも生活の糧として、講談社の斜め前にある喫茶店「ピジョン」でアルバイトも勤めた。この時期の先生の絵柄は「四コマの成行きでストーリー物の絵ではない」と本人の述懐があるが、昭和三十三年三月号附録の「ミコちゃん」は、兄妹の愛情を描く生活物だが、端役には水谷武子との、主役には手塚との接近が認められ、同時掲載の**U・マイア、木山シゲル**と非常に近い三部作を形成している。あまりに強い手塚の影響が感じとれる瞬間であった。因みに「むれさんの絵が好きなのは僕たちだけ」と言っていた伊藤・丸山氏の他に、**あすなひろし氏**からもファンレターが来たという。

自由な羽ばたき

先生の単行本デビューもやはり持ち込みで、昭和三十三年に湯島にあったきんらん社から百二十六ページの「なぎさの少女」を処女出版している。ほぼ同時に本郷の若木書房からもバレエ物「サーカスの少女」が出版され、初めてページの制約なしに物語を自由に組み立てられる喜びを味わい、昭和三十四年から始まる「ひまわりブック」の栄誉ある第一巻として「露のあしたに」を執筆、多くの読者の支持を得て個人シリーズ「愛と涙のシリーズ」の刊行に結び付く。途中「あきこハッスルシリーズ」(計二十九巻)と名称変更がされるが、その内容は明朗な家庭・学園物のである。絵柄は洗練され、丁寧な描線による整理された輪郭を持つ。「いつまでも自分の絵に納得できなくて」と意識的にファンであった**武田京子**の絵柄を採り入れたと言うが、この辺りでむれ先生の上品な絵柄が定着したことになろう。

理知的な判断による沈黙

これほどの活躍振りを雑誌社が手をこまねいて見ているはずはなく、昭和四十年代に入ると『りぼん』『少女コミック』からの依頼を受け、ここでは「ポーレットの日曜日」などのように西洋への視点が広がるが、『少女コミック』のミステリー物「黄色いぬいぐるみ」が、専属だった若木書房で再録されたのを最後に、その後およそ三十年間筆をとっていない。この理由を先生は、意識的にそうしたと言い、同時に、手塚治虫の葬儀に参列し、あり自己と読者との興味が他に移ったため、と冷静に分析する。より自己と読者との興味が他に移ったため、と冷静に分析する。る先輩が少女漫画の現状を嘆いて執筆放棄したのに比べ、自身の執着心を責めてもいる。しかし、その執着心は文学へと昇華されて、現在はシナリオ執筆や小説の朗読へと活躍の場を移している。むれ先生主宰の「外套」の朗読会に参加してみたいものだ。そのチラシなどにかつての絵を載せていただけたら、と言うこと無しなのだが。

新聞・単行本・雑誌という三つの媒体で活躍した少女漫画家はたった一人しかいない。それがむれ先生なのだった。

（二〇〇四年二月、松戸駅前・「カオリ」にて取材）

むれあきこ（本名・宮崎晥子(あきこ)）

一九三四年十一月二十三日、神戸市生まれ。若木書房が刊行した「ひまわりブック」第一巻に「露のあした に」を描き、個人作品の「愛と涙のシリーズ」は第一巻から二十四巻まで続き、二十五巻から「あきこハッスルシリーズ」に変更。二十九巻目までが出たほどで、このシリーズが代表作。現在はシナリオの執筆や小説の朗読にいそしむ。

休憩　丸山昭

「『先生』という呼称は、編集者にはなじみにくいので、『さん』か、せめて『氏』くらいにしていただけませんか？」

（丸山先生は、謙虚な方です！）

少女漫画史を語る上で欠かせない人物に、講談社の名編集者だった**丸山昭**先生がいる。その名前は、古くは昭和四十年発行の**石森章太郎**「少年のためのマンガ家入門」に「マルさん」として登場する。四十一年発行の**赤塚不二夫**自伝「シェー!!の自叙伝」にも当然のことのように恩人として扱われている。

丸山先生は、**手塚治虫**担当だったところから、その追従者に当たる新人を発掘すべくトキワ荘通いをしていたからだ。もっとも、編集者は裏方に徹すべきだという信念の下に、本人が記名で文章を発表しはじめるのは、昭和六十二年刊の『別冊太陽』の少女漫画史に、「トキワ荘青春物語」においてであり、その後は『別冊太陽』の少女漫画史に、「U・マイア誕生」と題するコラムを寄稿してから、堰を切ったように文章を発表する。その集大成となる「トキワ荘実録」は、なぜか小学館文庫から出版されているが、少女物に限らず、児童漫画の黎明期の研究には最も重要な文献として、それ以前にも以後にもこれをしのぐ資料は現われていない。

低学年のアイドル

すでに登場した漫画家と丸山先生との関わりは、重複するので敢えて取り上げない。実は先生に登場していただいたのには理由があり、初期の少女漫画執筆者の中には、筆者がその行方を追えない、または取材に応じていただけない例が現われ始めたからである。

本来、今回は**水谷武子**先生を予定し、取材の約束を取り付けたのだったが、寸前に怪我による体調不良を理由に、辞退されたのだった。まずは、水谷先生に対する情報から。通称おタケさんは、京都の粋筋のお嬢さんで、丸山先生が編集長を務めた『少女クラブ』では**牧美也子**、**東浦美津夫**と共に関西グループの一員と目された。しかし最後まで京都で執筆しており、遠距離が災いして締切に遅れるたびに「堪忍どすえ」と謝られた。同誌では『なかよし』から移行して来た低年齢の読者向きの重要な存在で、それは二色頁を与えられていることからも窺える。整理された画面処理とマスコット的な登場人物の魅力から「ありさちゃん」が大ヒットした。筆者には電話で、少女漫画を描きたいと思ったわけではないこと、自分を過大評価しないでほしいとの意思を表明してくださった。

深窓の令嬢の漫画家

昭和三十年代の初期の主力メンバーだった女性に、**町田梅子**（**ウメ子**）先生がいる。「かおる白ばら」の連載のほか、数作の読み切りが残る。**わたなべまさこ**との絵柄の接点が認められるが、主線は非常に太く、その激しいデフォルメと、男性の描法は独特であり、あくまで少女の眼からではなく、社会派寄りの物語も扱う。熊谷の大邸宅に住み、ファンレターの宛先を、当時としては異例の編集部気付にし

ていた。丸山先生が連絡を受けて原稿を取りに行くと、あと一〜二時間で仕上がるからまた来てくださいと言われ、夕闇迫る熊谷の町をあてもなく彷徨ったこともあり、完璧なお嬢様で、作品に注文を付けられるような相手ではなかったという。現在の消息は不明。

職人としての誇り

男性作家で目立つ存在は、まず**毛利のぶお先生**である。代表作は「水色の少女」で、その叙情画そのものの絵柄や、バレエという題材からも、読者は幾分かは慰められたのだった。た だ、丸山先生によれば、その絵は少女の心理を想像・研究した結果であり、少女本来の嗜好とはやや離れていたのではないかと言う。もう一人、名古屋出身の**山内竜臣先生**は、「みどりの舞扇」で、当時主流だったバレエ物の向こうを張った日本舞踊物で評判となり、重厚かつ丁寧な作風で注目を浴びた。当時は小岩に住み、締切明けには小岩の遊郭に社会勉強のため二人で出向いたという。現在八十歳前後だが、後には「東京のシンデレラ」のように活発な少女の活劇物にも手を染め、その作風は手塚治虫の探偵物に近い。

他に、中野の現ブロードウェイ裏に住んでいた**杵渕やすお先生**——編集部の方針どおりに執筆する模範的作家、ちばてつやの紹介者としての功績を持つ**丹野ゆうじ先生**——実話に基づく道徳的な作品に専念した、やはりちば先生との関係を持つ**鳥海やすと先生**——後に単行本で黄金時代を築く、コマ漫画からストーリー物までと守備範囲が広く重宝、それにギャグの大御所**山根青鬼先生**——本当は双子の弟、赤鬼氏を考えたが、父上から、平等に仕事を与えたいと頼まれた結果だった。この三月に大往生を遂げた時代考証の大家で児童物の草分けである**うしおそうじ先生**には、もうお会いす

ることが不可能なのだ。やはり故人となった**武内つなよし**先生も、TVとのタイアップを狙って、擬人化された犬が演じる「わんウェイ通り」(命名は丸山先生)を連載するも、怪作として読者の記憶に残ったに留まる。

現在では忘れられがちな作家と作品が並んだが、その時点ではどれも主張と存在価値が認められていたのだった。すべての作品に共通する明朗さと安定感は、漫画家はまず職人であり、その上に個性が開花するという日本古来の考えに立ったものだ。丸山先生はそうした時代から出発し、新人たちの力を得て、やがて芸術性の強い作品の推進者となったのだった。

(二〇〇四年五月、池袋・「滝沢」にて取材)

丸山昭 (まるやま・あきら)

一九三〇年、甲府市生まれ。昭和二十八年学習院大学哲学科を卒業、講談社に入社。以後、昭和三十九年まで『少年クラブ』、『ぼくら』、『少女クラブ』(編集長)、『週刊少女フレンド』(副編集長)などの編集に携わる。手塚治虫担当時、トキワ荘に集まった石ノ森章太郎、赤塚不二夫などの漫画家と出会う。ほかにも数多くの漫画家を担当。とくに石ノ森章太郎、赤塚不二夫、水野英子を担当した数年間はトキワ荘に通い詰めになる。平成十年同社を退社。平成十三年、トキワ荘に集まった多くの漫画家を育てた功績で、第五回手塚治虫文化賞特別賞を受賞した。

第十六楽章　東浦美津夫

「時代劇をメインと考えていました（昔）。
古いって言われちゃ嫌だもんね（今）」

五十年振りの再会という丸山昭氏にご同行願って、三鷹にお住まいの**東浦美津夫**先生に会いに行く。
筆者が先生の作品と出会ったのは昭和三十年代の『少女クラブ』誌上で、そのころ既に大家としての風格が感じられた。

父上の愛に守られた出発

それもその筈で、先生の単行本デビューは昭和二十三年、十九歳での「月光の剣士」であり、月刊誌にも初めから九ヶ月連載で、昭和二十九年の「笛吹き山物語」（『少女』）だった。どちらも時代物である。
そのルーツは戦前のチャンバラ映画にあり、小四にして、その情景を鉛筆でザラ紙に描いて級友に見せていたという。また、習字では一人だけ墨で絵を描いてよく叱られた。
こうして早くから絵の才能を開花させた先生だったが、終戦の時、中学校を終えると、父上に倣（なら）って

「夕月の山びこ」

82

大阪保線区の鉄道員となるも、すぐに木製玩具のデザイン、続いて紙芝居の画家と職業を変える。先生にとって幸運だったのは、何よりも父上の深い理解と援助で、紙芝居の仕事も、神戸の画劇協会に父上が尋ねてくれて始まったのだった。

手塚治虫の側近として

天王寺の荒木出版からのデビュー作も、父上が新聞での新人募集を見つけ、応募作も父上が持参した。入選の知らせを受けて、今度は二人で神戸から出かけると（父上とは国鉄パスを使って無料で電車に乗れた）、一万円を即金払いされ、以降六年間は単行本の依頼が相次ぐ。

そうした先生の転機となったのは、十七歳の時、**酒井七馬・大坂トキオ**両氏が主催する「まんがマン」の会合だった。台風の中を父上同伴で参加すると、果たして最年少で、ここで**手塚治虫・田中正雄**と出会うのである。手塚先生からは「新宝島」を貰うも、直接の関わりは十八歳になってからで、まんが同人の紹介で、宝塚のお宅に指導を受けに行った際、ベタ塗りなども手伝った。つまり先生は手塚治虫の直弟子並びに初代助手(アシスタント)ということになる。このとき手塚先生の母上から、二人の絵柄の類似を指摘され、「貴方にだけしか描けない絵がある筈よ。応援するからがんばってね」と励ましを受けた。

デビュー時からの大家

東浦先生の次の転機は『少女』編集部の**岡田光**氏から依頼を受けたことである。それまでの作品は特に『少女』寄りということはなかったが、ここで初めて少女物を意識するも、東京の大会社から、あなたの好きな絵と物語で良いと言われた喜びは大きく、すぐにわら半紙に鉛筆描きの草稿を送ると描き直

しを命じられ、電報でOKが出ると慌てて原稿を描いて鉄道小包で送るという繰り返し。先生の住居も神戸から京都の清水寺下に移った。

これは、時代劇の世界にひたりたかったことと、いきなり東京へ移るのに不安を感じたためである。

そして『少女クラブ』時代には丸山氏がカンヅメにするためにやって来て、どじょう鍋を料理したり、東京に無かったタコ焼きを四百円分も買って旅館中に配ったり、京都在住の**水谷武子氏**を助太刀に呼んだり、の大騒動となるのである。

時代劇の第一人者として

昭和三十七年まで続く八年間の月刊誌における先生の画風は、きわめて緻密であり、第一作からして既に完成されている。つまり、写実的な背景、千変万化する構図、群集情景(モブシーン)に至るまでのキャラクターの個性的な設定など、これは少年時代に親しんだ**伊藤幾久造**の挿絵や、手塚先生の指導によるものと述懐なさるが、世にあるすべての事象を克明に描き切る画力は並大抵のものではなく、並び称せられるのはうしおそうじ氏ぐらいで、以降にもその後継者を見出せないのである。もっとも『少女クラブ』に移ってからはさらに華麗さとダイナミズムが加わり、代表作「夕月の山びこ」は、同時期の水野英子「星のたてごと」と、和・洋対決の感があった。

週刊誌時代に移ると、いち早く『少女フレンド』でバレエ物「はばたく少女」を連載するが、編集部でやはり時代物を勧められ「ふりそで剣士」との二本立てになった時期もあった。すでに、押しも押されもしない時代物少女漫画の第一人者となっていた証明であろう。しかし昭和四十年を境に、先生は次の分野へと仕事の場を移して行く。

気分はいつも若手

一乗寺光の名で描かれた一連の劇画や、神戸時代から親交のあった**横山光輝**の光プロ関係の仕事（横山氏は若手に「東浦さんの絵を見て研究しろ」と言っていた）に触れる余裕はなくなったが、これらの少女物とは別分野の作品もまた、何でも描けるという職人的な意気込みの現われだろう。そしてまた、現在はまったく絵柄を一新した「月光の剣士」リメイク版が登場するのだ。少女時代物からは百八十度の変化であり、この変身ぶりは新人登場と呼んで差し支えないほどだ。もしかすると劇画時代の作風が、この失われた環(ミッシング・リンク)を解く鍵になるのかも知れないが、それは少女漫画史の範疇(はんちゅう)には属さない。しかし現在の画風こそ、二十一世紀の少年少女物、と言い切れる境地なのである。

顔に少年らしさを残す東浦先生と、まったく同年齢の丸山さんとは、さらに若返った表情となって次の場所へ席を移した。漫画が取り持つ縁は永久なのだった。

（二〇〇四年八月、三鷹の病院にて取材）

東浦美津夫（ひがしうら・みつお）

一九三〇年、兵庫県生まれ。昭和二十三年、大阪の荒木出版より「月光の剣士」でデビュー。以降単行本の執筆に専心。『少女』に「笛吹き山物語」を連載してから雑誌に執筆。『少年』『少年クラブ』『少女クラブ』『冒険王』『少女ブック』『幼年ブック』『たのしい五年生』などで活躍。当時の絵とストーリーは現在でも多くの読者を惹きつけ、復刻版が数多く刊行されている。

第十七楽章　鈴木光明

「人間としての面白さが、
漫画の魅力につながったんだと思います」

（斉藤あきら・談）

昭和三十年代前半の少女漫画を牽引した作家の一人に、**鈴木光明**先生がいる。「もも子探偵長」（昭和三十三～三十四年『りぼん』）一作だけでも、その名は不朽のものとなっている。

少女漫画の先生

筆者は昭和三十五年に、隣の小学生が購読していた『小学三年生』を借りて読み、そこに連載されていた「スーパー・ミミ子」に夢中になった。忍者の子孫だという少女が、友だちの二人と怪事件に巻き込まれ、術と推理で謎を解くという読者の興味を捉えて離さない作話法と、そのシャープな描線は他に類を見ず、**手塚治虫**の作風をさらに現代化させたように感じたのであった。その後、鈴木光明先生の名を探し続けたが、週刊誌時代に入るや否や、その行途は杳として知れなくなった。

次にその名を発見するのは、昭和四十二年以降の『別冊マーガレット』誌上で、しかも「まんがスク

「スーパーミミ子」

ール」の選考者としてであった。**忠津陽子・美内すずえ・木原敏江・萩尾望都**らを輩出したこの投稿作品のページには、鈴木先生のものと思われる寸評がついていて、一字一句を金言のようにして読んだのである。この仕事は昭和五十年代になると「少女まんが入門」（白泉社）に結実し、その実践を青山の「花の館」にて直接、後進たちに指導することになる。

倫理的な潔癖さで

実は昭和五十三年に筆者は二回ほど鈴木先生から封書をいただいている。当方の、かつての名作を読みたい、復刻が不可能ならせめて複写でも、という願いに対する返答だったのだが、そこにはご自身の過去の創作態度に対するあまりにも潔癖（けっぺき）な意志が述べられていた。つまり、乱作をしすぎ、納得のいかない絵を描いてしまったので、それを再び公衆の目にさらしたくはない。後進に、二の轍（てつ）を踏ませないように、現在の自分の仕事がある、というのである。そして「花の館」への誘いも記されていたが、筆者はすでに漫画家志望ではなかったため、それは遠慮し、今日に至る。

しかし、果たして先生の語るような制作振りだったのだろうか。それを調べるためにはあまりに資料が不足しているのであった。

斉藤あきら先生の回想

ここに、一人の重要な証言者が登場する。昭和三十二年から鈴木先生と交友があった**斉藤あきら**先生である。手塚治虫・赤塚不二夫のよき協力者であった斉藤先生は、鈴木先生から送られてきた彩色画入りのハガキと、二枚のポートレイトを、まるで宝物のように保管していた。ベレー帽をかぶった白皙（はくせき）の

青年がそこに居て、その身構えたポーズには、漫画界のホープである自負が感じられる。そしてハガキには、初めて会ったとき、はぐれてしまったことが「あなたは忍術使いです」と記されていた。

当時、鈴木先生は横浜在住で、自宅にも訪問したことがあり、その見取図まで描いて説明してくださった。家は平屋で、土の上にそのまま舞台の書割のような簡単な構造で建てられ、二間あるうちの左側の部屋で、玄関向きに座って執筆していたというのである。ペンはカブラペンを使っていたというが、それはペン先がくさび形をした、やや特殊なものだったらしい。

すべての分野を席捲して

鈴木先生の作品表を見ると、昭和二十年代は日昭館での単行本で主に時代物を、同時に『漫画少年』への投稿作の掉尾となる「見えない宝」などの少年物が多く、この二つの流れは昭和三十五年の月刊誌時代まで続く。決して少女物を中心に据えていたわけではないのだ。また、昭和三十年に『おもしろブック』に描かれた「丹下左膳」は、その第一回目が手塚治虫の代筆で**永島慎二**との共作だったが、それ以降は先生の単独執筆となる、といったように、手塚治虫の側近であったことが判明する。このことは著書で「私は手塚先生の弟子筋」と語っていることと符合する。さらに「手塚先生は私のことをコウメイさんと呼ぶ」とも記されており、「二色のページは、二色でしかかけないものを描くんですよ」と教えられたと続き、手塚先生への敬愛が漲った文章である。

斉藤先生によれば、自分が鈴木先生のアシスタントにならなかったのは、すでに杉浦茂先生に師事していたためで、しかし今でもご自身の絵に、鈴木先生の画法が現われるのを止めることができないと言う。

鈴木作品の魅力は、まずそのシャープな描線であり、明瞭な輪郭と大胆なデフォルメ、週刊誌時代

に筆を断ったのは、自ら乱作を戒めたためではなかったか。理知的な主役と個性豊かな脇役の対比であると、筆者との意見が一致した。

鈴木先生への直接的な取材が叶わず、復刻も許可されない今、私たちはせめてカタログやムックなどに参考として掲載されるカットで、その画風に触れる以外はない。スピーディーな展開を見せる物語を味わうことができないのは残念だが、作者の魂は断片にも籠るのだから。

（二〇〇四年十月、小岩・「珈琲館」にて斉藤あきら氏に取材）

鈴木光明（すずき・みつあき）

一九三六年、神奈川県横浜市生まれ。昭和二十七年、日昭館より「江戸大変録」で単行本デビュー。二十八年手塚治虫に見出され雑誌に発表。「もも子探偵長」「スーパー・ミミ子」などの少女漫画の代表作の他にも少年誌に「スピード探偵」「織田信長」「独眼竜参上」など数多くの作品を掲載。三十一年に同人グループ「かこう会」を赤塚不二夫・**石森章太郎**・永島慎二らと結成、会長になる。四十年代半ばからは、『別冊マーガレット』、『花とゆめ』、『LaLa』の投稿作品審査を担当し、後進の指導にあたった。五十一年から十六年間、青山の「花の館」で少女漫画教室を主宰した。著書に「マンガの神様！――追想の手塚治虫先生」「少女まんが入門」（共に白泉社）などがある。二〇〇四年十一月十四日逝去。享年六十八。

第十八楽章　飛鳥幸子①

二年間で少女漫画史を変えてしまった、もっとも趣味的で伝説的な漫画家

たった二年間で、六十年にわたる少女漫画史を変えてしまった作家がいる。その名前は同業者やファンたちの間で、半ば神格化されているのだ。

一風変わった魅力

飛鳥幸子（あすか さちこ）（本名・彼谷（かや）幸子）は、一九六五年の高二のとき、「彼女は宇宙人」で第二回講談社新人漫画賞に佳作入選しているが、事実上のデビュー作は翌年の「１００人目のボーイフレンド」で、どちらもＳＦである。この時期、女性が同分野に手を染めることは極めて珍しかったが、さらにそこにはアメリカンコミック風の男女ギャングなどが登場し、大変に趣味的だった。描線こそ手慣れていなかったが、感覚的な描法、すなわちドレスの裾の広がりや、下唇のルージュ、空中に漂う花片、ホワイトのきらめきなど、印象派の絵のようだった。

「恋のメロディ」

そして一九六六年の「クレリアのすばらしい大冒険」は、『少女フレンド』誌上初めての西洋中世スペクタクルで歴史の知識もさることながら、急速に上達した絵柄、とくに馬にまたがった主人公の「アディオス、これでやっと結婚できるわ」というシーンは、少女漫画史上、記憶されるべき一ページであった。彼女は石森・水野の延長線上にあるキャラクターを描くが、ときにギャグに傾くことがあり、そこでは登場人物の表情もギャグ風に変化する。こんな手法も新鮮であった。

目白押しの代表作

一九六七年には、三～四回ずつの連載によって、彼女の代表作のほとんどが出揃った感がある。まずTVとタイアップした「0011ナポレオン・ソロ」だが、発想は彼女独自のもので、初回から「ケネディ、毛沢東、スターリン」などの政治的な歌詞がとび出したり、クラブ・ナチス（間違って卍印を描いた）の場内など、すでに従来の少女物の枠に収まり切れなくなっている。イリヤと脇役の科学者のキャラクターは秀逸で、初めて外国人をそれらしく描ける漫画家が登場したのだった。これを受けて、代表作となる「怪盗こうもり男爵」が四回読切で登場する。天才アイザック・アシモフ＝こうもり男爵の二人一役を軸に、初回こそやや模索状態だったものの、コメディ・シリアス・バラエティと語り口を変えて、自身の魅力のすべてを開花させた。とくに最終回の仮装パーティは、彼女の独壇場とも言えるシーンだった。

この成功により、ギャングが横行する「ハワイの休日」では丸ペンの震え自体も特徴となり、重要なキャラクター、中国人女性の江赤(こうせき)が初登場する。夏にはファンタジー「白いリーヌ」、これは病弱な少年が魔的な少女に魅かれるという、新しい視点で描かれた画期的な作品となった。そして秋には第二次

大戦下のドイツを描く「フレデリカの朝」が発表され、ヘリコプターや男性スパイの描写はみごとだった。

少女を少しばかり超えて

一九六八年には、少し後退した感じのあるアメリカ映画のような「恋は銀色」、事実上『少女フレンド』の最後の力作となった「恋のメロディ」が発表され、ここには彼女の得手とするサスペンス・推理・仮装が再び現われるが、すでに掲載誌の年齢層より上に対象を移し始めていた。そうでなくても講談社の、生活物主体の雑誌作りには、始めから彼女は無縁だった。そこに目をつけたのが集英社『セブンティーン』で、ここで再び花を咲かせることになる。

「MissイブとMr.アダム」では近未来風建築をバックに、成熟した男女のカッコいい恋愛が描かれる。主人公の姉のセリフ「トリスタンとイゾルデ以来、真の恋愛は姦通以外にはないのよ」など、誰が予想し得た言葉だろうか。同誌では続いて、ロンドンの製菓会社の競争に少年のような少女が巻き込まれる「紳士は甘いのがお好き」を発表するが、ここに登場する二人の青年実業家は、水野英子「白いトロイカ」および木原敏江のキャラクターを思わせる。いずれにせよビジネスものを、これほど手際良く描ける手腕には拍手を送りたい。

別の顔と終焉(しゅうえん)

「キリスト正伝」(一九六八年)から、『COM』と『ファニー』といった、虫プロ商事の漫画専門誌にも乞われて描くようになったこと自体、彼女が特異な作家だったことを裏付ける。ただしここでは大

人向きのシニカルな作風を裏面に出し、『ファニー』では怪奇物に手を染め、この辺りから描線が草書体となるが、依然として印刷効果の挙がる魅力的な絵柄は変化しない。彼女はその後、小学館に移籍し、一九八一年ごろまで、その軌跡をたどることができる。そして、現在はビジネスの分野で活躍していることが判明した。

作者本人はもとより、近親者の証言も得られないまま文を認めることをお許しいただきたい。一九八〇年代に「飛鳥幸子の世界」というファンによる総集編が三巻上梓（しだた）されている。これまたその時期には珍しいことで、根強い人気を知らされるとともに、既に伝説的な存在になりつつあることも感じた次第である。彼女こそ、もっとも趣味的な漫画家だった。

飛鳥幸子（あすか・さちこ　本名・彼谷（かや）幸子）

一九四九年生まれ。一九六五年、「彼女は宇宙人」でデビュー。以後一九八〇年代初期まで作品を発表し続ける。飛鳥幸子ファンクラブが発行した「飛鳥幸子の世界」一～三巻は様々な作品が収録された名著として単行本同様に古書価値も高く、評価されている。近年、明日香出版社からビジネス書を数冊上梓している。

第十八a楽章 飛鳥幸子②

「漫画とデザインのセンスとはちがう。
私はデザインのセンスがあったんだと想います」

ついに**飛鳥幸子先生**ご本人とお会いすることができた。少女漫画関係者にあれほど尋ねても消息不明だったのに、インターネットの著者名検索であっという間に判明したのである。つまり、先生は現在も第一線で大活躍中だが、少女漫画の世界に踏みとどまってはいなかったのだ。

知的で美しく

漫画家は個性的な人物が多く、ときにはそれが過剰気味に感じられもするのだが、飛鳥先生はその意味では常識的な、落ち着いた女性である。小柄で身だしなみが良く、大学講師、作家、詩人といった知的なセンスが窺（うかが）える。過去の作品からその外見を推し測れないことでは屈指であろう。少女漫画とは縁が無くなっているので、と前置きして、それでも快く語ってくださった。**水野英子先生**の作品はカッコイイので大ファンだった（水野先生も「怪盗

「恋のメロディ」

94

こうもり男爵」は最高と認めている。飛鳥幸子結婚説も水野先生経由で伝えられたが、これは事実ではなかった）。富山県高岡市に在住していた高校時代に漫画を描き始め、『少女フレンド』の漫画賞に同時に四作応募し、その一作「彼女は宇宙人」が佳作に入選する。残り三作は後に若木書房からまとめられることになるが、いずれにせよ、処女作がそのまま入選すること自体、先生の非凡な才能の現われであろう。

適当に描いて……

絵については、才能があれば何とかなるのかも知れないが、物語のほうはどうだったのか。デビュー作「100人目のボーイフレンド」まではすべてSFだったのは『SFマガジン』を読んでいたせいで、第二作「クレリア…」は西洋ロマンに、水野先生の流れで多少興味があったためで、どちらも編集部からは「適当に描いて送ってください」と言われただけだという。先方からの注文は「0011ナポレオン・ソロ」が最初で、イリヤ・クレヤキンのファンだったため、彼を主役に仕立てている。また、この辺りから個性的な脇役が登場し始めるが、頼まれ仕事を描いているとつまらなくなるので、その分、脇役に凝るものだそうだ。

なお、ペンネームの「飛鳥」は自らの命名で、カッコイイから（同時期に『少女フレンド』には大和和紀がいたが、それに因んだというわけではない）。

単純な動機で

やはり本人も「怪盗こうもり男爵」（ヨハン・シュトラウスⅡ世のオペレッタ二作品の合体名）、とくに一九六七年の作は代表作と認めておいでだが、ラフの絵コンテは何本も存在するとのこと。是非、陽の

95

目を見せてほしい！ 続く「白いリーヌ」は、編集部から少年を主人公にしろと言われたのにしたがったままで、後に総集編では半分以上が描き直され、「昔の原稿を見たら嫌気がさし……」という著書の言葉は真実ではなく、原稿が紛失したためにやむなく描き直したそうである（後に発見された）。「ハワイの休日」の江赤や「フレデリカの朝」の戦記物は、政治に興味があったかも知れないのと、「ノルマンディ上陸作戦」を見たせいではないのかという、まったくもって簡単な動機なのである。

この時期、講談社が先生をプロデュースするようになっていたが、その最後の作品となる「恋のメロディ」は以前に着想していたものので、ご自身も気に入っているとのこと。

となりの世界へ

飛鳥先生の独特な描線は、筆圧の低さによるものであり、Gペンと丸ペンを使っている。また、感覚的なホワイトの輝きも含め、編集からは雑絵（ざつえ）などと呼ばれていたらしい。その後集英社に引き抜かれた形となるが、ご本人は「プロにならないほうが良かった」とはっきりおっしゃる。つまり、漫画家の実態を知らない少女が突然、檜舞台（ひのきぶたい）に躍り出したのは良いが、その世界になじめなかったということだ。

そしてついに一九六九年以降の先生の作品は、マニア向けの小品が多くなるのであるが、果たして断絶期が来るのである。

そして、一九八〇年代に少女漫画家として、取り敢えず漫画家・イラストレーターなので、コマを持つ作品もあるのだが、もう少女漫画の絵柄では描くのは嫌だ、とおっしゃる。そして、漫画家だったころより今のほうが収入は安定しているということだ。

現在の肩書きは漫画家・イラストレーターなので、コマを持つ作品もあるのだが、もう少女漫画の絵柄では描くのは嫌だ、とおっしゃる。そして、漫画家だったころより今のほうが収入は安定しているということだ。

現在の作品数は非常に多く、しかもコンピューターを駆使して描かれているため、紙の原稿が存在しないという。ここまで過去の自分と訣別してしまう潔さは、他の漫画家には絶対に見られない態度であないという。

気になる少女漫画の復刻についてうかがうと、原稿は残っているから、損をしない程度になら、どうぞ、という答えが返って来た。ファンの皆さん、一九八〇年の「飛鳥幸子の世界」をもう一度実現させようではないか！ それとは別に、イラストレーターとしての先生の作品表も作るべきであろう。何しろ、どれだけ描いたか自分でもわからないそうだから。そして筆者は、先生に音楽界の仕事も頼もうかと企んでいる。

（二〇〇五年五月、下総中山駅・喫茶店にて取材）

飛鳥幸子先生自ら運営されているホームページアドレスです。
http://www011.upp.so-net.ne.jp/asuka/
飛鳥幸子先生の現在の活躍振りがひと目で分かります。とても素敵なサイトです。

第十九楽章 はざまくにこ＝つりたくにこ

少女漫画家≠青年漫画家

今年（二〇〇五年）四月三日、**岡田史子**が所沢市秋津のアパートで五十五歳の生涯を閉じた。それと同時に思い出されたのは**つりたくにこ**の存在である。岡田が**手塚治虫**主宰の『**COM**』に対抗する**白土三平**主宰の『**ガロ**』における唯一の女性作家であったとすれば、つりたは『**COM**』に対抗する『**COM**』生え抜きの女性作家だったからだ。

少女たちの共通点

著者はつりたくにこ本人との面識はなく、遺族や、そして本人を最も良く識っている夫君との交遊もない。ただ、青林工藝舎から出版された遺稿集を読むと、岡田――つりたの共通点が驚くほど発見されるのである。つりたが一九四七年生と二歳年長だが、三人姉妹というのも同じだし、幼少期から詩や文学に興味を持ち創作したのも、いわゆる文学少女としての出発点として当然で、二人ともそこから漫画という表現手段を選び取ったのだった。高校のとき短期間上京し、傾倒した漫画家を訪問したのは、漫

「風と共に去りぬ」

98

画家志望者としてありがちだが、ここで違うのは岡田が**永島慎二**、つりたが**あすなひろし**を訪ねたということだ。後にその師が示すことになる都会的な部分と、日本的な人情世界とを、早く嗅ぎとっていたことになるからだ。ちなみに、二十一歳のつりたの写真は、同年齢の岡田と雰囲気がきわめて近いことにも驚かされる。

似て非なる存在

だが二人の違いはその後の生涯に現われる。岡田は二回の結婚を経験し、晩年は独身であったが、つりたは一九七二年に結婚し、その後膠原病(こうげんびょう)に罹患(りかん)するのだが、岡田がほぼ筆を絶ったのに対し、つりたはそれ以降も、あるときは以前の作品であっても発表を続ける。そして未発表作品を含め、両者ともほぼ同じ分量の作品数が確認されている。

漫画家として、最も大きな違いと言えば、つりたが創刊直後の『ガロ』に、白土の呼びかけに応じて持ち込みし、即時採用されたということだろう(岡田史子は掲載を断られている)。これ以降ほとんどの作品は同誌に掲載するために描かれるが、基本的に原稿料を設定しない青林堂からの収入をあてにできなかったはずで、そのためか一九六八年にはファンだった**水木しげる**のアシスタントも務めた。

たった二年間の少女漫画家

もう一つの重要な違いは、つりたが一時的にせよ少女漫画家を目指し、少女漫画家でもあったという事実である。実は『ガロ』での青年向き観念的作品で一九六五年にデビューしたのだが、その前年に『少女フレンド』の新人賞に応募し、落選するも上京して編集部を訪ねている。少女漫画でのデビュー

は一九六六年、若木書房の短篇集『風車』掲載の「星のかけら」で、同年には「ひまわりブック」を一冊任（まか）されることになり、「星からのお客さま」を手始めに、翌年にかけて長篇五作と短篇一作を同社から発表する。

少女漫画での作風は、同世代の飛鳥幸子に近いもので、しかし描線はやや粗い。内容も、「アコと三人のお客さま」と最終作「若い仲間たち」はたしかにコメディだが、デビュー作と「風船の旅」「雪の降る日」はSFないしはメルヘンと、従来の少女物のわくにははまり切らないものだった。また、一九六六年には、おそらく講談社との接触により『別冊少女フレンド』に八ページの「宇宙人ペロ」を掲載する。これはギャグ物で、タイムマシンが出て来て「手塚治虫を呼ぼう」という科白（せりふ）がとび出したり、別世界でミュータントモグラ（石森キャラクター）を発見したりと、かなりマニア受けする作品だったのを覚えている。

二つの世界のはざまで

これまで彼女の少女漫画を同定できなかったのは、その全作品が**はざまくにこ**名で発表されていたからである。しかし、当時の漫画愛好家たちには比較的知られた事実であって、筆者も中学時代に同級生からその情報を受けた。在籍していた「奇人クラブ」の同人たちは、逆にそのことを知らず、つりた名のみを識（し）っていて、筆者が持ち込んだ彼女の少女物を、岡田史子が興味深く眺めていたのを思い出す。

二人の間に交流はなかった。

ところが、つりたはいつまでもはざまではいられなかった。少女物では最後から二作目となる「赤い花」で、あまりにも実験的な試みを行なう。二ページ見開きでマティスとも見まがう黒塗りの女性像を

描いたり、何よりもストーリーがまったく青年物で、救いのない結末を持っていた。**徳南晴一郎**「怪談人間時計」に近いと言えば、わかっていただけるだろう。つまりこの作品で、はざまはつりたであることを暴露してしまう。その意味でこの作品は、二つの名を往き来していた彼女の、失われた環(ミッシング・リンク)なのである。かくして少女漫画家としてのはざまくにこは、たった二年でその生涯を閉じてしまうのだった。

これまで、故人に対する稿は、遺族ないしは友人に取材を行なって来たが、今回は諸般の事情が許さず、筆者の回想録と化してしまった。深くお詫びする。

つりたくにこ（本名・釣田邦子）
一九四七年十月二十五日生まれ。一九六五年『ガロ』九月号「人々の埋葬、神々の話」でデビュー。一九八〇年に病状が悪化するなか「フライト」が『ヤングジャンプ』に掲載される。一九八五年六月十四日逝去。享年三十七。

第2部

- 効果線その①
- 効果線その②
- 少女漫画における描線その①
- 少女漫画における描線その②
- 瞳の描法
- 大人への改革
- 少女漫画における音楽シーン
- 少女漫画家の悲哀
- 少女漫画の描法その①
- 少女漫画の描法その②
- 少女漫画の描法その③

第二十楽章 少女漫画における音楽シーン

リアリズムへの長い道のり

二〇〇五年は、筆者が頻繁にTVに顔を出した年だったが、中でも「のだめカンタービレ」(二ノ宮知子)について講演を頼まれることが多かった。講談社『Kiss』に連載されている同作品は、音楽大学を舞台とし、楽器や曲に関する情報がきわめて正確で、使われるシーンも的を射ており、音楽の専門家からの評価も高かった。筆者はさらに加えて、「昭和二十四年組」を祖とする描線や、乙女チックロマン路線のストーリー構成を感じたのだった。

始めはヴァイオリンから

少女漫画の王道に、音楽物語は数多い。音楽家を主人公にしないまでも、小道具として楽器を扱ったり、脇役として作曲家を登場させる例は、かなりの数、認められる。筆者が幼児期に目にした例でも、ヴァイオリンの名器ストラディバリウスを恋人のために盗む海賊の話があったし、昭和三十三年新年号の『なかよし』には、**遠藤政治(まさはる)**の完成された絵とス**松本零士**が松本あきら名で発表した西洋ロマンに、

二ノ宮知子「のだめカンタービレ」

トーリーによるスリラー「みえないとけい」に、作曲家の父親の過去が、かなりのリアリティを持って描かれている。同年には『少女クラブ』に**ちばてつや**の初期の名作「ママのバイオリン」も連載され、ここには実在の女流ヴァイオリニスト辻久子をモデルにした母親も登場する。綿密な取材をすることで知られる作者の、これはみごとな労作である。ちばてつやはその後、週刊誌でも「テレビ天使」でミュージカル女優志望の少女をリアリティを持って描き、舞台でアクシデントを起こした際の処理方法に、的確な示唆を与えてくれている。さらに、異色の単行本作家、**中川秀行**にも、音楽家を目指す兄妹が、突然サーカスの空中ブランコ乗りになるという怪作が存在する。同作中でトスティのセレナーデがヴァイオリンで弾かれるが、そこに掲載された「疾(と)く流れ来よ」の詞は、徳永政太郎の訳で戦前から歌われたもので、作者の教養を示している。なお、この時期にヴァイオリンが人気の小道具となったのは、少女スターのヴァイオリニスト・鰐淵(わにぶち)晴子の影響が考えられる。

不思議な楽譜

単行本では**矢代まさこ**の「ようこシリーズ」に一作、麻薬常習犯の作曲家の父親が登場する「見えない流れ」があり、これはそのまま、彼女が後に『少年マガジン』に初登場した「ff(フォルテシモ)で飛びたて!」に再現される。同作は、初めて漫画家がオーケストラを画面に描き込んだ例として記憶されよう。

ただし、ここまでの作家たちの問題点は、仮に楽器は正確に描けたとしても(しかしピアノの黒鍵の並び方や、反響板止めの棒の位置は不正確)、楽譜のすべてが一段譜で、ピアノやオーケストラの総譜を描いた例は皆無だった。おそらくは実在の作曲家との親交がかなわなかったためであろう。この辺り、

牧かずま「歌のつばさに」に描かれた歌曲の楽譜も、同様に類型的であった。

その他、**牧美也子**や**高橋真琴**、それに**細川智栄子**といった人気作家たちがバレエ物を発表していくが、これは音楽物の範疇からは、ややはずれる。

音楽修業を描くのは

この分野では特筆すべき存在は、やはり何といっても**水野英子**で、『少女クラブ』時代の大作「星のたてごと」では、ワーグナーのオペラをとり上げ、それ以前にも、編集者丸山昭氏の提案で、U・マイア名で「アイーダ」「サムソンとデリラ」を漫画化していた。とは言え、彼女が実際に音楽家について執筆するようになったのは、週刊『マーガレット』の「白いトロイカ」以降である。これはプリマ・ドンナを母に持つ主人公がオペラ歌手を目指す物語が縦糸となり、とくにペテルブルクの音楽学校での授業、オペラ座での新人いびりなどは現実感があった。この後、オペラ現場への興味は未完の「ルードヴィヒⅡ世」のワーグナーのオペラ上演へと繋がり、筆者も縁あって実際の稽古に同行したことがある。さらにミュージカルへの憧憬を示す「ブロードウェイの星」を経て、史上初のロックを題材にした「ファイヤー！」に結実する。実は、本年は筆者にとって、水野英子についてTVで話す機会も多い年であった。

水野に次ぐ音楽修業漫画は、それが必ずしも主軸となっているわけではないが、**池田理代子**「オルフェウスの窓」、**竹宮恵子**「変奏曲」があり、後者の情報の細かさ（例えば、副科なので腕時計を着けてピアノを弾く）は、音楽高校を卒業した**増山法恵**の存在によるものである。昭和四十年代には男性向きの「黒鍵」（叶精作）も描かれたが、美人ピアニストが肘までの手袋をはめてピアノを弾く描写は噴飯物であった！

第二十一楽章 少女漫画家の悲哀

「お会いしたくないわけじゃないの、昔のことはそっとしておいてほしいんです」

（水谷武子・談）

これまで十八人の漫画家について書いて来た。当人が故人およびそれに近い状態だった三名を除いて、すべて本人への取材を文章化したのである。昭和三十年代以前にデビューした方々から選ばせていただいたから、年齢は取材当時、五十歳を超えていたことになる。

取材の諾否

取材の申し込みは、筆者が幼い頃に読んで感銘を受けた作品の作者を『まんだらけ』編集部に提示し、編集者が作家に連絡し、取材の約束を取りつける。初期の段階では「少女漫画を語る会」を通してすでに存じ上げていた相手だったこともあり、筆者が単独で赴いたが、次第に関係が希薄になるにつれ、編集者の同行を願った。編集者は奥山文康氏である。知る限りもっとも純朴で職務に忠実な青年である。

しかし奥山が電話しても、断られるケースが、このところ増えて来たのである。明確な理由があるの

は二人で、これはお名前を出すべきだと思うので記せば、**わたなべまさこ**先生と**細川智栄子**先生である。それぞれ昭和二十年代、三十年代から現在まで、まったくの休止期もなく第一線で活躍し続けていらした二人のそれぞれの理由とは、わたなべ先生によれば掲載誌の性格、細川先生は余暇が作り出せないためだった。このうち、時間の余裕に関する断りは、どの分野のエキスパートからも発せられるが掲載誌を資料として送った後だったので、あるいはこれは二人とも同一の理由と考えられるふしがあったのだ。

女帝からの忠告

漫画家たちを代表する女帝（筆者による呼称、ご本人は「瀬戸物屋のおばさん」と書いておいでになる）わたなべ先生によれば、青島に書いて欲しいとは心から願う。ただし、この「まんだらけ」と同系列の古書店が、自分たちの古い原稿や掲載誌を売買している以上、同誌に登場することは感覚的に許しがたい行為である、ということになる。

これはもっともな意見であり、自ら「感覚的」という言葉を用いているが極めて冷静である。すなわち、骨董品として価値は認めるが、それが作者の意志が介在しないところで行なわれていることに対する怒り、である。最も強い反発は、原画や色紙に対する処理であった。これは同氏から発せられた意見ではないが、原画はすべて作者に帰属するべきだという考え方も多数寄せられた。しかしこれは現在の法律では規定できないのである。公的に発表した作品の原稿はまだしも、個人的に贈った色紙などの処分は、寄贈された側の自由で、仮に本人が死去したとき、それを焼却しようとも売ろうとも、すべて貰った側に任されてしまう。

牧美也子先生は、以上のような現実について常識的な判断を下せるタイプの漫画家だった。

揺れる女心

次に、現在の自分が漫画家としての活動を停めてしまっている場合である。ジェンダーの問題が潜んでいるが、女性は結婚による家事・出産・育児・介護により、それ以前の職業を停めてしまう場合が多い。漫画家の場合はまったく停める場合もあるが、漫画史には職種の中心を移す場合も多い。公報（**水谷武子・今村洋子**）、新聞（**武田京子**）などに職種の中心を移す場合も多い。一枚画（タブロー）（**木内千鶴子・西谷祥子**）、イラスト（**飛鳥幸子**）。

そしてここからは個人の領域だが、過去の漫画家生活を、文字として定着させることを善しとする側と、触れてほしくないという側とに分かれるのである。しかし後者の場合でも、完全に抹殺したいわけではなく、会って話すのは嫌だが、漫画史には名前を残したいという意志は持っている。つまり、漫画は廃業したのではなく、結果として現在の職業を選び取ったということになる。果たして、取材に対する承諾と拒否が、半日おきに発せられるという状態が起こる。

不遜ではありますが

突然、筆者の日常に話題を変えることをお許し願いたい。作曲家として認知されたのが二十代だったが、三十代に放送の分野に入り込んだため、とくに四十代以降はTVや演奏会への出演、音楽関係ではあるが文やイラストの注文が舞い込み、本業であるはずの作曲を凌駕し始めたのである。しかし筆者はかつての生活を楽しくは回想するし、今でも作曲家に戻れると思っている。他人の前では「もう作曲家じゃありませんよ、もともとあまり好きじゃなかったし」などと言っているが、これはカッコ付けなのである。そしてどんどん注文が減って来る本来の仕事と、ついに不本意ながらも訣別せざるを得なく

なる日が来るのかも知れない。
　このような筆者であるから、これまで取材に成功した漫画家の先生方は、まるで同性のように気を許し、約束では一時間だったはずなのに、六時間以上も話し込んだりしてくださったのだろう。今後ともに「少女漫画交響詩」の連載は続けて行くが、決して漫画家の方々を貶めるつもりはない。一少女が何となく始めてしまった少女漫画が現在までいかに人々の心を捉えたかを、歴史の中で検証するのが、この仕事の役割なのだから。

第二十二楽章 少女漫画の描法 その①

顔・花・スタイル画

少女漫画のような——という形容がある。物語の上では母娘物（おやこ）、安手の恋愛物、絵の上では睫毛（まつげ）の長い、目の大きな少女の顔や、話とは無関係に挿入されるスタイル画を言うのである。

まずは生活物から

こと、絵の表現に限って言えば、戦前の流れを汲む作家、**長谷川町子**や**上田トシコ**の場合、生活物ということもあって、主人公の顔を可愛くはあれど、とくに美しく描こうとはしていない。当時の人気挿絵画家だった**中原淳一**の影響をまったく受けていないことからも明らかである。同系列の**今村洋子**、**倉金章介**に始まる男性漫画家たちによる少女漫画も同様である。このタイプの作品は、少女の活発な動きを表現することに主眼が置かれ、それに比べ、顔の表情は定型化していたのである。今村の「チャコちゃんの日記」の読者向けの欄に、主人公の顔の描き方が載っていることからも、目や唇の微妙な描き分けが、意識的には行なわれていないことがわかる。

瞳への確執

昭和三十年代に入ると、**手塚治虫、横山光輝、東浦美津夫**という戦後第一世代の男性漫画家たちの絵柄が、突然華やかになる。目について述べれば黒目の中に瞳孔が白く抜かれるようになり、数本ではあるが、上の睫毛が描かれ始める。また、趣味の問題は残るが、アクセサリーも必要に応じて加えられるようになった。

しかし、デビューしたての御三家――**わたなべまさこ、牧美也子、水野英子**の絵の豪華さはそれを凌駕するものだった。いち早く活動を始めたわたなべは、その柔らかな筆致を用いて、即興的な描線で細かいディテールを描き出すことに成功した。とくに目の虹彩の表現は、読者を吸い込むかのようである。牧は、御三家彼女の描法は**赤松セツ子**、飛んで**大島弓子、木原敏江**に影響を与えることになるだろう。彼女の崇拝者は無数に存在する。の内では最も硬質な輪郭線を用いて、宝石とも見まがう瞳を描き、これは**木内千鶴子、浦野千賀子、井出ちかえ**らに受け継がれた。水野は太い描線でダイナミックな描写を得意とし、とくに、目の中に星（十字架）を描き入れることで有名だったが、この描法は、**東浦美津夫、石森章太郎**（「二級天使」）が行っていた手法でもあり、それをトレードマークとしたのである。

ファッションと花と

作品中に突然現われるスタイル画については、バレエ物による必然性を考えなければならない。この先駆は**高橋真琴**で、彼の描く絵はすべて少女漫画の基本となるものだが、正確に言うとそれは漫画ではなく、叙情画の範疇（はんちゅう）に入るだろう。それゆえ、舞台姿の全身像や、物語とは無関係のファッション画

少女漫画の描法 その①

が、「画面を飾ることになった。この手法は直ちに牧、**赤松セツ子**らに受け継がれ、赤松はそこに天使などの少女向きアイテムを加えることとなった。

またスタイル画は、読者へのサービス精神から加えられることもあり、たとえば貧しい少女の物語をリアルに描くと、華やかさに欠けるので、空想の世界での衣装交換としてそこに挿入されるのであった。後に、初の職業物として**松尾美保子**や**細野みち子**が手掛けるファッション物は、これこそ見せ場となったのである。

大人っぽさを求めて

画面に突然花が咲くことも少女漫画の特徴の一つだが、これも御三家がもたらした効果で、わたなべの椿、牧の蘭、水野の薔薇、それに高橋の花束はそれだけで作者を同定することができる。さらに、**飛鳥幸子**は、空想の世界で花びらが舞い上がる効果をそこに加えた。

月刊誌の終焉までに、とくに講談社系の**細川智栄子**や**北島洋子**の功績によって、上の睫毛の数は無数に増えていったが、目の描法に新しさを加えたのは、週刊『マーガレット』に本格的デビューを果たした**西谷祥子**である。まず、本来は円形だった瞳の光を縦の長方形に変え、そこに横一本の筋を加え、窓のような形状に定着させた。瞳が外界を映し始めたのである。次に彼女は果敢にも、下の睫毛を描き加え始めた。それまでは大人っぽいと言われて編集者から禁じられていた描法である。さらに「レモンとトキワ荘の男性作家が写実的な少女のアップを描くとき以外は描かれなかったが、西谷はこの点でも重要なアップにそれを描きこんでいる。

後に**大矢ちき**によって、唇のぬめりや、シャドウも加えられ、化粧する顔が登場するが、こうなるとすでに少女漫画の領域を超えている。一方、生活物に終始した**ちばてつや**の堅実な描法は、**矢代まさこ**、それに意外なところでは**萩尾望都**に受け継がれた。

少女漫画における顔以外の描法、手、足、全身像、昭和四十年代後半に現われる特殊な描法――効果線やコマ割りなどは、次回以降に譲ることになる。しかしこの時点までで、ほぼ外面的な少女物らしい絵柄は、出そろったことになるだろう。

114

第二十三楽章 少女漫画の描法 その②

表情・感情の表現

昭和五十年代までに、その容姿の表現すべてを獲得した少女漫画の描法だが、ではその表情はどのようにして描写されたのだろうか。

怒りの原子雲と汗

かなり古い、戦前に遡る戯画の描法として、喜怒哀楽のうち、怒りには、その人物の頭の上にホコリ（原子雲のような）を描き、さらにその中に怒っている人物の口と目を略画で描き込む方法がとられる。

ただこれはギャグ的な表現方法であり、**今村洋子**らの生活物ではほのぼのとした効果を発揮するが、頻繁に用いていた**木内千鶴子**のシリアスであろうとするストーリーとは、相反する効果を持つものだった。

ゆえに、この表現方法は昭和四十年代の初期には、ほぼ消えてしまう。

次に「哀」の感情として、最も重要なのは涙だが、これは目の下に半円を描いて表わす。現在まで続く描法の一つだが、これを写実的に表わしたのが**石森章太郎**で、彼の少女物第一作「幽霊少女」では、

窓辺に立つ主人公の涙が筋を引いて流れ落ち、しかも雨の水滴とわかち難く結び付けられている。哀の表現に近いものとして、困ったときの約束事として頬に一滴の汗を描く方法は、意外なことに生活物やギャグには出て来ず、ややシリアスなストーリー物に先に見られ始め、それが劇画ではリアルに何滴も記されるが、少女物では一滴のみに定着した。これも涙と同じく、時間経過によっては、点線でその痕跡を記すことも行なわれた。生活物ではむしろ頭の上に放射線状に汗を飛ばす描法が盛んだったが、少女物では御三家が、顔の斜め下の空間に一滴だけの汗を飛ばす描法を定着させた。昭和四十年代に入ると、**飛鳥幸子**が、頭の下部空間にも、数滴の汗を八の字型に散らす表現法を行ない、これは生活物とシリアス路線の中間を行くものであろう。

音符と痛みの星型

「喜」と「楽」の表現方法は、実はそう多くない。嬉しそうな表情や動きとともに、音符が描かれる程度であろう。それも、ほとんどの場合は旗の付いている八分音符である。おそらくは歌でも歌いたい気分を表わしているのだろう。そしてこれにつながる、少女物特有の「目に星」の描法であるが、昭和二十九年に石森章太郎が「三級天使」のアップで用いてから、彼と近い資質を持つ**東浦美津夫、松本あきら（零士）、水野英子**にも現われ、とくに水野の使用法は憧れの表現にも最適で、多くの追従者を生んだ。しかし、この最も有名な描法も、現在ではレトロな表現方法となってしまった。やや複雑な感情として、失敗したショックを表わす場合など、頭から線と星を飛ばす描法もあり、これは昭和五十年代に入ってもなお、**美内すずえ**「ガラスの仮面」に使われている。彼女はさらに、目の中に一筆描きの星印を入れ、しかも横線を引き、その人物のドジさ加減を表わす。こうしたギャグ的な

表現方法は、乙女チックロマン路線には多用され、現在でもエッセイ漫画や、物語とは無関係に作者たちが介入するコマに用いられている。

震えと貧血

こうした、頭からとび出す線のうち、最も単純なのは、気付いたことを示す短い何本かの線であろう。数は最低三本である。これも昭和二十年代の生活物に端を発し、昭和三十年代の御三家には多用され、「二十四年組」にも持ち越されている。

同様に、顔や身体の輪郭線(りんかくせん)に沿って記される震えの描写は、昭和四十年代には早くも姿を消す。**楳図かずお**が恐怖物で用いたのは当然だが、ギザギザの線のほかに、**わたなべまさこ**が発明した、細い点線による描法は、現在まで**細川智栄子**が踏襲している。彼女は、こうした古くからの描法を最も良く保存している作家の一人であろう。

恐怖の表現といえば、同時に絶望の表現にも使われる、顔の上半分の細かい縦線は、青ざめた顔の象徴であり、ひとたび描かれてしまえば納得できる表現法だが、誰が発明者であるのかは判明しない。昭和三十年代初頭の単行本などをつぶさに調べる必要があるだろう。

星のきらめき

少女漫画の華やかさを演出するためには、宝石やドレスの輝きを無視するわけには行かない。と、なると**手塚治虫**「リボンの騎士」などがその嚆矢(こうし)と目されるだろうが、実は彼にはそのようなきらめく星型を描く習慣はなく、昭和三十年代に**赤松セツ子**らが、物語とは無関係なスタイル画を載せて読者にサ

ービスするときに用いたのである。御三家のうちではわたなべまさこが、その細い描線でこれを多く描き、後に飛鳥幸子が、ややその輝きを増大させる。ベタにホワイトでの輝きも、彼女が開発した感覚的な描法だ。

こうした感情を中心とする表現方法は、作者が画力を得て、表情や動作をリアルに描けるようになった時点で衰退する。しかしそれでもなお、ひとコマすべての情報を盛り込もうとするカットなどを描く際には健在である。

第二十四楽章 少女漫画の描法 その③

顔の部品（口・鼻・耳・眉など）の表現

少女漫画における目の描き方について考察して来たが、今回はそれ以外の顔の部品、口、鼻、耳、眉などについて調べることにしたい。

目ほどに物を言う口

この中で特に重要なのは口である。「目は口ほどに物を言い」とは言われるが、実際に喋るのは口だからである。それに女性は男性より唇の色は紅く、長じては口紅（ルージュ）を塗るではないか。その口をどう描くかと言えば、古い生活物（後のギャグ漫画に通じる）では、これが一本線が引かれるだけだったのである。勿論口をつぐんでいる場合だが、では叫んだりして開いている場合はと言うと、一筆描き（ひとふで）で逆三角形が描かれる。これらは現在の少女物でも、作者の照れ隠しのためにカリカチュアが挿入される場合（顕著なのは山岸凉子）は用いられており、大島弓子の自画像は口のそのものの線さえも消滅してしまう。フキダシは描かれているので、実際に喋ったり叫んだりしているのは確かなのだが、それは読者の想像に

119

任されているのだ。つまりこの「先祖返り」描法は、少女漫画の絵柄が高度・写実化した極みの果てにあるのだと言えよう。一本線の次は当然二本線となり、これは下唇を示すことになる。**わたなべまさこ、牧美也子**に代表される第一黄金期はこの描き方一色であった。

上唇はと言うと、これはかなり遅れて週刊誌時代の**西谷祥子**がその嚆矢である。彼女の絵柄は現実的でエロティックでさえあり、「レモンとサクランボ」の主人公礼子が鉛筆を銜えている横顔には、唇に縦の線まで記されていた。編集部からの指導があったと聞くが、確かにこの時期、少女の口は物言うだけでなく、他人を誘うように変化したのだった。

化粧する唇

それでは、口紅を付けた唇を描いたのは誰なのか。化粧するのは成人の女性と決まっているから、それ相応の登場人物が出て来る話でなければならない。恐らくこれは**飛鳥幸子**「彼女は宇宙人」で、成熟した雰囲気を持つ美女の宇宙人の唇に、点描で輝きが加えられているのだった。同作は講談社の新人漫画賞で佳作に入選したが、あまりにも大人っぽすぎたためではないかと推察される。そしてこの「化粧した口」は**大矢ちき**によってさらに進められる。口の中には歯や舌があるわけだが、歯は健康的な笑いの表現には適していると見えて、**東浦美津夫**や**今村洋子**のカラー表紙などには頻繁に描かれている。ものと考えられていた節があり、ギャグ物で単純に描かれるに過ぎなかった。それでも少女物では下品な

いつも横向きの鼻

顔の中心に位置する鼻は、立体的であるが故に描き難い代物である。最も初期には「く」の字形で表

わさき——と言うことは真正面から見ても横向きである——ときにその途中で分断され、鼻筋と下の線を示すこともあった。ギャグ物ではいわゆる丸い描法もあり、奇妙なのは大御所わたなべまさこは、やや曲線を帯びた鼻筋の線の下に、その団子鼻をつけ加えていたのである。しかしこの描き方は子供たちには不評で、やがて「く」の字に変わった。この変化は一九六〇年の「白馬の少女」から一九六二年の「ミミとナナ」の間に起きたと考えられる。最も少女向きでなかったのは鼻の穴で、未だにこれを正確に描く作家は居ない。

ただし興味ある現象として、貸本漫画を中心とした女性作家たち——花村えい子・浦野千賀子たちは、昭和四十年代初頭にすでにそれを描いている。そのために彼女たちは後にレディースの世界に移って行くことになるのだが、ここで重要なのは花村えい子で、本人の述懐によれば、目の下睫毛を描いたのも彼女だということになる。ただし多くの読者たちは大手出版社の雑誌を見ていたから、その功績はなおざりにされがちだった。

面妖な怪物・耳

そして耳だが、実物は面妖なものである。写実的に描いたなら不気味で、とても少女雑誌には載せられないだろう。**手塚治虫**はその初期から数字の「6」を思わせる一筆描きか、その分断である「人」という漢字を耳の窪みとして描いていた。少女物もこれを踏襲するが、最も写実的な絵柄を持つ**高橋真琴**だけは、勾玉(まがたま)のような線を入れていた。彼の耳はかなり大きいのが特徴だったが、次第に小さめの比率で描かれるようになる。これまた、少女物には不要な部品と考えられたためではないだろうか。詰まるところ、目と口の描法で、その作家の絵柄が決まるのである。

重要な目に属する眉毛はどうだろうか。これまた古くは一本線で表わされ、男性登場人物は太く紙を貼り付けたように描かれていた。それがある程度の厚味を持って描かれるようになるのが、やはり昭和四十年代で、前述の西谷祥子は塗り潰さない二本の細い線で囲まれた眉を、花村えい子は塗り潰した太い眉を描くようになる。読者たちには前者のほうが好評で、色鉛筆で塗り絵をするにも最適だった。実は当時の少女雑誌には写実的な絵の絵物語も掲載されており、ある意味では少女漫画がそれに近付き、駆逐して行く過程と同じなのだった。

第二十五楽章 効果線 その①

「ファイヤー!」(水野英子)における改新性

ついに少女漫画が発信した、さまざまな効果をもたらす「線」について述べるときが来た。

こうした線の開発には、「二十四年組」の功績がクローズアップされているが、実はそれ以前に体系化されてはいないが存在している。一九六九年に『セブンティーン』誌で連載が開始された**水野英子**の「ファイヤー!」は、他の少女漫画とは一線を画した内容——音楽・闘争・ドラッグなどの必要性から、きわめて他種類の線を認めることができる。

集中線の元祖として

まず、最も多いのが後に「集中線」と呼ばれることになる、コマの周囲から中心に向かって集約的に伸びる線で、一般にはフリーハンドではなく定規によってシャープに引かれるので、読者の目をその線の先に誘う効果を持つ。その引き方にもコツがあって、周囲(根元)は太く、先端は細くというように、ペン先にかける力を変化させるのである。「ファイヤー!」の場合、それは走る動作(風を切る様子、方

123

向性）や、ラジオから聞こえる声や音を表わすために用いられているが、ヒロインの華やかな登場にも使われるので、さしずめ舞台ならスポットライトということになろうか。

フリーハンドの曲線

次にその変形として、集中線が点線として描かれる場合がある。これはフリーハンドで描かれるため、ときに湾曲する場合があり、もう少し柔らかな、穏やかな感情を表現する手段となる。これはすでに心理的な効果であり、霧や動作の描写ではありえない。

集中線ではないが、人物の背景に描かれる心理的な線として目につくのは、おそらくは丸ペンまたはカブラペンの背で描かれた長い波のような曲線で、さらに花や輝き（星）が添えられることから見ても、これは愛情表現であろう。「ファイヤー！」では、花を配した背景は同じ作者のどの作品よりも少ないが、これは叙情性に溺れることを嫌ったためではないか。

なお、こうした曲線はその長さ、ウェーブの度合い、密度にかなりの差が認められ、混乱した悪人同士の心理さえ描くことを可能としている。二人の人物の間に点線が描かれている場合もあり、これは霧の情景から引き継がれることもあるので、空気の流れとも考えられるが、漠とした感覚を示すことになる。

感覚によるカケアミ

この執筆年代には、まだ名付けられていないはずだが、後に「カケアミ」と称される、比較的短い斜線とその交差があるが、ここではまず、影として扱われているのは、その形態からしても当然のことであろう。ただしそれは登場人物を浮き上がらせる（光が当たっているから影ができる）だけでなく、その

124

人物の置かれた状況——多くは不安、孤独あるいは悪意など「負」の状況を示すことになる。カケアミの元祖とも言うべき影も、冒頭から登場する。これも少年院の独房の周囲に配されていることからも影と断定できるが、やはり負の状況であろう。水野英子の場合、組織化、図案化されてはいないので、この線の引かれかたは、そのまま作者のテーゼを示している。これが後の世代のように、アシスタントに命じて描かせるようになると、カケアミは微妙な心理を表現できなくなってしまう。

アラベスクと点描と

「ファイヤー！」が、劇画の手法を採り入れようとしたことは、作者の言により明らかで、そのために描線が多くなり情報量が増したのだが、少年・青年物を目指す劇画との決定的な違いは、華麗な方向へ向かったことだろう。とくに一九六〇年代のヒッピー文化から起こったサイケデリックな描法は、背景の唐草（アラベスク）模様にその影響を見ることができる。とくにドラッグを服薬するシーンでは、波線がからみ合って増殖し、あたかもそれ自体が生命を持つかのように蠢（うご）く。これは水野英子が次に執筆することになる、絵本とも見まがう「ホフマン物語」では、バロック風な装飾にまで発展する。この唐草模様はコンテで描かれる場合もあり、すると精密な描写の本体とは違った、荒々しく生々しい異界がそこに生じる。

この作品以前に水野英子が用いなかった点描が初めて使われたのも特徴で、主として演奏シーンの背景に、それこそ炎のように現れる。しかもそれが「線」ではなかったことに、我々音楽家は驚嘆し、そして安堵するのである。識者からは暴力的であると非難されたロックだが、外向性な力だけではないのだと、作者は超一流の芸術家だけが持つ直感から点描で示したのだった。点描は本来、もっと漠然とした寂寥（せきりょう）感を演出するものだが、ここでは音楽の力を炎で表わす。

第二十六楽章 効果線 その②

「変奏曲」（竹宮惠子）における使用法

前回、**水野英子**の表現方法について述べたが、ご本人から訂正の要請があったので記しておこう。集中線などを描くのに定規は一切用いていない、とのことである。

では今回は、昭和三十年代登場の大御所たちを土台に出発し、少女漫画の描法を変革してしまった「二十四年組」の代表として**竹宮惠子**を取り上げよう。水野英子「ファイヤー！」に対して、同じ音楽物ではあるが、クラシックを題材に据えた「変奏曲」をテキストとする。

克明な背景描写のなかに

現在、中公文庫コミック版から全二巻で出版されているその一巻は、エドナンとウォルフの二少年を主役とした六作のオムニバスから成るが、同世代の作家の作品よりも、きわめて背景からの情報が多い。これは古典的なヨーロッパの風物——とくに建築物とその室内を紹介するためと、音楽という、おそらくは読者には未知の媒体を伝達するためには欠かせないが、しかしその中にも心理的な効果線が使われ

竹宮惠子「雪と星と天使と」

効果線 その②

続いてボブの独白が、頭部周囲の白抜きと同様に網目のスクリーントーンを切り抜いて記されるが、これは十年前だったら浮き雲型のフキダシで語られたであろう。この作品中、トーンの使用は少なく、衣服の素材と影を表わすほかは一ヶ所白の科白（せりふ）と対応している。頭部の白抜きはスポットライトで、独白の科白だけ、行為の後で気を失うエドナンのバックに用いられるのみで、これは彼の思考が停止したことを示す。この辺りの背景が意図的に少なくなるのは、ベッドの中だけでの進行が周知されていること、主要人物二人の姿体と表情のみを読者に追わせたい意識が働いている。その証拠に、次の食事シーンに入ると突然のように背景が細部まで描かれ、影もトーンから定規での描線に変わる。

因みに影の描法は一ヶ所だけ、翌朝ベッドの中での目覚めを逆光で、しかも銅版画のような線の多さで描く写実的、デッサン的なコマが認められるが、これは作品全体をエッセイに変えてしまう力を持つ。

トーンの使用と影

オムニバス中、本篇第一作である「変奏曲　二」では、次のような順番でそれが現われる。まず冒頭にエドナンの斜め右向きのアップを示し、下部に描かれたボブ（年上の批評家）の暗部とその周囲に、左側から木漏れ陽とも考えられる放射線が描かれるが、これは同時に彼の輝かしい栄光を示し、下部に描かれたボブ（年上の批評家）の暗部とその周囲とを対比させる。やがてボブはその雨の中に、初めてエドナンを見るのだが、そのアップも冒頭と同型であり、さらに彼の鋭い感覚を示す煌（きら）めきまでが描き加えられる。これはエドナンと対照的なウォルフには決して見られない効果である。

ているのを見ることができる。

温故知新の描法

作者が、古い記号をなおも用いている例に、最終ページのボブの「してやられた」表情の両脇に、三個の星が描かれるが、これはギャグとしての使用法であろう。さらに、第一の外向的なクライマックス、エドナンがウォルフを脅すために羽交絞めする箇所には、強い衝撃を示す発光マークが大きく描かれる。これは少し先の、エドナンがウォルフを拒否するパンチにも描かれる。同時にこうした動的なシーンでは、勢いを示す動線も描かれるが、竹宮恵子の場合、すべてが斜線ではなく流線で処理されるところが、主人公たちのしなやかさとマッチしている。

古くからの記号と言えば、顔の前空間に飛ぶ汗（困った表情）と顔面の一滴の汗、鋭いひらめき（気付き）を示す頭部の発光マークも健在で、これが広範囲の読者に安心して受け入れられる条件となっているのだろう。

複雑な心理を援（たす）けるために

最後に、効果線について述べれば、中心に向かって引かれる直線の集中線は、フラッシュの役目を果たし、読者を緊張させるが、それがフリーハンドの靄（もや）に似た描法になると弛緩（しかん）させ、登場人物の複雑な心理を描くことになる。たとえばウォルフを誘うボブのアップには三種類のフリーハンド線が認められ、第一のものは短冊型で、彼の悪意を、第二は屈折した気持ちを、第三は風の描写に合わせてすでに安定した彼の淡い恋心までを表現している。そして行為が済んだ二人の上方に描かれる、ややおどろおどろしい効果線は、両者の感情がまだ噛（か）み合っていないことを表わすのだろう。

128

最も新しい表現法として、食事後の、唇を嚙んだウォルフの背後の、小さな円を飾取りに持つ窓状の楕円と、次ページの片腕をついたアップの背後にあるゆらめきだが、前者は彼の気持ちが溶けて行くさまを、後者は暖炉の火にかこつけて、ウォルフの意志となまめかしさを語って余りある。

「二十四年組」の他の作家および他の竹宮作品には、もっと多くの効果線が認められるが、今回は前の世代との接点からこれを論じてみた。

竹宮惠子 (たけみや・けいこ)

一九五〇年二月十三日、徳島県徳島市生まれ。一九六八年、高校三年の終わりに、集英社の新人漫画賞に佳作入選しデビュー。その半年後、『COM』の月例新人賞を受賞。七〇年、上京して本格的に漫画家活動に入る。代表作に『地球へ…』『風と木の詩』『イズァローン伝説』『天馬の血族』などがある。八〇年、『地球へ…』『風と木の詩』で第二十五回小学館漫画賞受賞。約四十五年間、漫画家として執筆を続け、現在は京都精華大学などで後進の育成に当たる（二〇一四年四月より学長に就任。任期四年）。二〇一二年六月、日本漫画家協会賞、文部科学大臣賞を受賞。

＊第2部・第3部で紹介する漫画家のプロフィールは本書編集部の作成による。

第二十七楽章 少女漫画における描線 その①

飛鳥幸子の背景について

現在はイラストレーターとして活動する高橋真琴の、初期漫画作品が復刻されて、そのあまりに緻密な背景の描き込みに打ちのめされてしまった。読者である少女に、ロマンチックな多くの情報を伝えようとするその姿勢は尊いが、それがあまりにすべてのコマにおいて過剰でありすぎるために、ともすると読み手の目を停めてしまう結果ともなるように感じたのである。

背景の三様

同様に、作風こそ正反対ではあるものの、イラストレーターに転身した飛鳥幸子も、漫画家時代は背景の名手として名を馳せていた。丸ペンを用いて正確に引かれた線は現代的で、洋画のバックの雰囲気を持っている。このルーツはやはり水野英子で、その『マーガレット』誌時代の背景は外国の情景を過分ではなく、しかし充分に伝えていた。

飛鳥幸子はこれを受けて、さらに独自の描法に到達する。それは、後に効果線と呼ばれる正しくは背

130

景とは呼べないデザイン的な線に対し、きわめて正確な情報をもたらす室内・屋内の風景との対比であるる。この二種類であれば高橋真琴もすでに試みていたことだが、飛鳥はそこに、第二の、効果線とも現実の情景ともつかない背景をプラスしたのであった。

職場のリアリズム

彼女の初めての企業（職場）物である「紳士は甘いのがお好き」は、掲載誌がやや年かさの少女が読むという性格も反映して、従来の作品よりもファッショナブルであろうとする動きにマッチしている。

これは『少女フレンド』での最後の連載作品「恋のメロディ」もそうだったが、すでに編集部の意向にそぐわなくなっており、他の漫画家の作品からは何歩も進んでしまっていた。新しい舞台となった『セブンティーン』誌が、彼女に最もふさわしい発表の場となったのである。同誌での初めての転機である「MissイブとMr.アダム」でもその傾向は示されていたが、こちらは宇宙開発局という、やや一般人からは離れた特殊な場所であり、読者の共感は得にくかったことが推測される。それが「紳士は……」では舞台こそ英国のロンドンではあるが、製菓会社のオフィス、高級なレストラン、夢ではあっても、いずれ身を置くかも知れない世界なのだった。

たとえば、職場関係では近代的な大会社のビルが、正面玄関から始まって、ホテルと見紛うロビー風景、三基あるエレベーター、金庫のある資料室、最上階にある社長室とそれに準ずる専務室、多くの社員が集う課ごとの部屋などが、それに見合った調度品とともに描かれる。しかも作者の視点はさまざまで、俯瞰あり仰瞰ありと、まるで映画なのである。特に室内や廊下を見降ろす位置から描かれたコマは、天井がとり払われた吹き抜けの手法が用いられているのが目新しい。

夢のある風景

レストランのシーンでは、いかにも大時代的なカーテンやシャンデリアが、豪華な雰囲気をもたらすために描かれる。とくに作者の好みは、鏡を用いて一人の人物を多面的に描くことで、本作ではそれに加え、敵会社の社長室に置かれた熱帯魚の水槽を通した視点から描くという秀逸な手法も見られる。リアリズムに徹した作品の中で、後半に、主人公の少女が覗き込む花屋を、ウィンドウ越しに見るコマと共に、ファンタジックな世界に読者を誘う重要なシーンとなった。

階段のある大広間は、とくにパーティを華麗に描く作者が好んで取り上げる場面であり、ここでも二ヶ所に登場する。先に記した、上下からの視点を、一コマで具現できる一石二鳥の情景であろう。

新感覚主義の源

効果線については、従来の描法を踏襲している彼女だが、特別な方法として、心情が投入される半ば象徴的な背景が考案される。恋心を抱いた相手の上司が体調を崩し、マンションに送り届けられる際の雨や、霧雨にけむるその全体像、雪の中を一人歩く主人公の頭上に暗く垂れ込める空、クライマックスに当たる敵会社同士の社長が抱き合うシーンの影などがそれに当たる。そして多くの場合、ハート型の花びらや、ホワイトによる感覚的な点や輝きが、そこに彩りを添える。こうした新しい手法は、後に「二十四年組」の作家たちが少女漫画の特徴的な描法として定着させるが、その源はここにあったのだった。

スクリーントーンがすでに使われて久しい時代だというのに、斜線や模様がすべて手描きであることも、作者の情熱と趣味性を示している。だから、ときに登場人物のスーツの柄が描き忘れられていたとしても、大目に見ておきたい。飛鳥幸子の作品はそう多くはない。彼女の全作品の復刻は、少女漫画史をたどるためにも、その技術を知るためにも重要な課題である。

スクリーントーンは、一定のパターンの模様が印刷された透明なフィルムを、必要に応じて切り貼りする。昭和三十年代から使われたが、少女漫画での最も早い使用例は牧美也子（バックに）ではなかったか。

投稿作品などでは、選考者から「十年早い」と言われることもあった。吾妻ひでおに拠れば「買えばいい。描かせるとアシスタントが居付かない」とのこと。

第二十七a楽章 少女漫画における描線 その②

飛鳥幸子の新しい感性

少女漫画の描法を百八十度変えてしまった「二十四年組」に影響を与えたのは、「トキワ荘グループ」のうち、**石森章太郎**と**水野英子**の名は明白であるが、続く十代の新人漫画家のうちで、**飛鳥幸子**の新しい感性も大きく影響を及ぼしている。

スクリーントーンに頼らずに

このことは、「二十四年組」やその周辺の漫画家たちが異口同音に「同世代という事実を跳び越して、瞬(またた)く間にファンになってしまった」と語っていることからも裏付けられる。たしかに飛鳥幸子はそのデビュー作「100人目のボーイフレンド」からすでに、タイムマシンを小道具に取り込んだSF的ストーリーで、他の少女漫画家とは一線を画していた。この一件からも生活物を主流としていた講談社の『少女フレンド』では傍系で、集英社の『セブンティーン』に仕事の場を移してからが彼女の本領が発揮されたと見なせよう。

134

まず飛鳥幸子の描線は硬質で閉じられているため、シャープな印象を与える。とくに人物の輪郭や背景の建物がそうで、主線には太いペン（Gペンおよびカブラペン、スクールペン）、斜線や髪の毛などには細いペン（丸ペン）と使い分けている。髪の毛の描写で新味があったのは連載第一作目の「0011ナポレオン・ソロ」で、主人公の女性の金髪が夜空に舞い上がり、星空と同一視される俯瞰図だった。また斜線は律儀に定規によって引かれており、すでに導入されていたスクリーントーンをまったく使っていないのは、主義と言うべきだろうか。

職人性と芸術性のはざまで

ただしこのような職人的な几帳面さとは裏腹に、彼女の描写にはきわめて感覚的な部分があり、最も顕著なのは輝きを表わす記号である。これが白地に描かれるときは一般には十字として記されるが、飛鳥幸子の場合は小さな爆発のように記される。そして真骨頂とも言うべきがベタの中にホワイトで描かれるそれで、基本的にはアステリスク（*）型だが、同時に細かい点も散らされている。これが彼女のデビュー時からの特徴で、細かい面相筆の跡を隠さない描法は、印象派とも呼ぶべきであろう。このホワイトの使用法は光線にも用いられ、写実的に描かれた建物への反射、都会の夜景のネオンとして画面を華麗に演出することになる。これ以前の作家は、ホワイトはミスを消すためのいわば補修として用いていたわけだが、ここできらめく宝石のような使用法が生まれたのだった。

線と影の威力

飛鳥幸子の効果線の種類はさほど多くない。最も長期に亘って連載された「紳士は甘いのがお好き」でも、主なものは直線による集中線（フラッシュ）と霧状のフリーハンドによる点線である。加えて多用はされないが、悩みを示すオドロ線や不穏な空気を示す霧状のカケアミも現われる。効果線ではないが、彼女ほど影に対しての興味を示す漫画家は稀で、人物の足下には必ず影が描かれ、床の状態や素材をも正確に読者に伝える。千変万化する構図のうち、鳥瞰図ではこの影はさらに雄弁となり、夜景などでは影自体が主役となる。本作の大詰め、恋人同士の和解シーンの影の合体は「0011」の夜にデートする恋人たちの長い影の発展形であろう。影と言えば、鏡に写った影の描写もお家芸で、本作のレストランの情景、「恋のメロディ」での遊園地の鏡部屋などは、まるで洋画を見るような目くるめく高揚感を読者に与えることになる。

建築物と室内描写

最後に、彼女の描写力の素晴らしさはその背景にある。これを確認できる最初の作品は出世作「怪盗こうもり男爵」の、ロンドンの風景だが、ロンドン橋（ブリッジ）やビッグ・ベンなどの名所はともかく、個人の邸宅のファサード（正面）から内部の調度品に至るまで実在するごとく克明に描かれる。特に柱や扉の立て付けや階段と手すり、ドレープのあるカーテン、果てはソファの金華山織りや壁紙の模様など、多分に趣味的ではあるが、このままインテリア雑誌のイラストに使えそうだ。ただ、彼女の物語によく登場する仮装パーティのシーンでは、

登場人物にスポットを当てたいためか、周囲にはそれほど描き込みをしていない。ひとつだけ苦言を呈せば、連載の終了時近くには絵柄が簡略化される傾向があり、それが彼女の漫画家としての末期の特徴に通じる。このあたりが、本人の「あまり面白くなくなって」の言に通じるのだろう。

『セブンティーン』誌への連載は、筆者の中学生時代と重なっている。周囲の漫画家予備軍たちと、二週に一度刊行される同誌の飛鳥作品を見て、黒白の画面でこれだけの描写が出来ることに感嘆し、その扉絵の魅力を語り合った想い出がある。彼女のキャラクターの魅力、特に脇役・端役についての紹介は、また稿を改めて描かせていただこう。

どの漫画家が何のペンを用いているかは、よく話題に登る。有名なところでは手塚治虫はカブラペンのみ、と言う。水野英子は「サジペン」と言うが、これはスプーンペンとも呼ばれ、カブラペンと同様の形状。萩尾望都は「硬すぎる」と対談で語っていた。劇画では太い線のためにフェルトペンまで用いた。

第二十八楽章　瞳の描法

「瞳の星」についての考察

目は口ほどに物を言い、とは言うものの、少女漫画の世界では、いったいいつごろから目の中に瞳孔以外の付属物を描き入れるようになったのだろうか。

瞳の星は絵物語から?

もともと、漫画が滑稽な絵を示していた昭和二十年代は、目は黒い点または丸として描かれていただけで、表情を示すものではなかった。ストーリー漫画の旗手である**手塚治虫**からしてそうである。むしろ絵物語にそのルーツを認めることができ、**中原淳一**、**藤田ミラノ**、**勝山しげる**、**江川みさを**といった挿絵画家の少女画には、薄墨を用いて、黒目の中の虹彩を詳しく描いた例を認めることができる。しかし、あからさまにホワイトを用いて目の中の輝きを描き入れる手法は、まだ開発されていなかった。それは、写実的であろうとする彼らの主義からは逸脱してしまうであろう。

すると、やはり目の中のきらめきは、漫画を調べなければならなくなる。実は、目の中の光＝星とは、

十字は星ではない!

『少女クラブ』の名編集者として詠われた丸山昭氏の著作によれば、目の中の星は水野英子によって開始されたということになる。しかしその後の調査によって、必ずしもこれが正確ではないことがわかって来た。すでに『漫画少年』で昭和三十年に、石森章太郎が「二級天使」において、主人公のチンクがアップになったコマで、黒目に白抜きの十字を描いている。これは、同時期の東浦美津夫の作品にも現われ、それを水野英子が自家薬籠中のものとしたのであろう。いずれにせよ、主人公が強いインパクトを与えられたときの印として、その十字は記されるのである。もっとも水野にしたところで、昭和四十年代の週刊誌時代に入ると、すでにこの方法を用いることはなくなり、現代は回顧的に、ソルボンヌK子らのエッセイ漫画において、揶揄を込めて用いられるに過ぎない。

高橋真琴も初期は……

以上の事実から、絵物語と漫画の接点を調べれば答が出るかも知れない。その存在はたった一人しかいない。すでに五十年の画業を誇る高橋真琴その人である。現在は一枚絵を中心に活動しているが、その前は絵本や小物類(グッズ)、さらに前は表紙絵や絵物語、そして月刊誌時代は『少女』と契約を結んでコマのある漫画を描いていた。それ以前の、昭和三十年代初期以前の単行本時代の作風は、長く窺(うかが)い知ることはできなかったが、近年完全復刻された「さくら並木」「パリ〜東京」の二冊によって、この画家の初期の作風を知ることができるようになった。

執筆年代が早い（推定一九五七年）「さくら並木」を一目見てわかることは、中原淳一の影響である。これは本人も後にインタヴューなどで述懐していることで、とくにカラーページにその傾向が強い。それに対して本文の一色ページでは輪郭が太い線でハッキリと描かれ、手塚風の漫画に近くなるのだが、前者ではペン捌きも効果として残し、純粋絵画に近いところを見せている。この作品はレズビアニズムの香りも漂っており、少女二人の組み合わせ方などにも中原の影響が感じとれる。問題になる目の描写だが、果たせるかな、一色ページでは大きな黒目に一個の白抜き瞳孔が記されるだけで、カラーページにおいてやっと、二個の白い点が認められるにすぎない。

翌年に描かれた「パリ～東京」も、描き込みの度合いが増したこと以外は同様だが、ただし本文中にも、カラーページのような写実的な絵柄が挿入されることがあり、そこでは克明な目の描写が行われている。なお本作においては、作者本人であろうと思われる男性が二ヶ所（自転車との出会い、喫茶店のシーン）に登場したり、これ以降はまったく見られなくなる大人漫画または表現主義ふうのモブシーンの人物などが観察できて楽しい。

星の完成

そして、『少女』の掉尾を飾る総カラーの「プチ・ラ」によるいくつもの点と輝きが記され、高橋真琴の少女画は完成される。彼の作品集である「少女ロマンス」（一九九九年）によれば、大きい瞳をそのままにしておくのは淋しいので、次第に飾りを描き入れていったせいだと言うが、これは若い時代に宝塚歌劇を見て、その舞台のライトの光を受けた瞳を表現しようとしたためかも知れない。多くの作品の題材がバレエであることも、それを裏付けている。

高橋真琴の影響はすぐに、**毛利のぶお、しのぶいっぺい**といった男性漫画家に、テーマ、絵柄ともに現われるのだが、残念なことに本家本元をしのぐほどの画力を持った作家は存在せず、当の高橋も、その後すぐに「画家」としての、彼が本来目指した路線に立ち戻るのであった。

また、瞳——というより「目」の描き方だが、北島洋子に拠れば、講談社では睫毛の数が多い程、賞（ほ）められ、細川智栄子の描き方を薦められたと言う。

第二十九楽章　大人への改革

大矢ちきの描法

少女漫画の絵柄は、いつ変化したのだろうか。第一次の変化は判明している。それは生活物が中心だった昭和二十年代から、御三家が活動し始める昭和三十年代初めにかけてであった。

美の認識の変化にともなって

一言で言えば、それはまず「幼女」から「少女」への変化だった。読書の嗜好が可愛らしさから美しさへと移ったのである。しかしながらこの時期の変革者を一人だけ挙げるなら、**高橋真琴**であろう。そして皮肉なことに彼は画家でありこそすれ、ストーリーテラーではなかったのだ。

第二次の変化は、昭和四十年代の後半に起こる。続々と発刊される女性漫画誌が示すように、読者の年齢が高くなり、**手塚治虫**の流れを汲む画風では表現し切れなくなったのである。とくに問題となったのは、女性特有の微妙な心理状態とファッションの二点であった。前者は、まだ大御所たちでも表現することが可能だったが、後者は、読者たちに成り代わってその夢を満たさなければならず、力ある若手

「ルージュはさいご」

女性作家の登場が望まれたのである。

闊達な線の画家として

昭和四十八年新年号の『りぼん』誌に「ひとめで恋におちたなら」を引っ提げて登場した**大矢ちきこ**そ、その救世主であった。まったく危なげのないペン捌きは新人を通り越してすでにベテランの域にあった。とくに画面の構成はみごとで、見開きの効果やページをめくった際のショックまで考えられていたのである。主人公の目と髪の描法はとりわけ華麗で、後に耽美派と言われる一派を築く礎となった。

すでに大御所たちも時代と共に画風を変え、細かい描線を多用する劇画に接近していたが、彼女の線は主線はあくまで太く、何種類かのペンを使い分けているのである。後の作品から見ればまだ大人しいものだが、正確な遠近法に則った日本家屋の描写も的確だった。だた惜しむらくは、主人公も含めてギャグに傾いた箇所の表情が、乙女チックロマン路線の描法を踏襲していることだが、すぐに大矢ちき独自の表現として定着する。

克明さと完璧さが手をつなぐ

ちょうど一年後に発表された「恋のシュガーワイン」は、コメディでありながら、主人公のアップは写実的であり、物語との落差を感じさせるほどとなる。また、群衆シーンもまったく省略しないで描き込まれており、読者はその一人一人の表情を見て楽しむことになる。さらに背景や小道具も凝っていて、硬質な存在感がある。その完成度の高さは、ほとんど彫刻的とでも言える描線の確かさにあり、本作は色指定を行なってカラー着色も可能なほどに、線は閉じられている。

すると彼女のカラー原稿はどうかと言えば、「花笑草子」と題されたイラスト集を見るにつけ、何と多くの技法を用いていることかと驚かされる。輪郭のはっきりしたアメリカン・コミック風の処理があるかと思うと、霧のようにけむったぼかしの手法を用いた絵もあり、それにスクリーントーンかと思えるほどに整ったホワイトで白い点が打たれるのである。ここまで高い技術を持つ描き手は、男性漫画家でも大友克洋しか存在しないであろう。

しかし、漫画家にはそれほどカラーのページを与えられない。そこで大矢ちきは次に、モノクロページにカラーの趣きを加えようとするのである。

化粧する少女たち

その方法の一つが点描で、彼女とその周辺のアシスタント経験者が「サド点」「マゾ点」と呼ぶことになる。前者より後者のほうが細かいためそう名付けられたらしい。最も実験的な「いまあじゅ」(一九七四年十一月)は十六ページという短編だが、表紙の額ぶちの模様からも推察されるように、個人の制作としては精緻であり、その意味からも趣味的である。もう一つの描法が、わざとペンタッチを残した効果線だが、これは銅版画の趣を出す。これまでの作品の中では最も絵柄にマッチしていると言えるが、しかし絵のインパクトに押されて、残念ながら記憶から消し飛んでしまう。これはかつての高橋真琴と同じ現象なのである。

先述の点描が人物の顔に用いられたとき、それは陰影だけでなく、化粧した肌を示すことになるのも彼女の一つの得意技であった。

144

大人への改革

そう、少女は化粧をしない故に少女だったが、大矢ちきの登場人物はみんな化粧をする、つまり大人の女性（男性さえも）なのであった。ここでやっと女性漫画は、年齢にふさわしい描き手を得たことになる。そして一九七五年三月の『並木通りの乗合バス』では、次の仕事である『ぴあマップ』のイラストをすでに予告させる、きわめて趣味性の高い描き込みが見られ、不思議なことに、これがコメディと完全に適合する。ミスマッチの面白さという、矛盾した高度な表現についに達したのだ。

大矢ちき（おおや・ちき）

一九五〇年、岐阜市生まれ。「大矢ちき」名でデビュー後、「おおやちき」に改める。愛知県立芸術大学卒業。一九七二年、「王子さまがいっぱい」（『りぼん』）でデビュー。主な作品に「キャンディとチョコボンボン」「白いカーニバル」「おじゃまさんリュリュ」「雪割草」「回転木馬」等。一九七五年には少女漫画をやめ、『ぴあ』でイラストを描き始める。一九七九年、『リリカ』で描いた漫画・イラストをまとめたイラスト集「絵独楽」を発表。「アルジャーノンの花束を」などのカバーイラストを手掛けるほか、雑誌、書籍でピンナップや挿絵を担当する。また、パズル作家としても活躍。

第3部

西奈貴美子

小泉フサコ

みつはしちかこ

田中美智子

保谷良三

芳谷圭児

藤木輝美

小山葉子

大石まどか

野呂新平

木内千鶴子

鈴原研一郎

谷口ひとみ

花村えい子

好美のぼる

わたなべまさこ

赤松セツ子・牧かずま

浦野千賀子

本村三四子

里中満智子

休　憩

取材の不成立について

少女漫画の歴史を辿る旅が中断している。当方が忙しいためだけではなく、そこには女性漫画家たちの千々に乱れる心の襞が反映しているのである。

雄々しい大作家たち

男性漫画家たちはまだ良い、現時点では漫画家としての活動を停止していても、自分の過去をしっかり見つめ直す足場を持っているからだ。仮にそれが苦悩の思い出だったとしても、望月あきら先生のようにそれを笑い飛ばす豪快さを持ち合わせている。あるいは巴里夫先生や高橋真琴先生のごとく淡々と、真実のみを伝えるという心境に達している。しかし相手が女性の場合、これはまず望めない境地らしいことが次第にわかって来た。

本書第1部にご登場願った大作家たち、水野英子、牧美也子、上田トシコといった面々は、それ以前から筆者と顔なじみであったため、安易に取材に応じてくださった。もちろん、この三先生方も、『少

148

女クラブ』誌の編集長だった丸山昭氏の紹介によるところが大きい。しかもこの方々は現在も漫画家として活動し、表現者としての自負もあり、漫画史を正しく伝えようという使命感を持っているため、自らの存在を隠そうとはしない。

矢代まさこ、西谷祥子先生もややこの方々に近く、筆者が別の仕事で先に関係したり、自らを語ることに躊躇しない勇気をお持ちだったことが幸いした。北島洋子、田村セツコ、むれあきこ先生も、先に顔だけを覚えていただいていたことで、アポイントをとることが成功した。細川智栄子先生のみはご多忙のため、まだ取材が実現していない。

原画売買の業に関わる拒絶

この、会う約束をとり付けるまでが大仕事なのである。ご本人の連絡先は、編集部から比較的簡単に調べられるのだが、電話を編集部からかけるか、取材者である筆者からかけるかが問題だ。取材のお礼は筆者の財布から払うのだが、掲載する媒体は商業誌だから、編集部も一礼する必要がある。しかし、筆者が考えるには、原稿は筆者に帰属するもので、出版社は本人に返却するべきだが、こうしたモラルが徹底する以前の作品については、流出することは止むを得ないことであろう。仮に漫画編集者が無断で持ち出したにせよ、それを扱う店が盗品であることを知らなければ罰せられるわけではない。歴史的に貴重な原画はデータを保存して、原画を著作者に戻し、その複製を安価で売るようにしたらどうだろうか。もっとも、ファンの心理としては唯一無二のこの原画を持ちたいと思うだろうから、これでは商売になりにくいのかも知れない。

「まんだらけ」の名を聞くと、拒否や尻ごみをなさる相手も多いのだった。その理由は店舗にて先生方の原稿や色紙を売っていることにあり、しかもそれがオークションであることが最も大きな問題となる。

女性ならではの思惑

取材を拒否するのは、未知の相手と会い、勝手な文章を書かれる怖れを懸念してのこともあろう。**大矢ちき**先生は一斉の取材を断っているという返事だった。恐らくは嫌な経験をなさったのであろう。しかし**飛鳥幸子**先生のように、一度お目にかかってしまえば百年の知己のように話がはずむ場合もあるわけで、それは当方を信じていただかねばなるまい。そのために事前に掲載誌をお送りしているのだが、どうやらそれでは情報が不足しているらしい。

さらに性差(ジェンダー)による思い入れが感じられる場合もある。故人になられた**水谷武子**先生とは電話で二度ほど話したが、世間の評価による自信と謙遜とが、数分毎に交代するのだった。**木内千鶴子**先生には矢代まさこ先生からの紹介で話したが、直接お会いすることは叶わなかった。

過去の自分を抹殺(まっさつ)してしまいたくなる衝動にかられる場合もあるだろう。しかし、誌面に自らの意志で公表してしまったからには、作者はその責任を取らなければならない。少なくともその時の制作意図を語る義務があると思われる。六十年を超える少女漫画史が今一つ不明瞭なのも、作者たちが匿名性を帯びているためなのである。願わくば本人の記憶が定かであるうちにそれを語っていただきたい。筆者はそれを聞き出す触媒(しょくばい)になりたいだけである。

少女漫画家の先生方よ、あなたが描いた作品によって育った世代に、隠された創作の秘話をぜひとも知らせてください！　時は待ってはくれないのですから。

第三十楽章 木内千鶴子

「今は『画家』と呼ばれたい。
でも描いていたいから『漫画家』です」

昭和三十年代から四十年代にかけての二十年間、少女とはどのように生きるべきかという問いを、読者に投げかけ続けた少女漫画家がいる。それは他でもない**木内千鶴子先生**であった。

最古参の作家として

デビューは古く、昭和三十二年に遡る。郷里の香川県多度津で学業を終え、三歳年上の兄と同級だった現在のご主人から熱烈に求愛され、彼が自衛官であったことから北海道の岩見沢に転勤となり、冬の間の無聊をかこつため、処女作の「愛の流れ」を大阪の東光堂から出版することになる。これも始めの四ページだけを出版社に送り、才能を認められ、送られて来た原稿用紙に描いたのである。北海道を舞台とした、生き別れの姉を探す物語だが、実はこれ以前に小説を書いたり、バレエの振付をしたりという、文学と舞台芸術に対する興味を示している。

「山ゆりの歌」

東光堂の経営不振により、先生は二年後に第一の独壇場となる若木書房に座を占めることになる。まずは個人の単行本「ひまわりブック」への登場だが、「こけし」「風車」などの短篇集も含めて、その発表作の多さは群を抜いており、単行本界に君臨したと言うにふさわしい活躍振りである。しかも個人シリーズとして「実話シリーズ」も刊行され、これは作家の名が冠せられた未曾有の大著となった。実話と記されてはいるものの、沖縄を扱った戦記物のみが読者からの資料に基づくだけで、後は完全な創作である。木内先生の作品に漂う清潔感と道徳観は、戦前の吉屋信子「花物語」と言えるが、直接の影響はない。

やはり手塚治虫！

むしろ、この時期の漫画家全員がそうだったように、**手塚治虫**の影響を本人の言としては絵柄に採り入れているとのことだ。時として現われるギャグ的な表現、すなわち怒ったときの頭上の湯気（しかも両眼入り）や、障子や扉をピシャンと閉めたときのゆがみと、衝撃を現わす印などにその片鱗が見られるだろう。

絵柄に関しては写実的であり、同時期の女性作家たちに見られるデッサンの狂いや背景の省略などは見られない。ベタはやや少なく、画面が白い印象を受けるが、これも特徴の一つである上品さにつながる。**中原淳一**の後継者としての位置付けも可能だが、本人は意識していないと言う。他の漫画家との交流も皆無で、再び郷里に戻ってからも孤高を保ってひたすら執筆を続けた。

日本中の少女たちに

転機となるのは二十六歳で長男を出産した直後、『マーガレット』から専属の依頼を受けたことによる。育児と並行して昭和五十三年まで行なわれた集英社での活動により、単行本よりさらにグレードの高い読者を獲得することができた。事実、「ノラのばか」から開始される『別冊マーガレット』では巻末の読みごたえのある中篇を任されることが多く、少女たちは先に他の夢物語ふうの短篇を読み続けた後に、木内先生の作品に触れて現実世界に立ち返ったのである。本人はどんな物語を書いたか覚えていないということだが、そのほとんどは学校生活を題材にし、友情の大切さ、家庭の幸福とは何かを示すものだった。しかしその見せ方に次第に変化が起こり、やがて「悪」と見做される存在はつき放される『セブンティーン』へ場を移すことになる。この変化を編集部が見逃すはずもなく、週刊『マーガレット』誌への短期連載や、年齢層の高い『セブンティーン』へ場を移すことになるが、読者の猛反対に合い、ついにレディース物には手を染めなかった。

先生は本来的に短編作家であり、執筆を始めた瞬間に、その結末までを準備している正統的な構成家である。そのため、人気が出たからと言って連載回数を伸ばす頼みには応じなかった。そして、**小長井信正**編集長からは「締切の鑑（かがみ）」と絶賛されたほどの優等生的作家でもあった。やがて漫画家生活二十年目となり、二人の子供が思春期を迎えるに当たり、異色作家と呼ばれることを嫌い、漫画家の世界にピリオドを打ち、以降はイラスト・絵画の世界に身を置く。これまでの作品から推して、教育の世界に身を置くことは天職であろう。加えて、作品からは窺（うかが）い知ることのできない天真爛漫な気さくさも、教師として希（ねが）ってもない素質であろう。一九九六年には先生が創設した「現代イラスト展」の十周年を記念し

て、外務省の後援により、世界中の子供たちの公募展を行なう。孫が生まれるにあたって、次第に作風も変化し、都会的な情景から農村風景へ対象を移すようになった。

木内千鶴子先生の歴史は、はた目には大きな変化をともなわないように見えるが、実はまったくそうではない。ただしすべての変化はその恵まれた家庭が守り抜いていることを、読者たちはみんな気付いているに違いない。

(二〇〇五年八月、多度津町民会館にて取材)

木内千鶴子（きうち・ちづこ）

香川県高松市生まれ。一九五七年、「愛の流れ」でデビュー。東光堂、若木書房等を経て集英社専属となり、『マーガレット』『別冊マーガレット』『セブンティーン』等に執筆する。約二十年にわたる漫画家活動ののち、イラストの世界へ。一九八七年、「現代イラスト展」（公募展）（十五年継続）。九六年にはその十周年を記念し、外務省の後援を得て「国際交流児童画展」を実施する。現在、後進の育成にもあたっている。

第三十一楽章 鈴原研一郎

リアリティのある描写と爽やかなストーリーで
青春物路線を開拓

昭和三十年代後半から四十年代にかけて、少女漫画の青春物路線を開拓した作家に、鈴原研一郎がいる。不幸な少女やお姫さまが出て来る、いわば少女漫画の王道よりも、少しだけ年齢の上がった読者たちに、控え目ではあるが力強く支持されていたこの路線には、「あぁ青春」を長期連載した**横山まさみ**ちがいるが、鈴原研一郎は、その地方臭さを都会の香りに置き換えて成功させたのである。

石坂文学との接点

戦後の青春小説の雄と言えば、何といっても「青い山脈」の石坂洋次郎が挙げられるだろう。彼の初期の作品には、終戦によって解放された若い男女たちの健康的な恋愛が、農村を舞台にして描かれていた。発表が新聞紙上ということもあって、全国的な規模の支持を受けたのだろう。ところが、石坂は昭和三十年代に入ると、「寒い朝」のように都会に生活する中流家庭を題材にとり、現在に続く都市生活

「レモンの年頃（エイジ）」

の中での恋愛小説を書くようになる。とは言え、暴力やセックス表現は極力抑えられ、たとえば大学受験直前の男女が家出をし、ラブホテルに一泊するが、結局は何も起こらなかったという、清潔な関係を描くのである。そして、この時期がちょうど鈴原研一郎の登場と重なるのだ。

身分の差を乗りこえて

この時期の多くの漫画家がそうであるように、鈴原先生もまた、単行本と雑誌との両方に多くの作品を発表している。両者に同じ主題の作品も認められるところから、まず単行本のために描き、それを練り直して檜舞台である雑誌に再掲載したものと思われる。ではまず彼のストーリー構成から見ていこう。

青春物であるから、主役は若い男女二人、それも中学生か高校生である。ただし片方は金持ちの家の子供で、片方は勤労青年（男性に限らない）である。この二人がさまざまな問題や周囲の不理解を超えて結ばれるまでを、社会派的な観点から描くのだった。ちょうどその頃は、住み込みのお手伝い、牛乳や新聞配達、工場勤めが地方から上京した青年たちの収入獲得の手段だったから、こちらに属する読者たちは、登場人物に自己を投影して読んでいたことだろう。そして、山の手住人の生活も、充分なリアリティを持って描かれていたのである。

豪邸のリアリズム

山の手、というところでは、**わたなべまさこ**が豪邸を描いていたが、それはあまりにも豪華すぎ、新築された料亭か旅館のように見え、中産階級の発している生活臭が欠けていた。しかし鈴原先生は男性の目で、生活の場に相応しいリアリティを現出させる。彼の描く玄関の呼び鈴（りん）は確かに昭和四十年の製

品であり、脚付きのテレビにはカバーがかかり、水道の蛇口には簡易浄水器が付いていて、ちゃんと綺麗な水が出るのだった。そこでは美しい母親が、いつでも和服を着ており、やや腰をかがめて、わが子を「ちゃん」付けで呼ぶのである。朝食はパンが主食だが、なぜか牛乳はそのまま瓶から飲むのだった。そして喫茶店がデートコースの始まりであり、そこでコーヒーを飲むのが大人の世界への第一歩だった。ここで片方がバナナパフェを頼むことはご法度（はっと）だった。民主主義は、まず男女間の平等精神から始まるからである。もっとも、地方の山村で暮らしている大多数の読者には、パフェどころかコーヒーすらも、日常の飲み物ではなかった。

葵（あおい） の御紋もときには使って

文華書房から連続刊行された鈴原先生の三大ロマンシリーズは、年齢順に記すと上から「女学生ロマンシリーズ」「少女純愛シリーズ」「若い仲間たち」となる。「若い仲間たち」は後に『別冊マーガレット』にも掲載されることになる「リエを許して」を含むが、これは貧しい牛乳配達の少年と同等に交際したいと望む社長令嬢が、お手伝いのふりをしてデートに成功するが、彼へのプレゼントを買いに行ったデパートで万引きに疑われ、疑惑は晴れたものの、逆に保安員が解雇され、それが少年の父だったため、少女の身分がばれてしまう。憤る少年（いきとお）に、少女の父が彼の父親の再就職先を斡旋（あっせん）し、二人は理解し合う。最後の社長の切り札が、何ともご都合主義ではあるが、少女の身分から言えばありえるわけで、しかし少年はきっと自分の道は自ら切り開くであろう、と思わせる辺（あた）り、鈴原研一郎先生のストーリーはつねに爽（さわ）やかなのだ。男性の脇役がしっかり描かれていることも、物語にリアリティをもたらす要因となっている。

週刊『マーガレット』誌で大好評を得た連載の「レモンの年頃(エイジ)」は、もしかしたらそれまで男性の視点で物語を描いて来た先生が、初めて女性の感覚で描いた画期的な作品だったかも知れない。しかし、すでに男性少女漫画家が雑誌で活躍する場は、SF、ファンタジー、アクション物に限定され始めていたのである。

鈴原研一郎（すずはら・けんいちろう　本名・鈴木俊之）

一九四〇年、旧「満州」大連生まれ。十七歳のときに漫画家としてデビュー。『マーガレット』等に少女漫画を発表し人気を博す。代表作に「ハロー天使さん」「レモンの年頃」「またあう日まで」等。その後、劇画の原作を執筆するかたわら、映画評論の分野でも活躍。児童書も手掛ける。二〇〇八年二月九日逝去。享年六十七。

第三十二楽章 少女雑誌、月刊誌から週刊誌の頃

『少女クラブ』『少女ブック』比較

手元に二冊の少女雑誌がある。一冊は昭和三十五年五月号の『少女クラブ』(講談社発行)、もう一冊はやや遅れて昭和三十八年四月号の『少女ブック』(集英社発行)で、どちらも特別号・特大号を詠っているが、これは読者を魅きつけるための惹句であろう。奥付には編集人(編集長)が明記されており、前者は**丸山昭**、後者は**若菜正**で、二人とも少女月刊誌末期の名編集者として名を残す人材である。その とおり、昭和三十八年の春をもって月刊誌は終息し、週刊誌時代がやって来る。『少女ブック』の巻末にはその予告と、読者から誌名を募る懸賞が載っている。果たしてこれは『マーガレット』と決定するのだが、実際には講談社がいち早く『少女フレンド』を創刊させ、出遅れた集英社は、最初の二巻を少女だけに無料配布するという手段に訴えたのだった。

人気作家は誰!?

表紙はどちらも少女スターであり、『少女クラブ』が**浅野寿々子**、『少女ブック』は**中尾ミエ**と**寺尾真**

知子、裏表紙の広告は**鰐淵晴子**と**近藤恵子**である。また、記名ではないが、『少女クラブ』の裏見返しの養命酒のコマ漫画が**田村セツコ**、目次のイラストは**直江淳子**であり、『少女ブック』のそれは**小泉フサコ**、それに田村に良く似た絵柄の**藤沢トコ**も執筆している。

さて、肝心の漫画だが、一九六〇年の『少女クラブ』には残念ながら四色カラーは極めて少なく、巻末近くの「フイチンさん」(**上田トシコ**)の表紙のみで、巻頭の二色刷りは「ユカをよぶ海」(**ちばてつや**)と、小さい判型の「おハナちゃん」**赤塚不二夫**、新連載の「わんウェイ通り」(**武内つなよし**)で、どれも男性作家である。ただし最後の作品は「あまり上手く行かなかった」と丸山昭氏が述懐していた。それに比べ一九六三年の『少女ブック』はカラフルになって、巻頭カラーは折り込みの表紙付の「ミミとナナ」(**わたなべまさこ**)、続いて二色が「バラと白鳥」(**水野英子**)であった。このラインナップを見ても、『少女クラブ』が玄人のマニア指向、『少女ブック』が一般の少女読者向けということが判明する。講談社が『少女ブック』の廃刊と同時にすべての連載を、半ば無理に終わらせたのに対し、『少女ブック』の連載は週刊に持ち越されることになった。

社による「漫画」感

他の掲載作品を見よう。すべてが連載で、『少女クラブ』は「夕月の山びこ」(**東浦美津夫**)と「星のたてごと」(**水野英子**)のどちらも時代物の二本の柱のほか、石森章太郎が絵柄を故意に変化させた「金時さん」※(**石森章太郎**)、実話物「南の風と北の風」(**丹野ゆうじ**)、探偵物「みどりの夕日」※(**竜水信太郎**)、生活物「めだかちゃん」(**山根青鬼**)を数え、水野以外はすべて男性作家、※印は原作付である。ここにも文学的であろうとする姿勢が見て取れる。

『少女ブック』はと言うと、時代物「怪盗白バラ」(**野呂新平**)、音楽物「歌のつばさに」(**牧かずま**)、生活物「アルバイトさん」(**わちさんぺい**)で、漫画よりもグラビアやスターの記事にその多くを割いている。これは集英社の方針でもあり、昭和四十年代に『セブンティーン』を発刊する予兆が漂っている。この時代を語るに欠かせない二大巨頭、**牧美也子と高橋真琴**が登場しないのは、彼らが『少女』(光文社)の専属だったからである。

しかしこの図式は週刊誌発刊とともに変わり、『マーガレット』がわたなべ・水野・牧を並べてから、講談社は新人発掘に社を挙げて乗り出し、**里中満智子・青池保子・大和和紀**らを『少女フレンド』にデビューさせたのである。これに対して『マーガレット』は別冊において「まんがスクール」を開講し、やがて**忠津陽子、萩尾望都、木原敏江**らがここから、本誌のまんが賞からは**竹宮惠子**が輩出するが、「二十四年組」と一括りされる一群は、集英社の子会社に当たる白泉社で自由な活動を始める。

次の機会には残る三誌『りぼん』『なかよし』『少女』を比較対象してみたい。しかしながら当時の遺品が少なく、このことが少女月刊誌の研究を遅らせている原因となっている。

第三十三楽章 初期の新人賞

週刊誌時代の輝ける星(スター)

昭和三十年代の後期に、すでに週刊化されていた少年誌にならって、少女雑誌も週刊誌として発行されることになった。結果として二冊──『少女フレンド』(講談社)と『マーガレット』(集英社)に留まったが、それにしても月刊の四倍の速度で執筆しなければならないわけだから、漫画家の絶対数が不足し始めたのだった。

新人争奪戦

月刊誌の時代は、少女漫画家の新人は編集者が血眼(ちまなこ)になって探していたのである。その実態は『少女クラブ』名編集長と詠われた丸山昭氏の著作から知られるところだが、少なくともその新人と編集者が直接の関係を持つところから始められたのだった。**水野英子**の例が示すように、ふとしたいきさつから作品が編集者の目に留まり、手慣らしにカットから、そして数ページのコマ漫画、その後増刊号や附録での短篇、そして本誌での読み切り、ついには連載へと進む。そのすべてに編集者の意見が反映され

るのである。

それが、即戦力になる描き手を求める場合には、そんな悠長なことをしている場合はない。そこで新人賞が設けられたのだった。昭和三十九年に講談社が会社を挙げて催した新人漫画賞は、少年・少女誌を問わずに順位を決めたもので、ここで当時「十六歳の天才少女」だった**里中満智子**がみごと第一位に入賞し、その作品はそのままデビュー作として『少女フレンド』誌面を飾ったのである。

里中満智子ショック

「ピアの肖像」がそれで、この後少女漫画の重要な分野となる吸血鬼ものだ。「描かれた美少女」という道具立ても繰り返し用いられるアイテムとなる。このとき惜しくも次点となったのは**青池保子**で、実は彼女のほうがさらに早く、月刊誌に読み切り「さよならナネット」で登場しているのである。中学生でのデビューは、同郷の水野英子の推薦によるものに、彼女がギリギリの、月刊誌時代の新人と見なされるだろう。しかしここで再び無名の新人として週刊誌に再デビューしたのである。応募作の「死の谷」もまたファンタジーだが、現在見ると里中満智子よりも作画が手慣れているという印象を受ける。しかしそのことは同時に、すでに手垢(てあか)が付いているとも言えるわけで、こんなところが次席に甘んじることになったのではないか。里中満智子作品は荒削りではあったが、何よりも新鮮なのであった。もっとも特徴的なのは人物の目の描き方で、それまでの**わたなべ・牧・水野**の誰の画法にも似ない独自のものだった。

彼女はその後、数本の短篇を発表した後、初めての現代日本物「その名はリリー」の四回連載を獲得する。とは言え彫刻家の主人公のモデルとなる少女は妖精の国からの来訪者で、読者にとっては水野英

子「セシリア」の焼き直しのように思われたし、話も伏線なしのご都合主義に感じられた。しかしここまでは彼女は「高校生のお姉さん漫画家」だったのであり、敬称も「先生」ではなく「さん」であった。講談社の新人に対する敬称「さん」は、他社よりも長い間続く習慣となった。

美内すずえ登場

後発の『マーガレット』誌は集英社を挙げての新人探しは行なわず、最初の一年間は『少女フレンド』に組み入れなかった、奇しくも前述の御三家を柱として刊行を続けたが、昭和四十年に別冊が月刊化した折りに「まんがスクール」によって投稿作品を募集し始めた。見開き二ページに、一位から佳作までが寸評とともに縮小された表紙カットが掲載され、一位の作品はほぼそのままデビュー作となるのである。この賞の初めての入賞者は**石津初江**だが、彼女はその後二作ほど別冊に読み切りを発表したが、自然消滅してしまった。むしろ昭和四十三年の夏に一位となった**忠津陽子**が実質的な「まんがスクール」からの第一号となる。応募作「コーラ」は「夏の日のコーラ」と改題されて掲載されたが、目ざとい読者は、彼女が同じ時期に『COM』誌に「ステップ」と名付けられたコーナーがあり、これは先方が示した物語概要によって描くものだったが、そこでも入賞していることを知っていたのである。

また彼女と同郷で、東京で同居生活を送ることになる**大和和紀**は彼女に先んじて、単行本「銀河」（若木書房）で個性的な短篇を発表し、こちらは講談社の新人漫画賞に応募して佳作を獲り、その「どろぼう天使」は初期の連作となる。『別冊マーガレット』では忠津陽子デビューの翌月、ついに大型新人として**美内鈴恵**（後にすずえ）が「山の月と子だぬきと」でデビューする。その筆力と構成力は新人らしからぬ完成度を示していた。しかし彼女にしたところで、単行本の出版社に投稿し「規定のページ

を超えているので掲載不可」という批評を受けていたのである。
里中満智子を初めとして、ほぼ生年は一九四九年ごろに集中しているが、彼女たちは後の「二十四年組」とは一線を画して存在していると見るのが適当であろう。それは週刊誌時代のまさに輝ける星だったのである。

学業と漫画執筆は両立しないことが多い。水野英子も筆者との対談で(「ブルー・アイランド氏のプリマ(モ)とご相伴」ショパン刊)、漫画に専念するために進学はしなかった、と述べている。
しかし、漫画家ほど広範囲に亘る知識を持っている職種もまた、他には見られないほどだ。

第三十四楽章 谷口ひとみ

珍田泰志に花束を

このところ『まんだらけ』誌上では、漫画研究者・**珍田泰志**の献身的な調査により、一九六六年に一作だけを残して夭逝した**谷口ひとみ**（一九四八〜六六年）の短い生涯が人々の耳目を集めているが、発表された時点で『少女フレンド』読者だった身として、当時の反響を知らせておきたい。

少女漫画の濾過地点に立って

筆者は小学六年生で、少女雑誌は二冊の週刊誌である『少女フレンド』『マーガレット』を読んでおり、描き方を知らないまでも漫画らしきものを描いていた。外国の少女を表紙に起用した後者のほうを、何となくグレードの高い雑誌として認識していたが、何と言っても漫画家志望者たちに大きなインパクトを与えたのは、一九六四年に始まる講談社を挙げての新人漫画賞で、その第一回の受賞者**里中満智子**「ピアの肖像」の登場は、歴史的な快挙であった。まず作者が十六歳の高校生であること、またその絵柄——とくに目の描き方が、すでに独自の画風として成立していたことである。この賞はその後、**大和**

「エリノア」

和紀、飛鳥幸子といったこれまた新鮮な画風の作家たちの登竜門となったのだが、その第四回に一位を獲得した谷口ひとみの「エリノア」こそ、それまでの大家たちの画風を集約しつつ、さらに一歩ぬきん出た描法を示していたのである。

秀逸なキャラクター設定

まず、この作品が中世ロマンであることから、**水野英子**の影響は当然だが、それは主として衣裳の描き方や背景となる城内の描写に留まっており、重要な人物の容貌については独自の描法が定まろうとしている。主人公に椿の花を捧げる幼女は**細川智栄子**風だが、むしろ現在は忘れられてしまった、『別冊マーガレット』初期に短篇を残した**あべたかこ**に近い画風である。とくにこの「エリノア」では、男性と脇役の描き方が秀逸で、これが新世代が台頭した証明となる。

まず男性キャラクターは派手なエドマンドと思慮深いアルバートがいるが、この描き分けは見事で、とくに哄笑（こうしょう）する前者のカットは、後の**萩尾望都**の描法に繋がるだろう。しかも両者とも結局はタイプの違う善人として描かれる。もっともこの二人は、「白いトロイカ」（水野英子）のレオとアドリアンにその端を発するかも知れない。脇役である三人の侍女たちも秀逸で、本来なら意地悪に分類されるであろうエリスもまた、善の一部を担う。

谷口ひとみは中学三年のとき上京してオペラを見ているが、筆者の手元の資料によれば、この演目は一九六二年五〜六月にかけて東京文化会館で行なわれた二期会公演「真夏の夜の夢」である可能性が高い。森の中で行なわれる舞踏会のシーンは、作品とそのまま重なるからである。

精緻なストーリー

物語もまた、少女漫画の王道であるが、用意周到に組み立てられ、稀代のストーリーテラーであることを示している。すなわち、毒を呑んだ王子を救うには、彼を愛する者の命を引き換えにすると告げる仙女は、次にそれは主人公のエリノアの自刃ではなく、王妃の命を奪うことを命じる。このドンデン返しが極めてドラマティックなクライマックスを生む。意を決して王妃の命を狙う主人公と、それを阻止するエドマンド王子である。そしてこの目論見は失敗するが、自殺を決意した王妃に免じて、エリノアの死により、アルバートは甦る。ここでも、王子はすべての記憶を失うという結末が付き、美しいエリノアは消滅するのだ。細かく考えれば、周囲の人がアルバートに、一部始終を告げる可能性だけが残っているが、おそらくそんな不吉な現実は誰も伝えないことだろう。

美はすべてに勝る

主人公の醜さは、少女漫画史上随一であろう。筆者の周囲の女子たちはそのあまりのひどさに驚き、クラスで一番醜かった少女にそれをなぞらえた。中学に上がったときもなおこの作品は語り継がれ、「君はあまりに醜くすぎる」という科白は、容姿の悪さを成績の良さでカバーしようとしていた少女たちの夢を打ち砕いた。それほどまでに美しくなったエリノア（カメーリア）の勒割の「引き」で、金髪のカメーリアが、一ヶ所だけ黒髪になるシーンがあり、黒が金より劣っていると思っていた読者には、斬新な表現方法と映った。また、見開きを前提に考えられた勒割の「引き」で、金髪のカメーリアが、一ヶ所だけ黒髪になるシーンがあり、黒が金より劣っていると思っていた読者には、斬新な表現方法と映った。椿を捧げる幼女の名がマーガレットであることも含め、谷口ひとみは本来なら、『マーガレット』誌に

谷口ひとみ　(たにぐち・ひとみ)

一九四八年四月六日生まれ。一九六六年、『少女フレンド』十五号（講談社発行）にデビュー作「エリノア」を掲載した直後に急逝。享年十八。一九七七年、同社発行の『マイフレンド』に再掲される。

ふさわしい漫画家だったのである。

実は、作家の死を知ってから、筆者は谷口ひとみの妹氏と会っている。彼女もまた『ファニー』でデビューした少女漫画家で、中学生になった筆者が友人の漫画家志望者と原稿を見せ合っていると——それはTBS子供音楽コンクールの会場だったが、カメラマン兼記者として話しかけて来た女性が、亡き「エリノア」の作者の妹だと名乗ったのだった。もちろん筆者は彼女の作品も識っていたが、それは姉とは正反対の作風だった。そしてこの人もまた「エリノア」の復活とともに、その作品が掘り起こされることになるのかも知れない。珍田氏にこそ花束を捧げるべきではないか！

第三十五楽章　花村えい子

連綿と続く叙情画の魅力

世の中には何が何でも漫画家を目指してそう名乗れた人と、本人が自覚しないうちに何となくそれを職業としていた人がいる。女性漫画家のうち、**水野英子・里中満智子**は前者の代表的な例だが、後者の代表格が花村えい子先生なのだった。

伝統と新しさの同居

二〇〇九年に画業五十年を迎えた先生は、デビューから現在まで、まったく筆を停めることなく、漫画作品を発表し続けている。わざわざ「漫画」とことわったのは、功成り名を遂げると、イラストや文章のみの仕事が増えて来るからである。また、女性の場合、生活上の変化によって創作に費やす時間が脅やかされることが多いからだ。

先生は当時の流行だったウーマンリブの思想には目を向けず、結婚し子供も儲けている。ただ、パートナーがタレントだったこと、出産が単行本デビュー以前だったこと、ご主人の両親がお子さんの面倒

「愛のかなしみ」

を見てくれていたことなどが幸いした。しかもそのお子さんも幼いうちから子役として活躍、つまりは自由な新家庭だったわけだが、著書「私、まんがが家になっちゃった!?」(マガジンハウス刊、二〇〇九年)によれば、そのご主人との初恋以前は関東の小京都とも呼ばれる川越出身ということもあり、因習的な少女時代を送ったようだが、和服姿が他の追従を許さないほどに正確かつ魅力的なのも、この土地柄のせいであろう。もっとも家族関係はかなり複雑だったようではあるが、これも先生ご自身のストーリー作りに一役買っていると言ったら失礼だろうか。また、後年の原作付き作品においての共感も、ここに端を発していると考えて良いであろう。

中原淳一の継承・発展

その画歴の初まりは、とにかく地面や壁にいたずら描きをすることだったと言うが、戦争中の女学校時代に、友人の姉が保存していた戦前の**中原淳一**の絵を見て衝撃を受ける。少女漫画の中原淳一体験は、追従と離反という正反対の方向に向かうのだが、先生の場合はもちろん前者で、最も新しい画風は中原淳一の戦前の画風を何歩も進めたところにある。成人向きの叙情画である。戦後の眉の太い強いタッチの絵は好まないと断言しているとおりだ。また漫画家が必ず通る**手塚治虫**体験は、これまた強烈な弟の持っていた「吸血魔団」のみだったようだが、もしも手塚体験が先だったとしても、急進的な漫画の方向には進まなかったであろう。筆者は花村先生がアトムに捧げたオマージュのイラストを見たことがあるが、極めて上質な少女漫画風の一葉となっていて、他の作家たちの中での憩いと呼ぶべき場所を提供していた。

花村先生は戦後いち早く女子美術専門学校に入学してデッサンを学ぶが、自分の求める方向とは違うことに気付いている。そして校外で演劇活動に参加し、それが結婚に繋がるのだが、当時の単行本からデビューした女性漫画家の中では、全身像や背景にリアリズムが感じられるし、レディースの分野に移ってからのギャグ的な人物の立居振舞や表情に、その演劇で培われた表現を認めることができよう。

成就した女性へのまなざし

夫の活動地大阪で貸本屋兼漫画家の**藤原利彦**氏に勧められ、描き方を知らないまま、伝説の少女向け単行本「虹」(金園社)で一九五九年にデビューする。「紫の妖精」という絵物語ふうのものだと言うが、これまた手塚派とは違った作風であるわけで、年齢の高い読者にも受け入れられたであろう。ただし一九六四年に「白い睫毛の元祖は何を隠そう花村先生だが、叙情画では普通のことだったのだ。
花につづく道」で雑誌『なかよし』(講談社)にデビューしてからは、年少向きの絵柄をと請われて消したこともあったようだ。ここから一九六〇年代は少女雑誌を席巻するようになるが、すでに後年の原作付きに移行する下地が、現われているのは興味深い。その原作とは主として映画であるが、中には大人向きも含まれていて異色と映ったことだろう。この時期の最高傑作は何と言っても『マーガレット』連載の「霧のなかの少女」で、すでに絵柄も物語も少女の域を超えてしまっている。
女性漫画家が現役として生き残れるかどうかにかかっているが、先生はみごとに転身できた一人なのである。すでに一九六八年に**水木マヤ**の名で『女性セブン』に「霧の渚」を発表しているが、一九七一年にはほぼ新しい領域に定住し始め、内田康夫、連城三紀彦、東野圭吾ら、男性しか表現不可能と思われていたハードボイルドまでを、あくま

で女性の筆致で漫画化するのである。

筆者は花村先生の新しい作品群の良い読者ではないが、「不機嫌家族」（小池一夫原作）の一ページを見ただけで、何としてでも読み通したくなるような魅力を持っている。先に挙げた自伝も、少女漫画の黎明期を知るのに恰好の読み物として勧めたい。

花村えい子（はなむら・えいこ）

埼玉県生まれ。昭和三十四年、金竜社の『虹』に「紫の妖精」でデビュー。昭和三十八年には「春をよぶ歌」（『なかよし』）で少女誌デビュー。以後、『少女フレンド』『マーガレット』『少女コミック』や、女性誌の『女性セブン』『週刊女性』などに連載する。現在はコミック誌に、内田康夫（浅見光彦シリーズ）や連城三紀彦、夏樹静子、東野圭吾らの文芸作品を原作とする作品を発表している。平成元年、第十八回日本漫画家協会賞優秀賞を受賞。代表作に「霧のなかの少女」「花影の女」「花びらの塔」など。二〇〇七年、ソシエテ・ナショナル・デ・ボザール展（SNBA）に招待作家として参加し、特別賞を受賞。

第三十六楽章 好美のぼる

少女たちに与えた禁断の喜び

その痙攣（けいれん）するような描線、あまりに現実を無視したストーリー展開によって、一般の漫画愛好家から敬遠されていた**好美のぼる**は、没後急速にその評価が高まり、現在ではその著作には古書市で驚くべき高値が付けられている。

すべて自分の手で

評論家唐沢俊一が再発見したこの作家は、昭和三十年代から平成期に至るまで、主として曙出版の少女向け怪奇物を一手に引き受けていた感がある。四十年を超える長い執筆期間には、毎月のように単行本を出版し、昭和四十年代には少女週刊誌どころか成人誌にも連載を持っていたのだから、その作品数は膨大なものとなる。しかも、少なくとも絵の上ではどれも緻密であり、一齣（ひとこま）の中での構図も計算され、手を抜きがちな背景や効果線なども細かく描き込まれている。アシスタントを雇えるほどの原稿料ではなかっただろうし、どこを見ても同一画家の描線である。ただし昭和四十年代までの作品は、村里が舞

「妖怪病院」

台になっているものが多く、それであっても少女たちのコスチュームが着物、というのはかなり古い感覚であろう。また、超自然的な存在でなくとも、その人物が考え込んだりすると、白眼のつり上がった妖怪じみた顔になることがあり、同一人物だと理解するのに時間がかかった。しかしこれなどは、好美作品に普遍的な、少女漫画におけるステレオタイプと考えることができる。

同時代性も採り入れて

しかし、後期になると、同時代の風俗に取材した作品が多くなる。いち早くテレビスターを主人公にした、これはホラーではない少女物や、少女が青年男性に変身して怪獣と戦うというスーパーヒーロー物、これは自ら変身した姿を見てカタ仮名で「オトコッ！」と叫ぶように、戦前の匂いも漂うのだが、極め付きはコンピューターの妖怪を扱った作品もあるということだ。これだけジャンルの広い作家は滅多にいるものではないし、正確さは欠くものの、どれもそれらしい直観的な把握力が認められる。またお得意の怪奇物でも、妖怪百科の煽りを受けて、アパートの各部屋に棲む妖怪たちを、ほとんどストーリー上の脈絡もなく見開きで紹介したり、ミイラ特集などに因んで、少女が高僧のミイラの粉を飲んで成績を上げるなどという、途方もない発想をするのである。

もっとも、唐沢俊一が注目し、彼の主宰する復刻文庫のタイトルともなった「ウアッ！」という叫びは、生涯絶えることがなかった。ただし、好美先生はときに説明過剰であり、前記のミイラの粉を隠し入れた瓶には、ちゃんと「ミイラの粉」と書いたレッテルを貼っておくのだった。

正統的な少女漫画家として

『少女フレンド』が、**楳図かずお**ブームに乗じて、単行本から好美先生を引き抜こうとした事実があ--。筆者の知る限りではそれは二作にとどまり、三回連載の「妖怪病院」と五回連載の「にくしみ」だが、前者の、深夜の病院で少女が盲腸の手術を、猿のような化け物から受けるというキッチュな物語で、少女の腹部に赤チンで印が塗られる描写が、読者たちの話題となった。なお、この作品の予告には怪物たちが仮面舞踏会ふうに着飾っているカットが載っていたが、実作品にはそのシーンは無かったのである。

そして後者は、おそらく好美作品の中で最も完成度の高い作品である。まず、読者を小手先で魅きつけようとはせず、不具の少女の性格をつぶさに描き、犯罪者である彼女に対する同情の念すら読者に起こさせる。これはもはや心理小説と言っても良く、もしも先生が長期連載を持ったなら、まさに看板作家となり得たに違いないのだが、少女誌の連載は、「にくしみ」が読者からの高得点を得たというのに、これで打ち切られた。その理由は定かではないが、急速にファッショナブル化する少女誌と、作家の資質が合わなかったのではないかと思われる。

すべてのジャンルに挑戦

好美のぼるは、**原やすみ**名義でも多くの作品を発表している。少女ホラーも含まれるが、他に活劇物、性豪物にも手を染めている。もしかするとその枯れた描線は、こちらのジャンルに向いているのではないかとも感じられる。とくに戦後の混乱期を描いた作例では、その時代を生き抜いて来た人間にしか描

けないリアリティが漲（みなぎ）っている。また、味のある脇役も、こうした青年物では活発な働きをし、その性格作りも手慣れている。漫画の分野が専門化した今、好美先生の再評価は当然のことだったのである。

単行本怪奇少女物の王様、という讃辞を贈られる好美のぼるだが、本人が没した今、昭和時代の語り部として先生を位置付けるのも理に適（かな）っているだろう。ちょうど紙芝居が子供たちの考えられるすべての世界を写し出していたように、先生は単行本という身近な世界で、ある意味では少女たちに禁断の喜びを与えていたのだから。

好美のぼる（よしみ・のぼる）

大正期に神戸市で生まれる。昭和四十年代、原やすみというペンネームと使い分けながら、単行本や少女漫画誌の読み切り等、大量に発表。平成元（一九八九）年、筆を折る。漫画を描くかたわら、おりがみやペーパークラフトの指導、アドバイス等を行い、著書も出す。一九九六年逝去。

第三十七楽章 わたなべまさこ①

私論 その①

忘れている訳ではない、インタヴューを断わられている訳でもない、むしろ筆者になら話しておきたいとおっしゃる大家が一人残っている。現存する最高位の女性漫画家、**わたなべまさこ**先生がその人だ。戦後間もなく単行本でデビューし、いち早く月刊誌に進出し、つねに巻頭カラーページを飾り、読者からの似顔絵も最も多く、週刊誌が創刊されてからも『マーガレット』の顔であり、その後ティーン誌・女性誌と活動の場所を広げ、現在なおも歴史・伝奇物で活躍中である。その画歴はすでに六十五年に及ぶだろうか。古書販売のカタログページにも、恐らくはご本人もすぐには記憶に登って来ないだろう昭和二十年代の単行本が掲載されている。本来なら自身の栄光を回顧(かいこ)する時間に到達しているはずだが、このかたにとって、そうした行為は無縁である。

ご本人の意思ではなく

実は、『まんだらけ』誌に先生のインタヴューによる記事を載せることは断じて禁じる、と申しつか

「白馬の少女」

っているのだ。その理由はまんだらけ店舗で漫画家の原稿が販売されているという現実を許すべきではない、という考えの表れである。インタヴューに応じてしまえば、暗黙の内に認めたことになるからだ。他社の刊行物なら構わない、とおっしゃっていただいたが、当方にはそのつては無いし、ご本人ともご親戚を通して会見をお願いするも、決して断られた訳ではないが、一年以上それが叶わないでいる。であるからして本稿は完全な筆者からのオマージュであり、ご本人の校閲は入っていないことをまず記しておく。

柔らかな描線

ただ、本連載を始めたきっかけとなるので、それをお伝えすることにしたい。漫画家を志望したにせよ、一番近いのが「挿絵画家」だったと言う。そして筆者の質問に対して、「横顔の輪郭をはっきり描かないのは、フワッとした柔らかい感じを出したかった」とおっしゃった。だが、単行本出版社からも「どこまでが顔か判らない」と言われたらしい。読者も、雑誌に色鉛筆で彩色するとき苦労したのは、まさにその点なのだった。

しかしこの「柔らかさ」がわたなべ先生の特徴で、流れるようなペン捌きなのである。描線の太細に凝る漫画家は何本もペンを揃えているものだが、先生は一本のペンの使い方――力の入れ方が大変に上手く合理的で、使い慣れた筆のように扱えてしまうのではないだろうか。水野先生に近しい関係の**水野英子**先生からも「描くのが速い方なのです」とうかがったことがある。水野先生にとって敬語を心から使う相手は、**手塚治虫**を除いてはわたなべまさこだけなのではないか。

美しい貴婦人として

その人となりも、まるで妖精のようである。これ以上にエレガントな女性は見たことがない。漫画家は居職(いじょく)だから、余程気を付けないと肥満する。しかも忙しいので、本人は作中人物とは正反対にノーメイクだったりする。しかし先生は違うのである。

里中満智子先生の著書によれば、十八世紀のサロンで中心人物となる貴婦人といった趣なのだ。ただ、子育てで大変だった頃は、お子さんをおぶって出版社に原稿を届けたという。昭和三十年代の代表作「おかあさま」には、自ら身を隠す母親の姿が描かれるが、その姿を彷彿(ほうふつ)とさせる。

そのとおり、先生の素晴らしさは和・洋どちらの生活振りも描けるところであり、しかも貧しい生活の中でも、凛(りん)とした美しさを保つ女性に焦点を当てている。また、住まいや調度品などの小道具に至るまで、少女の夢をふんだんに盛りこんで描き連ねる。とくにカラーページの豪華さは見事で、一方の高橋真琴が油絵なら、こちらは淡彩の印象派、それもルノワールであろう。そして少女の何気ないしぐさの魅力も、先生ならではの絵の魅力である。

双子の作品を通して

「山びこ少女」「ミミとナナ」「さくら子すみれ子」など、双子を扱った作品が多いのはなぜか、という問いに対して、「少女の中に棲んでいる二面性を現わしたかった」と答えている。実際にそれらは、少女の活発な面としとやかな面が同時に楽しめ、読者に自分がどちらのタイプかと考えさせ、二重のファンを獲得したのではないか。筆者はどちらかと言えば後者を好み、上流階級の生活に憧れたりした。

また、当時の漫画家としては異例のことだが、本人の情報欄がときに設けられたことである。少女漫画誌の特例と言えばそうだが、そこから読者は、作者が確かにこの世に存在する人だということを感じたのである。そしてまた、手書きの字が大変に美しい。筆者は何人かの女性漫画家から手紙を頂戴することがあるが、草書体の筆文字が上手なのは先生と**牧美也子**先生のお二方で、だからこそ日本的な情緒もお描きになれるのだと納得した次第である。

わたなべまさこ（本名・渡邊雅子）

一九二九年五月十六日、東京都生まれ。日本の少女漫画草創期から活躍。華麗で繊細な画風、緻密なストーリー構成で現在も健筆をふるう。一九五二年、挿絵画家を経て「小公子」でデビュー。以降、集英社、小学館、講談社、双葉社、秋田書店、創美社、宙出版、ぶんか社等に連載短編を執筆。一九七一年に「ガラスの城」で第十六回小学館漫画賞、二〇〇二年には第三十一回日本漫画家協会賞として全作品に対する文部科学大臣賞を受賞する。二〇〇六年、女性漫画家としては初の旭日小綬賞を受勲。二〇一三年まで創造学園大学芸術学科教授をつとめる。

第三十七a楽章 わたなべまさこ②

私論 その②

少女漫画界の「御三家」と言えば、その歴史がすでに六十年を超えた今もなお、**わたなべ・牧・水野**の三巨匠ということになっている。彼女たちは揃って強い個性を持ち、誰の追従者としても始まらなかったこと、またその才能のすべてを漫画の執筆のみに向け、他の分野での活動を避けたこと、アシスタントの痕跡（もし居たとしても）をまったく残さなかったことなどがその理由として挙げられるが、最も重要なのは、描き手すなわち生身の表現者としての執筆者が、作品の向こうに確かに感じられる、ということなのである。

意志を貫いて

彼女たちの後継者はすぐには現われなかった。この事実が示すように、御三家の実力は絶大だったのだが、昭和四十年代に登場した**里中満智子・青池保子**たちの第二世代から、「二十四年組」に至るまでの作家たちは、少なくとも御三家の活動を規範としている。すなわち、作者としての存在を明らかにし

「白馬の少女」

182

ていたことだ。もっともこれは若手を育てようとした出版社側の策によるところが大きいが、最初、編集部は作家の住所を明らかにしていたのである。現在の個人情報の流出防止より遥か以前のことである。筆者もデビューしたての**木原敏江先生**（当時は「としえ」）から電話を貰った記憶があるが、残念なことに留守をしていて母が受け「電話は教えられない」と伝えられたのを覚えている。

それを断固として拒否したのが「二十四年組」の漫画家たちで、意を同じくする編集者と共に新しく白泉社を創立したのだった。ここには御三家の意志を継ぐ自立の精神がある。そして、早い時期に自分の方向性をはっきり決めている。御三家の中では最も守備範囲の広いわたなべ先生も、結果的に編集者や読者と迎合しないで独自の世界を築いたのである。

家族愛を礎として

他の二人、牧・水野両先生は、自作をまるで男性作家のように仕上げた。線も感じられるのだが、それは読後感がそうであり、一見しただけでは判らない。もちろん女性ならではの視線も感じられるのだが、それは読後感がそうであり、一見しただけでは判らない。ところが、わたなべ先生の場合はどこから見ても女性の作品であり、読後も一層その感を強くする。

第一にその主題が母子、家庭の絆であり、その別れと再会が壮大なドラマを産む。月刊誌時代の「おかあさま」は勿論のこと、単行本時代の代表作「みどりの真珠」は川内康範という稀代のストーリーテラーを原作者とするが、東南アジアを遍歴する父を探す少女の物語は、戦後すぐという時代性もあって、他の少女漫画にはないリアリティを持っていた。この作品は昭和三十年代前半の出版だが、筆者がそのあと二十年以上経ってから訪れた香港やシンガポールは、わたなべ先生の描いた情景そのままだった

である。因みに、水野英子先生描くところのヨーロッパやロシアも同様に、昭和五十年代に入って彼の地を旅行した「二十四年組」の漫画家たちに「本物だった」と言わしめたのだった。お二人は当時、想像力のみで描いていたはずなので、これは綿密な考証の賜である。さぞ資料集めに奔走したことだろう。わたなべ先生の場合は、さらに時代劇もお手のもので、和服は当然のこと、小道具に至るまで正確無比なのは驚くばかりだ。しかも図鑑のような冷たさではなく、温かみのある描線で描かれている。

崩壊もまた同主題

その筆致は流れるようで柔らかい。つまり筆記体・草書体なので、他人の手が加わったならすぐさまバレてしまうだろう。ここが、彼女の影響を精神的には受けても、描線の上での追従者がいなかった原因である。かつて**大島弓子**が影響を受けたと評されたことがあったが、本人がそれを否定しているし、デビュー当時の大島弓子はもっと硬い、閉じられた線での表現だった。それが少女の微妙な感情を表わしたいと願った末、結果的に草書体を選び採ったのである。

わたなべ先生の転機は、昭和五十年代からのホラー、伝奇物への傾斜からと一般に考えられるが、その嚆矢となった「ガラスの城」も、主題は家庭崩壊であり、初期から追究し続けて来たテーマを視点を変えて表現しただけだと考えられる。そして、読者もその変換を受け入れられるほど成熟したことを見はからって提示したのだった。思えば私たちは、わたなべ先生によって人生の指導を受けたことになる。幼い頃に読んだ漫画は一生記憶に残るので、今、わたなべ先生が新たな指示を与えれば、世界だって動かせるかも知れないのだ。

しかし先生はそれをなさろうとはせず、新しい伝奇物の作品から、女性ならではのメッセージを送り

続ける。それは、「男は自分たちが世界を動かしていると思っているけれど、本当は私たちが動かしているのよ」という摂理なのである。そしてどんな女性にも美しさは宿り、男性の心を動かせるのだということを、身を以て実践していらっしゃるのだ。

筆者はこの先、わたなべ先生について一切の評伝を書かないことを、ここに誓う。

わたなべ先生ほど少女漫画に貢献した方は、他に例を見ない。また、男性漫画家が比較的短命なのに比べ、女性漫画家は長寿で、全く衰えを見せない。筆者もまた、多くのファンたちのように、わたなべ先生の自伝を心から望んでいる一人である。

第三十八楽章 赤松セツ子・牧かずま

この作家二人は、少女漫画界の藤子不二雄ではないのか?

昭和三十年代の月刊女性誌から週刊誌の初期時代を、色美しく華やかに彩って来た二人の漫画家がいる。その名は**赤松セツ子**と**牧かずま**、作者名に目を留める習慣を持たない人間にとっては、別の人物だとは思われず、逆に作者を固定しようとする多少マニアックな読み方をする人間には、同一人物が別のペンネームで描いているのではないかと思えたはずである。当時は一冊の中では原則的に一人一作が定められていたため、異なるペンネームを使用した例が散見されるからだ。

『少女クラブ』においては**石森章太郎**が南汀子(皆、見て)名義で、彼と**赤塚不二夫**、**水野英子**の合同ペンネーム「U・マイヤ!」(ウマイヤ!)にしても、個々の名前は明かされていないし、「いずみあすか」も然りである。この規則は『少年マガジン』黄金期の一九七〇年代に入ってもまだ墨守され「あしたのジョー」の原作者、**高森朝雄**は同時連載の「巨人の星」の**梶原一騎**と同一人物であることは良く知られた事実である。

赤松セツ子「しあわせの星」

この上なく似た二人

　前置きが長くなったが、この二人の絵柄は非常に近く、余程熟知した目にもその違いが判明しない程である。筆者の手元に一九六二年二月号の『少女ブック』掲載の「泣かないで！」（赤松セツ子）と一九六四年七月号の『なかよし』掲載の「しあわせの星」（牧かずま）があるが、人物の目の描法といい、横顔の反対側の睫毛を二本描く定型といい、立ち姿の人物のスタイル画風ポーズ、デコラティヴな背景——とくに室内の描写など、どこを取っても寸分の違いがない。あるとすれば、二年後の「しあわせの星」にやや頬がふっくらとしたコマがあったり、横顔の描き方が写実的になったこと位であろうか。「泣かないで！」にはこの二人の特徴でもある天使のキャラクターがコマの隅に小さく描かれている箇所がある。額に星を戴いた天使は古くから少女漫画のアイテムの一つだが、彼らの場合は、物語を傍観している作者または読者の心理を代弁していると考えられる。また、キャラクターの描き分けの力も優れており、それは鼻・目・眉のパーツの何通りかの組み合せによるものだ。

わたなべまさことの関係は？

　彼らの絵柄のルーツを探ると、**わたなべまさこ**に行き着く。しかしこの系譜詮索は早計で、わたなべまさこが独自の画風、とくに少女の顔を完成させる以前に、二人はすでに彼らの画風を作り上げていたのである。昭和三十年代初期の単行本に「赤い松葉づえ」（牧かずま、東洋漫画出版社）、赤松セツ子は主として若木書房での仕事が確認されているが、その時点からほとんど絵の変化はない。つまりデビュ

—の時点から絵柄が不変、と言い切れるのである。つまり安定しているわけで、この二人が少女誌の柱になるのは当然であった。

そしてわたなべまさこ同様、流れるようなペン捌きであり、背景の柱や家具なども敢えて定規を用いずフリーハンドである。従って仕事も早いと推測され、これも連載には打ってつけだったであろう。このタイプの描線では不向きな自動車などの描法もかなりしっかりしているし、驚くべきことは端役や悪役の男性がリアルに描かれているのである。

夫妻の協力体制はいかに

ここから編み出せる答は次のようになる。赤松・牧の両名は夫妻である。これは周囲の証言から確かな事実だ。そして恐らくは互いの原稿に手を入れていたのではないか。最重要な主人公の顔はそれぞれが執筆しただろうが、その部分が「しあわせの星」で写実的な変化を見せたのである。自動車や悪役の顔は牧かずおが描かずが、少女漫画につきものの花や天使は赤松セツ子が担当したと考えられはしないだろうか。スタイル画としての全身像やファッションは女性である赤松の発案と考えるのが妥当であろう。この方面には**高橋真琴**という大家が居るが、彼の体の描線は男性の筆致なのに対し、赤松・牧のタッチは女性的に感じられるからである。

またこの二人はコマ割りの感覚が新鮮で、枠をはずしたり、飾り枠を用いたり、控え目ではあるがコマの外へ絵をはみ出させたり、絵物語風に文章を挟んだりもする。効果線もこの時期の、リアルな物語としては充分なのである。やや問題なのは背景が平面的で遠近感に乏しいことだが、それでも状況の把握は充分に可能なのである。

連載における次号への「引き」もまた、読者の興味をそそるセオリーに則っている。とくに母子物の出会いと別れにおいて、わたなべまさこや**細川智栄子**と同等か、それ以上に上品であると言えよう。この時代の少女漫画界の謎の一つが、この赤松・牧の作画の分担である。お二人は関西在住と聞いたが、現在はどうしておいでなのか。学年誌や文具などへの執筆も手掛けたお二人、まさか絵柄を変えてレディース物の大家になっているということだけは、ご勘弁願いたい。少女たちは二人の漫画を読んで、主人公たちのように幸せな夢にひたったのだから。

赤松セツ子（あかまつ・せつこ）
プロフィール未詳。

牧かずま（まき・かずま）
プロフィール未詳。以降、同様の漫画家について、情報をお持ちの方はぜひお知らせください。

第三十九楽章 浦野千賀子

スポーツ物に少女漫画のセオリーを定着させた!

一九六〇年代末から七〇年代初頭にかけて、日本中を駆け巡ったのがスポーツ根性物ブームである。その火付け役となったのが少年物「巨人の星」と「あしたのジョー」だったことは有名な話で、それに対応するのが少女物「アタックNo.1」と「サインはV!」だったということも既に知られた事実である。この四作は共にTVアニメで放映され、子供たちだけでなく大人たちもそのストーリーに夢中になった。
しかし現在、少年物の二作はキャラクターがリバイバル使用されているのに、少女物のほうは、それに比べほんのわずか記憶の底に沈んでいるように思われる。この小文は、それを同等の地位に引き上げようとする試みである。

バレエからスポーツへ

その二作が出るまでの少女物に「動き」や「根性」が含まれるとしたら、まずバレエ物であった。**高橋真琴**、**牧美也子**の先駆例がありはしたが、そこに「肉体」を持ち込んだのは**西谷祥子**「白鳥の歌」だ

「アタックNo.1」

ったことは、当時の数少ない男性読者（みなもと太郎など）が述懐している。またこれらのバレエ物に共通するのは「友情」で、やがて到来するスポ根物にも踏襲されている。しかし「肉体」はむしろ男性の目で描かれた「サインはV！」にこそ感じられたが、「アタックNo.1」は女性を性の対象として描くことはなかった。この姿勢は後のバレエ物「アラベスク」（山岸凉子）にも受け継がれている。少女の戦いとは技と美であり、決して男女の愛ではなかった。このことは少女漫画が二次元世界に留まろうとしたせいではなかったか。

浦野千賀子先生は一九四六年、終戦の翌年に大阪に生まれている。少女漫画家の第二世代に属するということは、手塚治虫は当然のこととして、最も多感な時期に御三家の登場も確認している筈である。十五歳のとき関西の単行本界でデビューした矢代まさこ、木内千鶴子の存在も意識していたことだろう。その証拠に、周囲の作家たちと奇妙な符合が見られるのである。

大阪の体臭

まず、浦野先生の絵柄だが、主人公の少女は、牧美也子の画風に近い。とくに眼と鼻の描き方はそうで、表紙画（この時代から単行本は漫画家本人に任され始めた）やアップなどは精緻である。そして、脇役の男性にはちばてつやの影響を指摘することができるだろう。この画風の違いはやや違和感があり、別の画家が受け持った可能性もあるが、単行本の作家はまずアシスタントは使わないから、もし別人が描いたとすれば、側近に居た人間ということになるだろう。

なお、このちば風画風は週刊誌時代になると姿を消す。すなわち浦野先生の本来の画風は、従来の少

女物の流れにあるのだが、物語の世界とは乖離してしまうのだった。これこそ大阪、と叫びたい程の庶民の体臭溢れる生活感が、その舞台だったのである。つまり、瞳の大きな少女の後ろに下町の風景が描かれるのだった。

この時期の作品は若木書房から出版され、最も古い例として短篇誌『ゆめ』第三号（一九六〇年創刊）があり、その後お決まりのコースとして、「ひまわりブック」二五七巻「あすを待つ少女」から三四四巻「わが町わが友」まで九冊を刊行するが、矢代まさこのように個人シリーズを持つには至らなかった。

スポーツから再び社会派へ

若木書房から『別冊マーガレット』への引き抜きは、一九六六年六月号「死亡0（ゼロ）の日」に始まる。同誌には何人かの若手がテストケースとして読み切りを載せたが、結局成功したのは浦野、矢代の二作家だけだったと言って良い。単行本作家の持つ生活臭が『マーガレット』の外国志向には合わなかったのである。しかし乍ら、この時期の先生が発表する短篇はすべて単行本時代の発展と考えて良く、しかも社会性が盛り込まれており、その点では先輩として『マーガレット』に君臨した**木内千鶴子**に近いものだった。ただし木内が上流階級の生活振りを垣間見せ、矢代が外国を舞台にして変身しようとしていたのに対し、あくまでも自己の世界を探求し続けたのだった。

それが、「二死満塁（ツーダン・フルベース）」を週刊『マーガレット』に連載するに当たって、新しい表現方法が花開いたのである。「アタックNo．1」の先駆と見られるこの作品は、始め少女には不向きと考えられたようだが、浦野先生が本来持つエネルギーと、記号化された身体描写が、根性は描くが性は描かない、という少女漫画のセオリーと合致したのだった。この掲載を決断した編集長の慧眼を讃えよう。代表作の「アタッ

浦野千賀子 (うらの・ちかこ)

十二月二十日、大阪府生まれ。貸本漫画での活躍を経て、一九六六年「死亡0の日」(『別冊マーガレット』)でデビュー。代表作「アタックNo.1」(『マーガレット』一九六八〜七〇年)が爆発的な人気を集めて日本中をバレーボールブームに巻き込み、スポーツ漫画を牽引する。

浦野千賀子の名は、まだ強く人々の脳裏に刻まれているのだから。願わくば現在の成人コミック界に、敢えて性は描かない問題作を引っ提げて登場していただきたい。そして七五年には、ホームグラウンドの『別冊マーガレット』で「ドクター・ジュン子」シリーズを発表し、やはり社会派であることを再認識させたのだった。

「アタックNo.1」は一九六八〜七二年と足かけ五年も連載され、七六〜七七年には「新」版も発表された。

第四十楽章 「別マまんがスクール」

初期応募者たち

少女向け週刊誌の発行によって、出版社は漫画家の確保に大わらわとなった。その証言が回想録という形で、『別冊マーガレット』(以下『別マ』) 初代編集長であった小長井信昌氏によって単行本として纏められた。

新人漫画家の発掘から

筆者は石森章太郎「少年のためのマンガ家入門」によって、小・中学生の間は漫画家を目指した一人である。奇しくも同時期に、まず講談社が社を挙げての新人賞を掲げ、昭和三十九年にその第一位に輝いたのが十六歳の高校生、里中満智子であったことは良く識られている。その受賞作「ピアの肖像」は直ちに『少女フレンド』本誌に掲載され、彼女はその後三本ほどの短篇の後「その名はリリー」で三回連載を行ない、順調に同社専属漫画家の道を歩んだのだった。一方、昭和三十八年に集英社が刊行した『マーガレット』は、そうした賞を設けず、月刊時代の大御所 (わたなべ・牧・水野・武田・石森) で埋

「別マまんがスクール」

めていたのだが、読者拡大のために同年末、別冊を出すことになり、ここでまず単行本作家の起用が始まるのである。**木内・新城・浦野・佐川・田中**といったすでに中堅どころの女性たちで、最初から「先生」格であった。ただ、少し遅れて登場した**矢代・本村**を別格として、やや所帯じみた作風だったことは否めない。

綺羅星のごとく

そこで小長井氏の大英断により、昭和四十一年九月号から「別マまんがスクール」が始まるのである。初代の審査は見開き二ページに金・銀・佳作を獲った作品が小さく載り、そこに寸評が付くのだった。文責は編集長だった可能性がある。現在活躍する漫画家としては翌年九月号の**忠津陽子**「夏の日のコーラ」(受賞時の題は「コーラ」)、十月号の**美内鈴恵**(すずえ)「山の月と子だぬきと」からであるが、実はそれ以前に**石津初江**が西部劇物で金賞を受賞し、受賞作ではなかったが作品が掲載されたことがある。**東浦美津夫**に似た画風で、同年一月号にカット入りの近況まで載った。その後消息が不明となった。

前記の二人にしても、同時期に忠津は『COM』の「ステップ」(与えられた筋で書く)欄に「星とイモ虫」を、美内は単行本の新人募集に「最高だが規定ページ数より多い」と評されたことがある。因みに前者は第二回講談社新人賞で佳作だった**大和和紀**(「どろぼう天使」でデビュー)の親友、後者は大阪に本拠地を置く「活火山まんがグループ」に所属していた。

さてその後も**木原敏江**(としえ)、**市川ジュン**、**河あきら**らが金賞を獲り、デビューして行く訳だが、二年目以降になるとスクール色が濃くなり、一回目の投稿では金賞に輝くことは困難で、数回の応募の

後、晴れてデビューとなるケースが多かった。絵物語を能くする高橋京子（初投稿は「湖に消えた恋」で、「物語は類型的」との評）らは、その経緯を踏んだ。

ここで金賞を獲りつつ掲載に至らなかった不可思議な例は、平田真貴子と萩尾望東（望都）である。前者は同時に講談社でも賞を受けたので読者として納得できたが、後者は編集部の思惑があったようで、後にささやかななえも随想にそのことを記している。

『週マ』も負けない！

実は同時進行で『週マ』（週刊『マーガレット』）も新人募を行なったのだった。昭和四十二年夏のことで、これは子供心にも不思議だったが、小長井氏の著書によれば別冊とは編集部も違うことで、こうした二重募集がかかったのであろう。筆者も十二歳で応募し「第一次選考通過者」として小さく名前が載ったが、第二次で落選し、結局第一位は山本優子「青空おじさん」だった。このとき佳作には竹宮恵子（当時は「恵子」表記）「リンゴの罪」が入り、これは冬の増刊に載ったが、なぜかこのほうが一位よりも完成度が高いように感じられた。竹宮はほぼ時を同じくして『ＣＯＭ』にも投稿しており、そちらでは「かぎっ子集団」が載っている。彼女のマネージャーだった増山法恵によると「本人もどちらをデビュー作にするか迷っている」とのこと。

また『週マ』の増刊号には横山文代、辻村弘子の、まだ幼い線の作品が載り、これによって読者は力を得、勇気を奮って応募しようと決意したのである。

このように、必ずしも「まんがスクール」や新人賞は公平という訳でもなく、それを経なかった作家

としては初期の**あべたかこ**（時代物まで広い分野で活躍）、後に**和田慎二**（家族物でデビュー）、**山田美根子**（「ひとりっ子の冬」）が『別マ』に載ったが、これまた小長井氏によれば、この二人は**鈴木光明**からの紹介であると言う。筆者も『週マ』の後、『別マ』に一回投稿したが、これは名前すら載らず、当時の慣例として原稿も戻らなかった。原稿を返却するようになったのは二年後の『少女コミック』誌からである。いずれにせよ、この時期の新人賞についてさらに正確な証言を待ちたいと思うのは、筆者ばかりではないだろう。

「まんがスクール」らしきものは、既に月刊『少女クラブ』にその嚆矢が見られる。読者の似顔絵投稿欄が発展したもので、選者は石森章太郎と水野英子。投稿者には池田理代子、志賀公江、杉本啓子、佐土原由紀子らの名前も見え、とくに池田は「上手すぎて、こわいくらいです」との評を貰っている。

単行本にも読者の頁があり、「ようこシリーズ」（矢代まさこ）の投稿者として青池保子、石井はるひ、松崎明美（まつざきあけみ）の名を見かけたことがある。

第四十一楽章 『COM』から登場した少女漫画家

実はあまりいなかった……

現在五十代から六十代の、一度は漫画家を目指したことのある人間にとっての聖書(バイブル)が『COM』であったことは疑いのない事実である。その上の世代にとっては『漫画少年』がそれに当たるが、この二誌が刊行されていた、たかが十年の差は、旧石器時代と二十世紀ほどの違いがある。後者は国会図書館にすら数冊しか保存されておらず、全巻を古書で揃えるのは不可能（寺田ヒロオによる復刻版も数冊）であるのに対し、前者は発行部数も多かったとみえて、全巻揃いを見かけることは多い。

創刊時の女性投稿者たち

その『COM』であるが、「40年目の終刊号」が二〇一一年秋に出版されたことによって、一冊で全貌(ぼう)を掴(つか)めるようになったことは嬉しい。ただし関わった漫画家個人名は掲載されているものの、その絵柄はカットすら載っていないので、既に漫画界から退いてしまった作家については、読み手だった時期の記憶を探る他はないのである。或いは投稿のみで終わってしまった作家についても、読み手だった時期の記憶を探る他はないのである。

198

現在活躍中の大家たちを生んだ投稿のページ「ぐら・こん」から輩出した少女漫画家を拾ってみると、創刊一周年号から「児童まんが」コースと「青春・実験まんが」コースに分けられた後者で、一九六八年一月号に**岡田史子**が「ガラス玉」で賞を得ている。ただし彼女はそれまでに二作が競作集の掌編として、二作が縮小版で全ページ、一作が数ページのみだが掲載されていることから別格であり、しかも真正の少女漫画家とは分類し難い作風である。

むしろ同年七月号に「かぎっ子集団」で入選した**竹宮惠子**が名誉ある一人目と考えられるが、これまた前年暮れに女流新人漫画家競作集として八ページの「弟」が掲載され、冬の増刊号を飾っているので、どれがデビュー作か本人も決めかねている由。因みに彼女は児童まんがコースでの受賞だったが、オーソドックスな白っぽい絵で、さほど感銘を与えず、その後の消息も不明である。九月には続いて**本山礼子**（後にもとやま礼子）が青春・実験コースで「白い影」を発表するが、むしろその後は少女漫画路線へ軌道を修整した。

同年十一月号では、やはり児童コースで**神江里美**が「弱虫卒業」でデビューしているが、彼女はその後、劇画界の立役者として華麗なる転身を果たした。

誰が影響を与えたか

ベテランの少女漫画家はこの時点までに**水野英子、飛鳥幸子、矢代まさこ、樹村みのり**の作品が掲載されたが、この内で投稿者に強い影響を与えたのは矢代まさこだったであろう。樹村みのりは十四歳で

のデビュー時から、その影響を絵・物語両方で隠さなかったし、後に紹介されたやまだ紫も、その世界観や言い廻しは大変近い。また残念乍ら入選には今一歩だったが矢代ファンだったし、何と一九七一年一月号に掲載された萩尾望都「ポーチで少女が小犬と」は、応募作だったが、編集部に保管され、既に他誌でデビューした後に発表されたとのこと。そして彼女の絵柄もまた、矢代の延長線上にある。

少女漫画の大御所は佳作以下……

むしろ、後の純粋な少女漫画家は佳作以下にその名が認められる。『マーガレット』誌で活躍することになる河あきら（一九六八年八月号）、市川ジュン（六八年十二月号）、今や巨匠と仰がれるもりたじゅん（六八年一月号）、山岸涼子（六八年二月号）、が上位に名を連ね、さらにテーマを編集部から与えられて描く「ステップ」欄に忠津陽子（六七年九月号）、あべりつこ（六八年一月号）が高得点を獲り、それぞれ『マーガレット』『少女フレンド』誌の看板作家となった。また、たむろ未知、芥真木、まきのむら、つか絵夢子（本名定塚雅子、投稿時はみやび・まこ）、原田千代子らも、完全な少女向きとは言えないが、現在に至る漫画家としての活動を続けている。

『COM』後期に属する女性投稿者の多くは、先輩である岡田史子の影響を如実に受けていた。少なくとも岡田の二名は岡田と直接の友人関係で、本山礼子は矢代まさこのアシスタントを務めた。本来であればあすなひろしの後継者となる筈だった和田信彰（あきのぶ）は、最も初期に将来を嘱望されていた白石晶子と共に、その後の消息が不明である。

このように見て来ると竹宮惠子のデビューを唯一の例外として、『COM』は少女漫画に対してそれほどの貢献をしたようには思われない。この時代、漫画界はある意味で「背伸び」をしたが、それは基本的には男性の世界においてであり、少女の感性を産むことはなかったのだ。現在の少女漫画の隆盛は、やはり「二十四年組」の力であり、それは『別冊マーガレット』（集英社）〜『花とゆめ』（白泉社）という流れの中で育てられたのである。

『COM』を通して、漫画ファンの集会が全国で開かれた。東京では昭和四十三年夏に北区滝野川会館で開かれたことがあり、筆者も近所なので参加した。パネル・ディスカッションで、出席者は手塚治虫・永島慎二・矢代まさこ・峠あかね（司会）だった。

終会後、サイン会があり、手塚先生は退席したが、筆者は他三先生のイラスト入りサインを貰った。

第四十二楽章 本村三四子

健康・明朗・快活・ファッショナブル
——少女の等身大の夢があった

昭和四十年代の集英社系少女雑誌を華やかに彩った看板作家に、**本村三四子**の名を忘れることは出来ない。既に少女漫画第一期黄金時代を築き上げた御三家たちは、その読者層をやや上の年齢に引き上げつつあり、さらにその後を追う中堅どころと見做された**西谷祥子**も、同様に等身大の高校・大学生を描いていた。この時代、最も多数の読者を有し、注目されていたのは『マーガレット』、それも本誌（週刊）ではなく別冊（月刊）だったのである。

手が届きそうな世界を

その『別マ』の表紙に掲げられた惹句(じゃっく)は「小学生からOLまで」というもので、確かに四コマ「にゃんころりん」（ところはつえ）から、初期の職業漫画と呼べる市川ジュンの作品までが並んでいたが、中間層とも呼ぶべき小学校高学年から中学生向きの作品が少なかった。いや、あるにはあったが、**美内**

「Oh! ジニー」

すずえ、和田慎二のように漫画家個人の指向が鋭角的で、年少の読者には別世界のように感じられるのかというそうでもなく、それでは**木内千鶴子**、初期の**こやのかずこ**のように生活感溢れる作風が受け入れられるのかというそうでもなく、そこに夢と絢びやかさが必要だった。本村三四子は絵柄・ストーリー共にその要望を満たす存在だったのである。

そのセオリーとは、舞台が欧米であること、主人公が活発で多感な少女で、目が大きく小さい鼻と唇を持ち、指が長く、八頭身でスタイルが良いこと、そしてどんどん服を着替えることである。つまり当時流行したバービー人形そのものと言える。この最後の「着替え」は少女向きでは重要な条件で、その証拠に筋とは無関係な「スタイル画」が一ページぶち抜きで挿入されたりするのだが、本村作品の場合、そのデザインが現実にちょっと手を伸ばせば入手可能であり、少女自身にも真似て描くことが可能だったのである。これが**高橋真琴**や**水野英子**のようなチュチュやドレス姿だと、夢また夢の世界であり、他の漫画家たちでさえ再現不可能だったのだから。予でに主人公たちの顔も似顔絵が描き易かったことも、年少の読者を獲得する条件だったと思われる。

陽光を浴びせファッショナブルに

絵の特徴としては、まずベタや斜線の少なさが挙げられる。つまり描き込みが少なく、良く言えばサッパリとした清潔感があり、悪く言えば白っぽい。ただしこの「白っぽさ」は物語の軽妙さに通じ、決して深刻にはならないという利点がある。

また、表紙などのカラーページにはピンクや水色などの淡い色彩が用いられることになり、デコレーションケーキのような春めいた華やかさをもたらす。ただ残念なことに、建物や自動車などの表現がステ

レオタイプで現実味に乏しく、人物もとくにその身体が薄く平面的で、肉体の存在感がないのである。しかしこれも、少女の興味は人物の表情とファッションに向けられるのであり、根性物やレディース向きではないのだから当然である。このように本村作品はまずその絵柄が手に取り易かった、という点で大人気を博したのだった。

ステディは初めて

物語はと言えば、アメリカのハイスクールまたはフランスのリセにおける学校生活が主で、主役の男女がぶつかって出逢うという「ボーイ・ミーツ・ガール」の始まりが常套手段となる。その恋愛は最初こそ片思いだったり、物語の中盤ではライヴァルが出現したりするのだが、結局はハッピー・エンドで締め括られる。少女はアルバイトや旅行に出掛けたりと、まさに青春を謳歌する。「ステディ」という言葉も、彼女の作品を通して知った読者も多かった筈である。ファンタジーやSFの世界に手を染めることは一切なかったが、こうした外国少女の日常とて、少女にとっては夢物語であろう。つまり今村洋子「チャコちゃんの日記」を、何歩も推し進めた作品群と言えよう。

短篇が多く、主役の名もパメラ、シシィ、リリー、パティ、マギー、カトリーヌ、キティー、コリンヌと千差万別だが、実は一人の少女が名を変えて描かれるだけで、全作品をシリーズとして読むことが出来る。これは作者が単行本時代、すでに若木書房で「三四子長編シリーズ」を持っていたことに起因するのではないか。実はこれより早く光伸書房では「日の丸文庫・少女シリーズ」、同「少女スリラーシリーズ」では「霧の館」、金園社では「幸福への序曲」計三冊を出版しているが、すぐに若木書房では彼女独自の路線が打ち出されたのだった。

本村三四子の漫画史に残る最高傑作は、何と言ってもTV放映された「おくさまは18歳」である。健康・明朗・快活・ファッショナブルという彼女の長所が最も良く表われた長編として、またアメリカの光の部分を讃美した作品として、長く男性読者にも愛され続けて行くに違いない。本名である三四子は、一九四四年三月四日山口県生まれからの命名だが、作品を彷彿とさせる可愛く楽しげな名前だ。

本村三四子（もとむら・みよこ）

一九四四年三月四日、山口県生まれ。貸本漫画での活躍後、「先生のお気に入り」（『別冊マーガレット』一九六六年十月号）で雑誌デビュー。以降、『別マ』の読み切りで外国少女の楽しい作品を手掛ける。代表作は「おくさまは18歳」（『マーガレット』一九六九〜七〇年）で、テレビドラマ化され、漫画、テレビともに大ヒットとなる。

第四十三楽章 里中満智子①

高校生の天才漫画家

わたなべ・牧・水野の「御三家」が少女雑誌の巨匠に祀り上げられ、ちば・石森・横山といった男性作家が、少なくとも絵柄の上で少女たちの興味を引き留められなくなった昭和三十年代末期、漫画界に新風を送り込むために、週刊『少女フレンド』を創刊した講談社が、社を挙げていち早く新人漫画賞を設定し、その第一回受賞に輝いたのが**里中満智子**である。昭和三十九年当時十六歳の高校生であった。

「お姉さん漫画家」と呼ばれて

里中先生の経歴は、本人が公表しているために詳しく辿(たど)ることができる。生年月日は昭和二十三年一月二十四日、大阪生まれで、後に「二十四年組」と称されるニューウェーヴたちとは一年しか違わないが、そのデビュー年代の早さと脚光の浴び方から、彼らより何歩も抜きん出た印象を与えられる。そのせいか、現在、初期の作品群をみると、かなりオーソドックスな様式(スタイル)と思われるのだが、当時小学生だった読者には、確かに新鮮な息吹が感じられたのである。まず物語の結末(ストーリー)が悲劇(アンハッピー)であることに驚嘆した。

「ピアの肖像」

作家の処女作がその後の活動を端的に示すとは良く言われることだが、実は漫画家の場合はそれが必ずしも当たっていない。とくに「漫画スクール」などで編集者の指導を受けつつデビューした場合がそうで、例としては萩尾望都のコメディが挙げられる。だからこうした応募作のほうが手付かずの魅力がそう味わえるものなのだ。尤も選者の意見は加わるとしても、第一回募集の里中先生の場合はまだ方向性が決まっていないことが多く、その点では幸運だったと言えよう。しかしこれは里中先生の作品の真価を貶めるわけではない。遅れて始められた週刊『マーガレット』の新人賞作品は、やや冴えない感じがあったのだった。

現実的なファンタジー

さてその受賞作「ピアの肖像」だが、少女漫画における吸血鬼物の中興の祖、と位置付けることが出来る。同分野で初めての作品は**石森章太郎**「きりとばらとほしと」（昭和三十七年、『少女クラブ』）で、過去・現在・未来から成る三部作であり、その最終話はSF仕立てだったため、漫画家志望者には支持されたものの、年少の読者に真意は伝わり難かったと思われる。それがここではページ数の制約もあり、一夜の話となっている。

何よりも斬新だったのは、主人公だと思われる少女が実は語り手であって、真の女主人公は吸血鬼ピアであり、その相手は語り手の兄だということである。少女たちは登山の途中で大雨に逢い、古い館に宿を借りるが、そこは吸血鬼の巣窟だったのだ。もう一つ重要な小道具に女主人公の肖像画があり、そこに記された年号から彼女の正体が発覚するのだが、この肖像画というアイテムは、まず**水野英子**「にれ屋敷」にある。ただしこちらは、絵の中に天国で結ばれた恋人同士が入り込むという幻想的な結末を迎えるのに対し、里中作品では吸血鬼が滅びても絵は変化せず、兄はそれを叶わなかった愛の記念とし

て持ち帰るという現実的な行為へ結び付けることによって、物語のその後を読者に投げかけるのである。つまり同じ作者の次作品を読みたくなる要求を、知らぬ内に与えていることになるのだった。

西欧の美女を描いて

この呪縛に嵌ってしまった読者は数多い。筆者もその一人で、次々と作者の学業の間を縫って発表される短篇を心待ちにしていた。次作「マリアは知っている」「銀のたてごと」は、中世のヨーロッパを舞台にした作品で、ここで西欧の風物を得手とするその作風が定着する。しかしこのことは基本的に日本の少女の日常と固く結び付いていた『少女フレンド』の目指すところと、結局は合致しなかったのではなかったか。

満を持してデビューの二年後、連載で日本の貧しい少女の成長を描く「アリサ」を発表するが、この時点では本人も編集側も暗中模索の感が強かった。むしろ一九六五年に初めての三回連載として「その名はリリー」を発表したが、若い彫刻家の下に現われる妖精の少女の物語は、やや設定に無理は感じられたものの、日本ではあるがパリの屋根裏部屋と共通する「ヨーロッパの貧乏暮らしに対する憧れ」が描かれていた。これもルーツを探せば「セシリア」（水野英子）ということになるだろう。

絵柄こそまったく異なるが、実は里中先生はデビュー前に水野先生にファン・レターを送り、返信を受けている。このことがその後の自身の活動の励みになっていることは想像に難くない。こうした自伝はカッパ・ブックスの著作に記されているが、この稿の最初に書いたように、自らの生活を公表するという態度自体、作品を世に問う職種には不可欠である。何歳で、時代とどのように関わって来たかが、

208

とくに長い執筆活動に亘る場合は読者にとって重要な情報となるのである。そして、登場人物は作者に似ると言うが、先生は現在もあまりに美しい。とくにその「緑の黒髪」は、美貌の上でも作画上でも他の追従を許さぬほどである。

里中満智子（さとなか・まちこ）

一九四八（昭和二十三）年一月二十四日、大阪市生まれ。十六歳のとき「ピアの肖像」で第一回講談社新人漫画賞を受賞。高校生活を送る傍ら、プロの漫画家生活に入る。その後、「あした輝く」「アリエスの乙女たち」「海のオーロラ」「あすなろ坂」など数々のヒット作を生み出す。また、歴史を扱った作品も多く、十代の頃より憧れていたという「万葉集」の世界をもとに、持統天皇を主人公とした「天上の虹」を二十年以上に亘り執筆し続けている。現在、創作活動以外にも各方面の活動に携わり、その責を全うしている。

第四十三a楽章　里中満智子②

高校生の天才漫画家からの飛翔

里中先生の、最も初期の連載に「王女エレナ」がある。帝政ローマ時代に地中海沿岸にあったと覚しい架空の国レシリアの王女エレナが、捕虜(ほりょ)となり敵国ローマに連れ去られ、ローマ皇女シャロンから恋敵として顔に焼きごてを押されるが、敵将ジュリアスの愛は変わらず、故国に逃げた後、二人は身分を捨てて結ばれる——という、これが小学四年生だった筆者の記憶である。

高学年寄りの作風が災いして

後にカッパ・ブックスでの書き下ろしとなり、石森章太郎の「少年のためのマンガ家入門」での述懐によれば、しかしこの作品は初の大長篇としての地位を占めた「里中満智子のマンガ入門」の少女版という触れ込みで、それこそ鳴り物入りで始められたのに、何故か不評で打ち切られたと言う。甚(はなは)しきは、「講談社が期待をかけたからこそ上京させたのに無能だった。とっとと大阪に帰れ!」とまで言われたらしい。里中先生は第一回講談社新人漫画賞を受賞した後、学業と執筆業を両立させようとしたが、結

「ピアの肖像」

局は出版社の勧めと本人の意思により、漫画家生活を選んだのだった。このことは読者だった筆者もよく覚えており、初回はたしか巻頭で、彼女としては初めての二色刷りだった筈だ。それなのに連載が進むと掲載順が雑誌の後の方になり、しかもやや重要とされる巻末でもなく、しかもその待遇を察知してか、背景などの描き込みも最低限となって行ったのである。

物語では主人公がローマに到着した後は、紀元後すぐのキリスト教弾圧などが史実として描かれるのだが、ほぼ同じ世代に属する**池田理代子、木原敏江**の対談に拠れば、「神話・歴史物はタブー」とされていたと言うから、里中先生のこうした文学少女風の試みが、当時の読者には直ちに受け容れられた訳ではなかったらしい。『少女フレンド』は、同じ出版社の『少女クラブ』の後を受けて刊行されたのだが、週刊誌となった際に、前の読者とは断絶したように感じられる。『少女クラブ』には確かに「星のたてごと」（**水野英子**）、「夕月の山びこ」（**東浦美津夫**）の二本が柱として掲載されていたが、その一方で幼年層に人気を得ていた**細川智栄子**作品のほうが『少女フレンド』では中心となったのだった。

理知的な創作態度が認められて

しかし乍らこの作品は、後半こそ尻すぼみの感は否めなかったにせよ、一応無理なく完結している。ただ恐れず客観的に見れば、作者が敬愛していた水野英子の「星のたてごと」と非常に近い世界であることは確かで、歴史物であることも、敵国の王女と三角関係になることも、結末さえ同じである。ただ一つ違うのは、主人公が恋敵の嫉妬によって頬に焼きごてを押されることで、この傷跡は結局、生涯付いて回るのだが、しかし愛は変わらないという事実である。同時期にテレビ放映された「愛と死を見つめて」で、骨肉腫で顔半分を失ってもその女性を愛する恋人が話題となったが、この話題さえも小学校

高学年には囁かれてはいたものの、低学年にはまだ理解出来なかった。

主役は仮りに「可哀想な」状況においても可愛い恰好をし、にっこり微笑んでいなくてはならなかった。子供たちが憧れる、手の届きそうなファッションに身を包んでいる必要があったのだ。だが里中先生はこの風潮にも逆らう意志を持っていた。貧しい少女なのに豪華な服を着ているのは不自然というのである。後に著書では、「ある作品に、黒真珠の一連のネックレスをした赤貧の女性が登場したが、その品は形見などの説明もない」と書き「恐らく作者は、粒の揃った黒真珠がいかに高価であるかを知らない」と看破するのである。つまり漫画家とは作家と映画監督の目が必要であり、物事を注意深く見つめる視線と、徹底的な取材が必要なのだと説いた初めての漫画家である。

勿論それまでにも資料の重要性を説いた作家は居たが、具体的ではなく、むしろ画材の集め方などに興味が向いていた。未だケント紙すら文房具屋に売っていなかった時代だから仕方ないのだが、里中先生は、漫画を描く準備段階からを示したことになる。資料として写真入りのカタログを集めるのは良いが著作権があることを、初めて後続する新人たちに伝えたのも彼女である。

こうした態度が、後の作品、とくに万葉集の世界に基づく大長篇「天上の虹」や、単なる紹介に留まらない「ギリシア神話」「名作オペラ」シリーズに反映され、現在の社会的な地位に結び付く。すなわち宇宙フォーラム理事、マンガジャパン事務局長、文化庁文化審議会委員、大阪芸術大学教授、平城遷都千三百年記念事業協会評議員と、枚挙に暇がない。そして普通ならこれらの要職に押し潰されて作品が激減するものだが、コンスタントに手堅い執筆活動を繰り広げているのも、漫画家として賞讃される態度であろう。何よりも嬉しいのは、その本人が読者の前に凛とした姿を現わすことで、自らを神秘化しようとする多くの少女漫画家とは一線を画している。

212

第四十四楽章　西奈貴美子

少女の淡い記憶の中で

西奈貴美子という名を、どれ位の人が覚えているだろうか。博覧強記を自他共に許す筆者も、幼児期の記憶としては定かでなく、後の米沢嘉博によるムック本や、唐沢俊一の復刻版で認識を新たにしたに過ぎない。

月刊誌時代の花形として

それ程までに「淡い」作風なのである。作家本人の情報はほとんど得られず、昭和三十年代から四十年代——それも初頭にかけて単行本から月刊誌『少女ブック』を中心に執筆していたことだけが事実として残っている。恐らくは当時の少女漫画界の常として、最初は単行本で描いていたのが、少女雑誌の編集部に見出され、月刊誌時代はその求めに応えることが出来たのだが、週刊誌には対応することが困難だったのだろう。

現在確認される最も古い作品は、昭和三十五年二月（頃）に東京漫画出版社から刊行された『ボンジ

「ルリ子はいつも」

ュール』(月刊)にスリーフラワーズとして、他二人の女流——**松尾美保子・小山葉子**と競作したものだが、筆者は未見である。ただ、わざわざ「スリーフラワーズ」と謳っているということは、執筆者は単発(その都度結成される)なのではないか、という気がする。

また同社からは「セレナーデ」第五巻として「三つの悲しい物語」も出版され、こちらは松尾美保子・**おだしょうじ**との抱き合わせで、何と主人公が女中である。「マミーが待ってるの」がその題で、生き別れの母と兄を慕う少女が奉公先の家を飛び出し、青年に救われる。実はその青年は兄だったが、それは彼女に知らされなかった——という筋である。つまり完璧な「幸薄き少女」「母娘」物ではあるが、短篇(当時としては中篇)であるため、母親との別離・すれ違いなどは記されず、むしろ青年との恋愛にも似た感情が心に残る。勿論、少女は恩人を救ったという安堵感に満たされて死ぬのだから幸福ではあるだろうが、それが恋人としてではなく兄だった、という落ちはいかがなものか。少なくともこれは恋愛物ではないのだ、という枷を、作者自ら課して留めとしたように思われる。

当時の貸本読者の多くは所謂「赤線」に勤める女性たちだったというが、彼女たちはこうした物語を読んで自身の心の拠り所としたのだろうか。

バレエ＋母娘物の王道を

さて、西奈先生の本領はバレエ物であり、そこに初期からの母娘物が加わっている。この二路線は昭和三十年代少女漫画の王道であり、「御三家」の内、**わたなべまさこ**(母娘)、**牧美也子**(両方)も自家薬籠中のものとしている。ただこの二つの路線は、本来両立し難い筈なのだ。何故なら、前者(バレエ)

は華やかな西洋志向、後者（母娘）は内面的な日本志向だからである。この日本志向を貧乏臭さと言い替えることもできるだろう。しかし翻って考えれば、これを両立させられるなら、少女の心を完全に掴まえることができるのだ。西奈作品はある時期、それはたった十年足らずの短期間ではあったが、それを確信できた稀有の存在だったと言えよう。だから檜舞台である月刊誌『少女ブック』（集英社）で、メイン作家として活躍することが可能だったのである。その人気の程は、今も頻繁に見かける附録からも推察できるだろう。

塗り絵の技術指南役として

附録は原則的にその作品のみで構成されるから、小型版であるといえども表紙はカラーである。西奈先生の最高の魅力はこのカラーにあり、**高橋真琴**の画風に近いと言って良い緻密な画風である。添えられる花も、正確に同定できる程に描かれている。

代表作「エリの赤い靴」（一九六一年四月～翌年四月）の表紙は、舞台と思われる立木の大道具の中で、照明に当たった布地の光沢や透明感が見事に表現されている。立木がドレスに喰い込んでいるのが不思議だが、幻想世界と考えることもできる。また、続いて連載された「ルリ子はいつも」はヴァイオリンを小道具とする音楽母娘物語だが、この辺りになると一色ページの描き込みも多くなり、周囲の情況が良く解るようになる。やはり『なかよし』の附録として描かれた「ペンダントのひみつ」の表紙絵は、肌の着色のむらを作らない技術と、逆にわざとむらを作った髪の表現は、当時の読者が夢中になったであろう「塗り絵」の技術に、大いに役立ったと思われる。そのとおり、西奈先生の魅力は、少女が共感し易い絵柄にあるのだった。

現在確認される雑誌掲載作品は、一九六〇年『少女ブック』春の増刊での「母のひみつ」から六四年『なかよし』八月号読み切り「浜辺の歌」までである。それ以前・以後の動向を知ることは、昭和の少女文化史において重要であると考える。西奈作品を枕下に幸福な眠りに就いた少女たちは、きっと多かっただろうから。

西奈貴美子（にしな・きみこ）
プロフィール未詳。

第四十五楽章 野呂新平

孤高を保った大正生まれの漫画家

戦前から活躍し、戦後の、しかも週刊誌時代まで漫画家としての活動を続けた人物はほとんど居ない。仮に居たとしても大人漫画の分野であって、ストーリー物へと転身した例は**野呂新平**先生ただ一人だったと言っても過言ではない。

時局漫画家として出発

本名を田内正男と申し上げる野呂先生は、一九一五（大正四）年に現在の千葉県四街道市に生まれた。東京高等工芸学校（現千葉大）を卒業した経歴を持つから、当時としては最高のエリートである。在学時代はアカデミックな絵画を習得したと覚しいが、その後、漫画界の第一人者、**岡本一平**（岡本太郎の父）に師事して漫画の研鑽を積み、終戦まで漫画集団に所属し、時局に即した漫画を多数発表する。

筆者が知り得たところでは、一九四二（昭和十七）年の八月一日及び十月一日発行の『漫画』誌（後者は秋季特別号）に掲載された作品の情報があり、また「G・ブリテンの明日」を漫画展に出品し内閣

「怪盗白バラ」

情報局長官賞を受賞したという記録が残る。展覧会なのだから、この作品は一コマまたはパノラマ風の原画だったと考えられる。そして戦後、筆名として野呂新平を名乗り、児童向きのストーリー物を手掛けるようになったのだった。

初期に現われる予兆

現在のところ、戦後の作品として確認されるのは一九四八（昭二十三）年の『冒険少年』に掲載された「冒険ハッチ」からで、その後『少年少女譚海』の主要執筆陣に迎えられ、「タン平キュー助」は一九五〇年九月から五三年十二月までの長期連載を誇った。「少年少女」と冠されるものの当時の「滑稽・面白漫画」は大体において男の子のための内容で、後の月刊誌における生活漫画の先駆と言える。未見なので断定はできないが、掲載誌の性格からしても、「タン平キュー助」という命名から考えても、同作は現代物だったのではないだろうか。この連載の合間に「げんし原子郎」（太洋文庫及び『少年画報』誌）というSFめいた作品、「ピーナツ王子」（『探偵王』）、「颱風王子」「地の果ての人びと」（『少年画報』）といった冒険物らしきタイトルが散見され、一九五一年一月刊行の『太平洋文庫』では少女物第一作として「ぼっくりくりちゃん」が発表されていることから、代表作となる『りぼん』での時代物「まるみちゃん」（一九五五年〜）、『少女ブック』でのSF「星の子」、冒険物「怪盗白バラ」（六三年、五回連載）などのルーツが探れるのである。

驚いたことに「まるみちゃん」と「星の子」は二つの物語が接近し、誌上ですり替わるという前代未聞の掲載が行なわれたことがある。同出版社の少女漫画誌といえども、おおらかな関係の時代だからこそ出来た離れ技だった。

218

奇妙なエンターテイナーとして

野呂先生の少女誌へのデビューは恐らく一九五四年の『少女』増刊附録の「ひとりぽっちの子なつめちゃん物語」で、ここから少女物の執筆が激増するが、しかし五〇年代は『おもしろブック』に「おれは猿飛」（五七〜五八年）、『幼年ブック』から『日の丸』へと移行した「チビタンこぞう」といった少年物を描いている。それが六三年に『少女ブック』が発展した週刊『マーガレット』時代となると、「バッチリ天使」（六三〜六四年）、「いたずら王子」（六四〜六五年）が最終だが、この後も大御所として一ページだけのコマ漫画が毎月掲載され、なぜかネッシーがお気に入りのキャラクターとなり、ハイジャックや高層ビル火災などの時事ネタも取り上げられる。戦前作品への回帰と言えるかも知れない。

その描線は極めて明快で、**手塚治虫**よりもむしろディズニーの影響が感じられる。初期の少年物の絵柄は想像不可能だが、背景などもしっかり描かれていて、アカデミックな出自を彷彿とさせるのである。主役級はアニメの登場人物のように二枚目で、極め付きなのは悪役がアメリカ漫画の様相そのものなのである。宇宙人や吸血鬼、修道女といった舶来のアイテムにも事欠かない。なによりも子供にも真似し易い絵柄が人気を得たのだろう、似顔絵欄には必ず応募作が掲載されていた。

ただ、ときにニヒルとも感じられる写実的なペン画が飛び込みで入り、これが奇妙な効果を挙げている。またネームが講談調で、人物が本人の気分まで韻文のように語るのである。曰く「悲しいわ、シクシクシク」という具合だ。大正生まれの性と言えばそれまでだが、**杉浦茂**に近い作風とも評せるだろう。

週刊誌時代に先生はまだ五十代だった筈だが、戦後生まれの五十代とは訳が違う。長い期間、第一線

であることを守り抜いた確固たる漫画作法がここにある。

大正生まれの少女漫画家と言えば**上田トシコ**が思い浮かぶが、孤高を保ったという意味において、この二人は同等なのかも知れない。昭和二十六年の『譚海』に載った先生の近影は、小説家と呼ぶに相応しい思慮深げな表情で、まったく以て大人である。

野呂新平（のろ・しんぺい）

一九一五（大正四）年、千葉県四街道市生まれ。東京高等工芸学校卒業後、岡本一平に師事。終戦までは時局に即した作品を描く。戦後、児童向きのストーリー物を手掛けるようになる。既に近去。

第四十六楽章　小泉フサコ

『ジュニアそれいゆ』から『別冊マーガレット』へ

少女誌を彩る漫画は、現在でこそストーリー物が主流であるが、その揺籃期には簡素でありながらも、コマ漫画と絵物語という二本の柱があったのだった。前者はおそらく新聞から発生し、現在も連載されている四コマ漫画からの流れだと考えられるが、市井(しせい)の生活に取材し、ときに時事ネタも加え、数ページに亘ることもあった。後者は戦前の叙情画を物語の中に組み込んだもので、その初期の代表作が吉屋信子「花物語」(挿絵・中原淳一)だったのである。

コマ漫画と絵物語の合流

この二つの流れは互いに交わるはずはない分野だったが、やはり同一の誌面を飾る内に相互に影響を及ぼし始める。その最も早い例が**松本かつぢ**で、彼はセンチメンタルな叙情画を描いたかと思うと、キャラクター商品の先がけともなった「**くるくるクルミちゃん**」といった漫画も発表する。よくよく観察すれば前者の系列にも後者のドライな描線や、明るい表情が忍び込んでいるのだが、つまりは作風の幅

「加代ちゃんファンのスーちゃん」

が広いのだった。そこに共感した女性たちが弟子入りすることになり、その代表が年長の**上田トシコ**と最後の弟子になる**田村セツコ**である。そして上田トシコは自ら漫画家であることを自認したが、田村セツコは漫画と挿絵の両方を、或いはその中間を行く「イラストレーター」を日本で初めて名乗ることになるのだった。そして田村セツコの路線では、やや先輩ではあるが**内藤ルネ**も同様の態度を貫いた。

『ジュニアそれいゆ』からの小さな始まり

前記の三人がそれぞれ口にするのは、決まって『ジュニアそれいゆ』である。昭和二十年代に始まる『ひまわり』『それいゆ』(ひまわり社刊) の少女版という立場だったが、それ故「漫画」的な要素も少なからず加えられていった。ただ上田トシコは中原淳一とは正反対の資質を持っていたためにここには加わらず、田村セツコは先に内藤ルネが存在したためか、愛読していたのに描き手としては挙がって来ない。しかしその内藤ルネも、コマ漫画として残したものは見開きの「ひまわりのブローチ」一作だけだった。つまり同誌は漫画を基本的には排除する姿勢を採っていたのである。

すると末期ではあるが、ここに**小泉フサコ**という名前が登場する。巻末の色紙を用いた情報欄に、小さいカットのみではあるが、線がはっきりした、現代的な少女のロングショットが描かれるのである。その描法はクロッキー (速描き) と呼んでもいいものだが、線同士はしっかり閉じられていて、完成されている。とくに、やっと普及し始めたテレビにおけるタレントの仕草(しぐさ)まで採り入れているのには驚かされる。

代表作「セッちゃん」と実在のセッちゃん

しかし、彼女がその名を『ジュニアそれいゆ』に記してからすぐに同誌は廃刊してしまったので（一九六〇年）、次に読者がその名をしっかりと記憶すべき作品は、昭和四十年（一九六五年）になって、『別冊マーガレット』に連載された「セッちゃん」シリーズからということになるだろう。この間の五年は空白期に当たるが。先んじる『マーガレット』本誌に描いていないのは、同様の内容を持つ「マーガレットちゃん」（よこたとくお）が連載されていたせいではないか。既にストーリー物中心となっていて、一誌にコマ物は一作が決まりだったと考えられる。一九六二年に週刊誌として始まった『少女フレンド』に寄稿していないのは、こちらが『少女クラブ』の発展形であり、ここでは先の田村セツコと、やや日本的な少女を描く直江淳子の二人が、受け継ぐ形で執筆していたからだと思う。そして「セッちゃん」は、始めのうち「ちゃっかり」「あらま」「うっかり」などという冠詞が付けられた読み切り風の体裁だったのが、六六年二月号からは単に「セッちゃん」となり少なくとも十年は続くのである。

また六六年からは『小説ジュニア』にも漫画のページとして「おはよう！ チャコちゃん」「あーら！ ヤナコさん」「モーレツ！ レッコちゃん」を数回ずつ掲載し、『少女コミック』にも六九年の月二回刊行創刊号から「ちびっこペポ」に続いて「サッちゃん」を連載する。ということは集英社、小学館といった神田神保町二社の出版物に作品を提供している可能性があろう。

そして偶然にも「セッちゃん」という題（タイトル）が示すように、個人的に田村セツコとも交友があったらしい。筆者が本誌（『まんだらけZENBU』）に連載を始めた初期に取材した田村先生は「これが小泉さんの最後の作品」といって、一ページに二作の四コマが載ったゲラ刷りを見せてくださった。そう言えば小

泉フサコの描線は田村セツコをさらに噛み砕き、強い力(パワー)で読者に向かって来るように感じられたのである。

決して主流にはならないが、必要な栄養素としてのコマ漫画というのが確かに存在し、その重要な送り手が小泉フサコだったのだ。その人となりを調べることが、これからの筆者の使命となりそうだ。

小泉フサコ（こいずみ・ふさこ）
プロフィール未詳。既に逝去。

第四十七楽章 みつはしちかこ

今までにない新しさで少女文化に貢献

何と言っても戦後漫画の歴史は、**長谷川町子**「サザエさん」から始まったのだった。果てしなく続く日常の繰り返しの中に、女性ならではの視点を最大限に生かし、また時事ネタも時折含めて、しかし登場人物は登場したときのままで、舞台設定も東京オリンピック以前の市井（しせい）から変化することは無かった。

サザエさんの後任として

「サザエさん」が急速に力を失って行った一九六〇年代、東京オリンピックに先行する形で『美しい十代』（学研）で連載が始まったのが「小さな恋のものがたり」である。六二年のことだった。ただしこれは完全に思春期の少女のために描かれたもので、男性たちの目には届かなかったのである。その意味では既にイラストレーターとしてデビューしていた**田村セツコ**の世界に近いものが感じられる。もちろん目にはしているが、それは「女子供」のもので、取り立てて論じる必要はないと思われていたのだった。

「小さな恋のものがたり」

時代の旗手として

まず一九六二年の少女漫画界を俯瞰してみよう。未だ週刊誌は出現していない。月刊誌では御三家が大活躍し、そこに男性作家がストーリーの上手さで喰い込み、やや低年齢層には**細川智栄子・細野みち子**らの「可愛い」スタイル画付きの「見せる」作品が用意されている。コマ漫画、ページ数の少ない生活物（間もなくギャグ漫画に統合される）は**よこたとくお・赤塚不二夫**のトキワ荘グループに任されていた。そこに抜け落ちていたのは「恋愛」だったのである。あったとすれば伝説上（**水野英子**）、師弟間（**牧美也子**）のそれであり、手の届く範囲での関係ではなかった。それが突然、四コマの形をとって現われたのである。

その絵は言ってみれば素人臭く、カブラペン一本（後にはフェルトペン）と墨汁だけあれば描けそうだった。線も輪郭も閉じられていず、コマの端やホワイトの処理も杜撰に感じられ、手描きの跡を隠どころかむしろ肯定しているようである。つまり少女ならば誰でも――絵心の有る無しに拘わらず――描けそうな画面だった。しかも数回に一度鋏み込まれる詩と一枚画は、後に詩画集と呼ばれ、新書館など新手の出版社の方向性を定めることになった。

少女の代表者として

そして現在に至るまで「サザエさん」考はあっても、「小さな恋……」論は見当たらないのである。それは極めて近い作風を持ちながら、成人女性の世界を対象とした「小さな恋人」（トシコ・ムトー）についても同様である。

そして、その詩が叙情的でもましてや叙事的でもなく、しかも描き文字であるところに新味が感じられた。少女の好む字体として、また年上の少年の手紙または呟きであり、はやなせたかしを嚆矢として、田村セツコ、**水森亜土**が実践していたが、ここに至って癖のある細い字体が登場したのである。これ迄の漫画の吹き出しはすべて活字であり、教科書のように堅苦しかった。作者はこの足枷を解き放ったのだった。

序でに言えば、その吹き出しすらもほとんど用いられない、ということは、記された文字は、人物が直接に発している言葉ではなく、本来なら雲形で示される「想い」と捉えることも可能なのである。

作者について知り得たこと

作者の**みつはしちかこ**は、一九四一年に茨城県で生まれている。幼少期より詩や絵・漫画に親しむと紹介されているから、その中には「サザエさん」や『少女クラブ』もあった筈だ。年代は微妙に喰い違うには放送劇部で活躍とあるから、ここでコント台本などの腕を磨いたのだろう。都立武蔵丘高校時代が、もしも漫画家の道を歩まなかったら、昭和四十年代に隆盛したディスクジョッキーのパーソナリティが、彼女にふさわしい職業だったという気もする。卒業後はアニメーション会社に勤めつつ、高校時代の漫画日記を基に四コマを描いたため、それがデビュー作となり、イコール代表作でもある「小さな恋のものがたり」となる。

現在その絵を見ると、初出の時代をまったく感じさせない新しさに驚愕する。描き込みの少なさもここでは肯定的に働く。一九七六年にミリオンセラーとなり、七七年に日本漫画家協会賞優秀賞を受賞、現在までロングセラーを続けるというのも頷ける。何よりもこれ以降の少女文化に大きな貢献をしたこ

とが特筆されるのではないか。長谷川町子にもう片方の雄「いじわるばあさん」があるが、みつはしちかこにとってのそれは、一九八〇年からなんと二十二年間、朝日新聞日曜版に連載された「ハーイあっこです」に当たる。新聞という媒体でもあり、前作よりも日常感・時事性が強い。このまま時代と共に進化した次作をぜひ期待したい。
ひら仮名による作者名も、デビュー時の世相を反映している。他の作家が後に氏名を本名に戻しても、彼女はそのまま匿名性を保っている点で、潔い。

みつはしちかこ
一九四一年、茨城県生まれ。幼少期から絵や詩、漫画に親しむ。高校卒業後、アニメーション会社に勤めながら、高校時代の漫画日記をもとに四コマ漫画「小さな恋のものがたり」を描きため、『美しい十代』でデビューする。同作で一九七七年に日本漫画家協会賞優秀賞を受賞し、現在も続くロングセラーに。「ハーイあっこです」も朝日新聞日曜版で一九八〇年から二十二年間連載した長寿作品。

第四十八楽章 田中美智子

抜群のセンスとその脆さの美徳

昭和三十年代には、漫画の読者は月刊誌よりも単行本の方が多かった筈だ。前者は軽く一冊百円を越したが、後者は貸本屋で一日五円で借りられたのである。花形である月刊誌も、本誌のみがビニールをかけられて貸本として扱われ、別冊付録はまた別に借りるのだった。子供が目当てにしていた紙製附録（現在の「グッズ」に当たる）は、ときおり駄菓子屋も兼ねていた店先で、これまた十円で売られていたものだった。

色彩感覚の上品さ

つまるところ、それ程裕福でない家庭に生まれ、しかし「美しさ・優しさ」に憧れる心を持つ少女たちが、単行本の少女漫画に群がったのは当然である。漫画の作者とは無関係な挿絵画家の描く表紙は写実的で、お世辞にも魅力あるとは言えなかったが、少なくとも小遣いを与える親にとっては教育的で安心できる絵柄だった。何しろ最高の人気を誇った**矢代まさこ**ですら「ようこシリーズ」の初期は赤の他

「ゆう子の願い」

人が表紙を描いている。そして田中美智子作品も同じように始められたのだ。固いボール紙の分厚い表紙を開けると、今度はそれに比べて簡素——時には稚拙な絵柄の扉絵が、たいがいはけばけばしい三色刷りで現われる。中間色などは二つの版の重なり具合がはっきり見て取れる。それであっても田中先生の色の塗り方は丁寧で、配色のセンスも抜群だ。ただし、それを一枚絵として観賞するには、ある種の脆弱さが感じられる。

脆さの変遷

この「脆さ(もろ)」は先生の全作品につき纏(まと)う特徴である。特長と書き換えても良いそれは決して欠点ではなく、日本の少女たちがかつて持っていた美徳だった。まず気がつくのは撫肩(なでがた)であること、これは和服向きの体型だ。そして首は折れそうに細く、痛々しさすら感じさせる。表情描写に重要な目は離れており、目尻が下がっているので柔和な印象を受ける。笑顔や泣き顔には適していても、怒りや強い意志には不向きである。ただ、初期の「赤と白のバレーシューズ」「母よいつまでも」(昭和三十四年以前)と、若木書房に移ってからの絵柄はかなり変化している。周囲の同業者たちとの切磋琢磨(なくま)によって、その手法を取り入れた故の進化だと思われる。

田中先生は同社の月刊『こだま』に三十作以上の短篇を寄せた後、個人シリーズとして「学園シリーズ」を任せられる。今、手元の「学園讃歌」を繙(ひもと)きながら、やや詳しくその作話法を紹介しよう。

その学園物とは

亜紀の通うK市立青葉中学校に、ハンサムな森山少年が転校して来る。クラスメイトたちは色めき立

時代の証言として

 単行本における先生の見せ場と言えば、物語中に入る主人公のスタイル画だが、それ以外にページを丸ごと使った、筋とも登場人物とも無関係なファッション画が挿入されることである。これは単に読者へのサーヴィスなのだが、少女たちが熱狂したであろうことは、そのページへの書き込みや着色の跡が

 こうした業績が、昭和四十五年に小学館の学習誌『小学三年生』に迎えられ「１・２アタック！」「それいけ！ ワン・ツー」の長期連載に繋がったのであろう。折からのスポーツ漫画流行に乗った作品とも言えるが、この路線では同社の『少女コミック』にも昭和四十七年に「テニスコートでジャンプ！」を描いており、同作が現在掴むことの出来る、田中先生の最も新しい作品である。つまりは少女漫画の二大アイテム、バレエからスポーツへと内容も変化したと言えるだろう。

つが、日がたつに連れて彼が学業をおろそかにしたり、常に空腹を抱えていることに幻滅を感じ始める。ここで第二の重要なファクターとなるバレエ教室に舞台が移り、ライバルの「財界でも有名な」父を持つ本条が賄賂によって発表会のプリマの座を奪う。同じ頃、亜紀は本屋で万引きした森山を救い、彼が不良に付き纏われた末の犯行と知るや、実は彼は本条家に引き取られていたのだった。やがてバレエ公演のリハーサルに、本条以外の生徒は「スト」を起こし舞台には出ない。改心した本条はプリマの座を開け渡し、「白鳥の湖」の本番は成功し、その観客の中には森山の姿もあった――という筋だが、特筆すべきはそのバレエ各場面集が一ページずつの絵物語形式で十一ページも続くことだ。これにより同作品はバレエへの導入の意味も持ち、極めて教育的・芸術的に傾く。現在は解説者としても活動している筆者も、これほど上手く纏められるものではない。

231

残っていることで窺い知れるだろう。また、気軽に描いている脇役、とくに本屋のおじさんや不良たち、三枚目の千葉君などは主役に比べて何とも味があり、中でも好感度が高い千葉君を主役に立てた別ヴァージョンが作れそうだ。
彼らの言動や服装を始め、本屋のディスプレイ、夜道の景色、中産階級である亜紀家の調度品や食事など、これは昭和三十年代の生活の良い資料となる。田中作品はそれを見事に証言しているのだ。

田中美智子（たなか・みちこ）
プロフィール未詳。

第四十九楽章 保谷良三

少年から少女、少女から成年へ

長い活動期の間に、作風が変わる漫画家は多く、それがむしろ自然のように思われる。とくに絵柄はそうで、昭和三十年代にデビューした作家はみな、**手塚治虫**の影響下から始まり、次第に個性的な画風を身に付けて行く。手本となった手塚自身でさえ、初めはアメリカ漫画の太い輪郭線(りんかくせん)を用い、昭和三十年代後半に画風を確立し、劇画の影響をも一時受け、晩年には枯れた線となったのだった。

百八十度の絵柄変革

連続して描き続けている漫画家の場合は、その変化は徐々に起こるので、気付かないことが多い。掲載誌の対象年齢が異なれば自ら変貌を遂げようとするものだが、共通項があるので読者には見破られる。筆者がこれまで採り上げた作家では、**東浦美津夫**のみがまったく作風を変えていた。その他、**望月あき**ら、**西谷祥子**が芸術絵画に方向転換したが、それとて、彼らの背景や成人向き作品の筆致に近いものを感じる。イラストレーターに転職した**飛鳥幸子**はまったく絵柄を変えたが、ホームページで見る動画に、

「赤いくつ」

かつての発想が感じられるのだ。

ところが、ここにまったく作風と方向性を変えてしまったベテラン作家が登場する。少なくとも昭和三十年には「笑う歓音さま」(太平洋文庫)で一本立ちし、翌年に「忍びの若衆」「正義の一刀流」(同)といった恐らくは少年向き時代物を描き、三十二年には東京漫画出版社に移り「ゆうれいの復讐」「人形の呪い」などの怪奇物、そして次第に「赤いバレー靴」のような流行を採り入れた少女物に移って行く。同時代にデビューした男性作家の多くが物故、或いは断筆しているのに対し、彼は少なくとも二十一世紀に至るまで発表し続けているのである。その名は**保谷良三**と言う。

名前の読み方は……?

ただ、その名の表記には三種類あり、読み方が確認されていない。単行本デビュー時は保谷善三で、これが実名と思われる。名は明らかに「ヨシゾウ」だが、名字は「ホタニ」「ホヤ」のいずれだろうか。

次に少女物の時期は保谷よしぞうとなり、この名で少女物単行本の王道である「ひまわりブック」に十作ほどを描く。単行本の常で刊行年は推定する他ないが、四百番台なので昭和四十年頃だろう。そして若木書房──講談社のルートを通り、『少女フレンド』デビューとなる。ここでは現在まで用いられる保谷良三と記されることになる。

主な掲載誌は別冊で、四十年から始まり「ミミーは死んだ」「天使のおくりもの」「落ち葉のセレナード」といった薄幸の少女を主人公にした物語や、「ママの手ぶくろ」「おかあさん」などの母物、かと思うと四十二年の「不良少女マリ」のような世相物まで、神話やSFこそないが、舞台をアメリカの西部に移しての「アリゾナの白いばら」、主人公の年齢を上げての「ビバ！17才」(いずれも「ひまわり

ブック」といったように、かなり広範囲に手を拡げた。そして四十三年になると「エリカ ぼくの恋人」「愛はかなしく」(別冊)の題が示すように、男女の恋愛を中心に描くようになる。

秀逸なカットの描き手として

だが多くの読者の目に止まったのは、こうした短編ではなく、むしろ週刊(本誌)のカットではなかったか。当時の少女誌には、まだ読物のページがかなりあり、そこには写真と共に章立ての小見出しの上に絵が配され、その内容を一目で解らせる役目を担っていた。これこそ保谷先生の独壇場だった。極小のスペースに、一齣で情況を表現するのは並大抵の力量ではなく、文章を読み込み、人目を引く構図を即座に考え出さねばならない。以前だと「捨てカット」と呼ばれる存在で、描かれるのは花束などの無難な絵だったが、ここでカットは他ならぬ時評の地位に昇ったのだった。残念乍らこれらの作品を現在目にすることは難しいが、復刻された「エリノア」(谷口ひとみ)の巻末に載った作者逝去の記事に、かろうじて確認することが出来る。保谷先生はこの本誌にも執筆していて「いつの日しあわせが」(後に「ひまわりブック」「愛のつばさ」に収録)、時代物「夕月城」を連載している。

転身、その後

そして昭和四十五年になると突然、その姿は少女誌から消え、『週刊漫画』するようになる。この世界では少年画報社が昭和六十一年に『保谷良三官能集』(芳文社)という特集号まで出したほどで、その隆盛振りが解ろうというものだが、この転身振りを本人が言葉少なに語ったことによれば「一九三六年横浜生れ。孤児院を経て職業を転々とし、國学院大学文学部中退、本格的に児童漫画家

を目指したが一生懸命に描けば描くほど子供たちの反発を買い筆を折ろうと思いつめる。その結果「（原文ママ）なのだった。既にその絵柄は少女物とは百八十度違っており、まったく同一人物の作とは思えない。この潔さにかつてのファンは拍手を送りはしても、敢えて新しい世界を覗かないほうがいいだろう。

因みに「ホヤ」「ホタニ」のどちらかは正確にはわからないが、子供たちは皆「ホタニ」と読んでいた。

保谷良三（ほたに・よしぞう）

一九三六年、横浜市生まれ。児童漫画家を目指すも、一九七〇年以降、成年劇画の道へと進む。

本書の出版に当たり、名字の読み方が「ホタニ」であることが、当時の雑誌のルビから判明した。

第五十楽章 芳谷圭児

多ジャンルの作品の中にある少女向きの本質

芳谷圭児——と聞くと、少女漫画愛好者の脳裏には、やや「お姉さん」向きの上品な絵柄が浮かんでくる。そして今読んでいる児童漫画を早く卒業して、その世間を理解出来る年齢に達したいと希(ねが)うのが常だった。

いち早いデビュー

芳谷先生は一九三七年一月十九日に東京・板橋区に生まれた。父親はやはり児童漫画家の**芳谷勝**であったから、この道に進むのは当然だったと言えるだろう。戦後間も無い時代は、未だ漫画家という職業が確立されておらず、決まって親や教師の反対に合ったことは、**東海林さだお**氏のエッセイによっても良く判る。その点で、**今村洋子・ゆたか**姉弟の場合と同様に、幸せな環境であった。

デビューは一九五四年と早く、十七歳にして貸本向単行本「友情三つの星」で衆目を集めた。既にこの時期から先生の絵柄は確立されていたが、当時は「青年漫画」に当たる分野それ自体が存在しなかっ

「風の中のユリ」

たので、少女向きの作品を執筆することになったのだろう。昭和三十年代までに登場した男性漫画家の多くは少女物でデビューしており、そこで磨かれた技術を引き下げて十年後には多方面に進出する人物が多い。例を挙げれば**石森章太郎・赤塚不二夫・よこたとくお・ちばてつや・つのだじろう・藤子不二雄**という面々だが、以上のトキワ荘グループには属さない芳谷先生が、最も多くのジャンルに登場することになるのである。そしてどういう運命の巡り合わせか、後に彼らと共同作業を始めることになるのだった。

トキワ荘グループのブレーン

トキワ荘グループとの交流は、まず、つのだじろうのアシスタントから始まる。東京都出身のつのだ先生は、トキワ荘には在住せず「通い組」の一人だったから、そのグループに属さない新人たちとの繋がりも多かったに違いなく、確かにつのだ(作品)には、児童漫画タイプの主役たちと、写実的な背景を含む、後に青年漫画と呼ばれることになる脇役たちの描き分けが認められるのである。この差異は始めの内こそ、それこそ違和感なく共存していたが、昭和四十年代以降の少年物、とくに怪奇物になると、まったく隠すことなくお互いを主張し合うようになる。尤もその頃は、芳谷先生は他のトキワ荘の住人だった漫画家との共同作業に入っていたのだが、つのだ作品のその後の有り方を決定した功績と言えるであろう。

次の共同相手は、何とギャグ漫画の王様、赤塚不二夫である。つのだ・赤塚両先生は、トキワ荘から転出の後、西新宿に「スタジオ・ゼロ」を石森章太郎・鈴木伸一(風太朗)先生らと設立し、アニメ制作や「オバケのQ太郎」を共同制作することになるが、一九七一年にそれも発展解消され、「フジオ・

238

「プロ」などが新たに設立された。既に個々の漫画家が手塚治虫と並ぶ大家となっていた証しである。そのフジオ・プロ劇画部に参加したのである。ここでの合作には『りぼん』付録の「聖ハレンチ女学院」、「おそ松くんブック」(一九六六年)に掲載された連載絵物語「フジオのワンパク日記」がある。前者は赤塚・**古谷三敏**と、後者はよこたとくお・古谷とであった。そしてさらに一九七四年にはその古谷氏と「ファミリー企画」を設立し、八一年に独立するまで、少女向け週刊誌で現在隆盛中である、生活啓蒙漫画の牽引者となるのである。

女性ファンに向けて

と、一人の漫画家の立身出世伝を辿って来たが、現在芳谷圭児と言えば、一九七一年から週刊『漫画アクション』連載の「高校生無頼控」や同じく七三年から連載の「ぶれいボーイ」などの作者という印象が強く、それ以前の児童向きの作品群を隠してしまいがちだが、やはりその本質は少女或いは女性向きであり、その後の転身振りの中でも、やはり劇画とは一線を画した上品さが売り物であろう。

少女物としては一九六〇年創刊の『少女サンデー』(小学館)に連続して読切「さよなら・涙」から最終号「風の中のユリ」を描いており、看板作家であった。また『小学四年生』には「ママの歌は消えず」を、社屋が隣の集英社からも同時に『りぼん』で「白鳥の歌」、『りぼんコミックス』(集英社)での名作かって走れ」を発表しているが、ファンの記憶に残るのは、『ジュニアコミックス』での「太陽に向かって走れ」を発表しているが、ファンの記憶に残るのは、『ジュニアコミックス』(集英社)での名作漫画化「ハムレット」であろう。同企画は数人の漫画家が手掛けたが、この時期、芳谷先生の絵柄がもっとも良く原作と合致した、真に珠玉のような作品である。この方面の仕事を切望していた人間にとって、秋田書店から一九九六年に出版された「むかい風」(伊集院静・作)は久々の幸福な贈物となったの

である。

ある意味では戦後漫画界を傍観して来た感のある芳谷先生、現在もお元気の筈である。ファンがこの先望むならば、そうした漫画界の揺籃期からの交友録・創作や出版の現状を、是非ともイラスト・エッセイにまとめて欲しいものである。漫画家としての「丸山昭」の再登場を心から待ちたい。

芳谷圭児（よしたに・けいじ）

一九三七年一月十九日、東京生まれ。中学生の頃から、児童漫画家の父・芳谷勝の仕事を手伝うようになる。結核で倒れて高校を休学中に、父の知人の紹介で「家なき子」を描くが出版されなかった。一九五四年、金園社の単行本「友情三つの星」でデビュー。以降、単行本を中心に雑誌にも進出する。一九六四年、つのだじろうのアシスタントとなり、スタジオ・ゼロのメンバーとともに仕事を続ける。一九六九年に設立されたフジオ・プロ劇画部に劇画部長として参加。「高校さすらい派」「高校生無頼控」など反響を呼んだ作品を連載。青年誌にゴルフや麻雀劇画なども発表する。一九七五年、フジオ・プロの古谷三敏とともに独立し、ファミリー企画を設立。八一年にはファミリー企画からも独立する。

第五十一楽章 藤木輝美

全分野の読者心理を知り尽くした漫画家

幼い頃読んだ漫画で、その主人公のある一齣(ひとこま)の表情だけが、脳裡に焼き付いているといった体験は、多くの人が持つものであろう。例えば**楳図かずお**の恐怖に見開いた少女の瞳孔(どうこう)などがそれだが、**藤木輝美**の描く、目を細めた愛くるしい少女も、年少の読者にインパクトを与えたに違いないのだ。

年早いその存在価値

いや、必ずしも年少者だけではない。仮にその時点でさらに年上の女学生たちが読んでいたとしたら、ヒットした可能性は大きかったのではないか。何故ここで断言できないのかと言えば、当時の彼女たちは漫画を読む習慣が無かったこと、また、一刻も早く大人(おとな)になろうとしていたからである。藤木先生の絵柄は現在で言えばギャグ漫画寄りで、こうした作家たちは本人の志向がどうであれ、「生活物」を描くことを強いられたからだ。これが功を奏して一躍有名になったのが、かの**赤塚不二夫**だったが、あと十年遅ければ、藤木先生もまた、詩やイラストの世界で大活躍していたに違いないのである。

「おおきなアカちゃん」

なぜならば、先生の絵柄は同時期に活動を始めたイラストレーターの**田村セツコ（節子）**に近いものが感じられるからだ。特にあごの張った大きな顔の三頭身少女がそうで、これは普及しつつあったテレビで大活躍していた、ザ・ピーナッツや弘田三枝子らの顔の印象が強い――ということは、極めて同時代的・現代的だったのである。ただ一つの違いは、藤木先生の衣装の描き方が男性的で、そのデザインも極めてステレオタイプなのである。女性であればもっと細部に凝る筈なのに、もっと大まかに量としマッスて捉えるのだ。

またほぼ十年後に大ヒットする「小さな恋のものがたり」（みつはしちかこ）も、言ってみればこの流れに属するものだが、残念乍らそこまで詩的・私的ではない。これまた昭和三十年代の編集方針で、漫画と絵物語は明確に分けられており、とくに詩は口絵において、少女スターたちのカラー写真のキャプションとして記されるのみだった。唯一違うのは学年誌だけだったのだが……。

生いたちと少女漫画での足跡

藤木先生は一九三四（昭和九）年十二月十一日に滋賀県で生を受ける。その家系は古く戦国時代に遡さかのぼると言う。こうした縁から近年の作品には、仏教系出版社や寺院から出版された「親鸞さま」（一九八しんらん八年）、「れんにょさん」（一九九七年）、「妙好人源佐さん 上下巻」（一九九八年）、「歎異抄」（二〇〇二年・論文）などが多数見られる。因みに小・中学校での同級生として田原総一朗が挙げられる。その後、彦根高校で理工学を学ぶが、既にディズニーや**手塚治虫**の影響を受けて漫画家を目指していた。ディズニーはともかく、手塚の登場は戦後のこととなるので、戦後漫画家の第二世代である。

一九五四（昭和二十九）年に上京し、友人であった**横山光輝**との関係で貸本漫画でデビューすること

になる。この時期の作品としては少女物の代表作「さよならパディ」「(小鳩)くるみの日記 全三巻」などが確認される。後者は人気少女歌手をキャラクターにした読者におもねった作品だが、この種の作品を描いた女性作家が意外と手抜きをしているのに比べ、先生や東浦美津夫先生には職人的な手堅さが感じられる。そして前者はこれ一作で少女漫画史に残る傑作で、花の精パディと画家タローの恋愛を画商(悪魔)が妨害するというもので、ストーリーはデビュー当時の**里中満智子**「その名はリリー」の先駆でもあり、単行本ならではの見開きを使った幻想シーンは特筆すべき美しさである。

やがて先生は雑誌に進出することになり、ここでは生活物「やりくりアパート」「レストラン110番」と続く集英社での大ヒットが生まれる。このうち「やりくりアパート」は花登筺(はなとこばこ)原作のテレビ番組の漫画化で、学年誌で同時に**西沢まも**る、**松下ちよし、小谷やすお**といったやはりギャグ系の男性漫画家によって繰り返し描かれた。絵柄の統一感を出すためか、ここでは藤木先生も赤塚不二夫の画風に接近している。尚「レストラン110番」と「おおきなアカちゃん」は好評だったため、きんらん社から単行本化されている。

全漫画界を巡って

少女物ではほぼ十年の足跡を残したに過ぎなかったが、少年物ではそれを凌ぐ大活躍振りであり、『少年』『野球少年』『痛快ブック』『おもしろブック』などに同時に「覆面選手(ふくめん)」「乱月夢之助」「スイッチくん」といった、極めて守備範囲の広い作品を発表するのである。ここにも手塚治虫の後に続くという戦後第二世代の意気込みを見ることができる。そして昭和四十五(一九七〇)年頃より、「まんが伝記シリーズ」(学研)、「入門百科クイズなぞなぞシリーズ」(曙出版)、「なぞなぞえほん」(梧桐書院)な

どの学習物に手を染めるようになり、冒頭に記した仏教物に移るようになるのだ。学習物こそ子供の心理を知り尽くした漫画家・イラストレーターでなければ務まらない分野であり、さらに宗教物こそ、全分野を経巡って来た先生にしか描くことのできない世界であろう。

藤木輝美（ふじき・てるみ）

一九三四年、滋賀県彦根市生まれ。一九五四年上京。小学館、集英社、講談社、家の光、学研、毎日新聞社、東本願寺、大法輪閣等に連載漫画を描き、今日に至る。人気を博した連載児童漫画に「スイッチくん」「レストラン110番」がある。

第五十二楽章 小山葉子

生活漫画からレディース・コミックの曙光へ

かつて、「生活漫画」というジャンルが存在した。いや、漫画そもそもの始まりが子供たちの生活と共にあった。漫画が「愉快な・滑稽な絵」と理解されている内は、大人向きの政治漫画も含めて、全てが生活の中の笑いを描いていたのである。

出発はやはり単行本から

とくに少女漫画においては、その祖型と見做される「サザエさん」(長谷川町子)が示すように——これは「女性による漫画」という意味でも——後進の手本となったであろう。ハルピンという異国を舞台にした「フイチンさん」(上田トシコ)にしても、結局は少女の身の廻りの話題だったし、御三家にしても、とくにわたなべまさこは下町の長屋の生活を実感を持って描いていた。昭和四十年代の改革者である西谷祥子の「レモンとサクランボ」が熱狂的な支持を受けたのも、詰まるところは等身大の少女の学校生活を描いたためだった。ただ、本当の意味で生活漫画の王道を行ったのは今村洋子で、一般に

「ばんざい！ お嬢さん社長」

長い執筆活動を誇る作家は変貌して行くものだが、彼女は代表作「チャコちゃんの日記」の路線を守り続けている。その延長線上に居るのが**小山葉子**先生だ。

先生のデビューは、現在報告されている資料によれば昭和三十一年に発行された「形見のオルゴール」「乙女のゆりかご」及び「乙女のセレナーデ」で、東京漫画出版社のB6判の「東京漫画文庫」である。同社ではたちまちの内に看板作家となり、「三つの夢」「ひな菊の宿」「母よ泣かないで」「ひな菊詩集」という、極めて日本的な作品も発表している。このうち「乙女のセレナーデ」は、白菊高校にテレビ局から劇の出演を頼まれ、先生はその主役を貧しい少女に決めるが、PTA会長の娘の妨害に遭うという、当時のバレエ物に良くありがちなストーリーに、少女たちの生活や友情、それに新しいメディアであるテレビを加えて物語に躍動感を与えている。

同社では昭和三十三年より「小山葉子シリーズ」も発行されているから、貸本漫画家としての人気の程がわかるだろう。更に間を置いて同社からは昭和四十年には「ストップ‼ ママ」「かしまし三人娘さあ！ 走るのよ三人で」が発行されている。

学年誌の女王として

ここで判明するのは、約六年の間に小山先生の表現がドライになったことである。昭和三十三年九月から翌年三月までは小学館の『小学五年生』で「すみれのワルツ」を連載する。既に表紙も本人が描くようになり、夏を思わせるカラッとした絵柄と原色を大胆に用いた彩色は、非凡なデザイン能力を示しているい。生活漫画では人物描写の他に、生活感溢れる、室内描写やファッションを採り入れなければならい月号『少女』掲載の「かがりちゃんは知らない」以降、翌年までは同誌に読み切りを、三十五年

ないが、その点でも充分に手慣れている。絵柄はすでに先生の特徴でもある大人びたスマートさを持っており、謂わば「手の届くところにある高級感」を抱かせるのに適当だ。学年誌ではやはり三十五年に講談社『たのしい二年生』で「ミミーといっしょ」を連載している。ということは、二大学年誌を股にかけた大活躍であった。

他の連載は三十五年から『ひとみ』（秋田書店）で「ふたりのねがい」、同社の『小学生画報』では三十六年に「おこれ‼ケンちゃん」を執筆しており、ますます生活物の王道を行く如しである。

レディース・コミックの曙光

しかし先生は「ポスト今村洋子」としての地位に甘んじてはいなかった。その始まりが四十二年の週刊『マーガレット』に連載された代表作「ばんざい！お嬢さん社長」だった。同時期に刊行されていた『少女フレンド』に比べ、同誌はやや年上向きで、それがやがて『デラックスマーガレット』を生むことになるのだが、その一端を担ったのが、この早すぎたレディース・コミックだったと言えよう。

そこに着目した集英社が『小説ジュニア』に「ふしぎなブローチ」「ナイスボーイと弱点野郎」を、旺文社が『ジュニアライフ』に「ヤボ君とハンサムボーイ」「キーキー＆メソメソ」を描かせることになるのだが、ちょうど少女漫画界の変革期である昭和四十四年に当たっていたことが災いしたのか、この後は先生の名前を見かけることが難しくなるのだ。

現在、書店にはエッセイ漫画が溢れ返っているが、そのつもりになれば、小山先生が軽妙な筆致で第

一人者になることは、充分に可能だと思われる。また単行本「不良少女」(昭和三十七年、東邦図書出版)、「危険少女マキ」(東京漫画出版社)など、少数だが異色の問題作が示した方向を辿れば、ドキュメンタリーを、決して悲惨にならずに表現するイラストレーターの仕事もこなせたと考えられる。いずれにせよ、そうした分野の先達に、小山先生は居るのであろう。

小山葉子（こやま・ようこ　本名・志村陽子）

一九三八年二月十一日、東京生まれ。父に漫画を師事する。高校二年のとき、処女作「三つの花の物語」を出版。代表作に「山彦さん」(『少女』)、「ミミーといっしょ」(『三年生』)、「すみれのワルツ」(『小学五年生』)等。その他、大人向けの漫画や、東邦漫画出版、東京漫画出版社等で単行本も執筆する。

第五十三楽章 大石まどか

振幅の広さで少女漫画以外でも活躍

字面だけでは、性別の判らない名前もあるものだ。その名が性別当てクイズにまで発展した**河あきら**、という存在もある。ただ、高橋真琴以外はその描線に、やはり性別が滲み出るもので、**大石まどか**は誰もが男性だと思っていた筈だ。

初期からホラー物も

大石まどか先生は多作家である。昭和二十六（一九五一）年デビューと言うから、月刊誌に先行する単行本界でも最古参の一人であろう。活動は単行本界のみに限られているが、初期は若木書房で少女物を、後期（一九八七年まで）はひばり書房でホラー物を中心に執筆していたことで知られる。だが、昭和三十四年発行の「黒猫別冊4」（つばめ出版）には同時期の少女物とは全く絵柄を変えて、青年ホラー物「自殺」を掲載している。巻頭だから既に力量を認められていたのであろう。また同誌には手塚治虫ばりのベレー帽をかぶり、片手はスーツのポケットに差し込み、残る片手で煙草をくゆらす――恐ら

「心に愛の灯を」

くは二十代の――ポートレイトが一ページぶち抜きで載っていて、「現代最高峰の推理漫画家。われらのアイドル雁沢探偵を育てたことは有名。／代表作「灰色の群像」「黒衣の部屋」／目下独身。花嫁募集中。動物が大好き。／つばめ出版・ひばり書房作家グループに所属」（／は改行を示す）と紹介されるなど、破格の扱いである。

「黒猫」は短編集で、他に**古賀しんさく**（新一）、**浜慎二**ら、後に少女恐怖漫画で第一線に立つ作家たちも寄稿していた。だがここでは少女物の王道を行く作品について述べよう。

若木書房でも二つの路線

少女物と来ればまずは若木書房であり、すでに昭和三十年九月に「星をみつめて」（全一冊）、昭和三十三年五月と十一月に若木書房傑作漫画全集として「母をしのばん」「夢路いくとせ」（各前後篇セット）を任されているように、ここでも看板作家であったことが知れる。両作とも不良や凶悪犯人が出て来る辺り、当時の世相を反映していたとも言えようし、同時期のスリラー物との共通点も見出せて興味深い。

短篇集では『泉』四号（昭和三十三年）にも**鳥海やすと**、**むれあきこ**、**わたなべまさ子**と同時掲載され、更に『ゆめ』四号（昭和三十五年）では**内藤ルネ**が表紙を描き、**赤松セツ子**、**むれあきこ**が同時執筆している。

しかしあまり識られていないが、同社は同時期に青年向短篇集『迷路』も出版していて、その六号には「かきむしった手の血」を執筆し、他には**さいとう・たかを**、**辰巳ヨシヒロ**といった劇画界の大御所や、**堀江卓**、**松本正彦**、**遠藤信一**ら往年の大家が目白押しなのである。つまり、初期に少女漫画家として世に出ていた訳ではなく、ある意味では振幅の広い漫画家だった。ただしどれもが情念の世界を描い

絵柄のカテゴリー分け

ここでは「夢さそう虹」(つばめ出版)を例に挙げよう。発行年は不明だが、昭和三十年代中期と推測される。完璧な少女物で、表紙は当時のしきたり通り他の画家(江川みさを?)が描いている。境遇の違う二人の少女の友情物語だが、そこに貧しい少女の母の病気が影を落とし、そして離婚した父親が裕福な少女の父親だと判明してハッピー・エンドとなる。その父親の新婚時代が回想で描かれるが、こにやや硬派な描写が見られる(似顔絵を得意とした**榎本有也**に近い)、男性キャラクターは、石原裕次郎をモデルにしたように感じられる。絵柄はやや古く、それが昭和三十年代の室内や風景とマッチしているのだが、背景や車なども手を抜かず線にブレがない。少女が見せ場でポーズを決めるのも、スタイル画からの影響であろう。

何よりも秀逸なのは構図とバックの処理で、人物のアップに幾何学的な形をベタで配するのは、他の漫画家には見られない手法である。ただ、主役級は別として、端役となるとその顔が突然に、戦前の絵柄にタイムスリップする。また老婆の描線は写実的であろうとした為か、異和感を覚える。つまり、何組かのカテゴリー分けが絵柄上でなされているのだ。これが大石先生の特徴であり、後期まで持ち越されることになる。

明朗から怪奇へ

昭和四十年代前半には、先生はひばり書房で「青春明朗シリーズ」を任される。**横山まさみち**から説

教臭さを抜いたような爽やかさが身上だったが、後半からは少女向き恐怖物に手を染めるようになる。その転機となったのが「狂った不死鳥」で、このカラー頁における抽象的な齣割りとシルエットは、先生の最高傑作と言って良い。その後「お岩の怪談」「お糸地獄」「めくら蛭」(一九七三年)「地獄から来た女」(七四年)「妖怪の子守唄が聞こえる」(七五年)と、立て続けに時代物を発表し、その後、立風書房でも二冊の怪奇物を執筆している。そして八七年まで、ひばり書房の実用本(あやとり、折紙など)のイラストを提供している。

先生は現在、どのようにお暮らしなのだろうか。お目にかかって長い少女物との関わりをうかがってみたいものである。

大石まどか(おおいし・まどか)
プロフィール未詳。

少女マンガ史のミッシングリンク

丸山 昭（まるやま・あきら）

この『少女漫画交響詩』には、なつかしい少女マンガ家たちが次々と現れ、ファンにとっては興味の尽きない話題であふれていますが、じつは少女マンガの系譜をたどるうえでも重要な資料になるという役割を果たしています。

＊

手塚治虫の名作『リボンの騎士』から池田理代子の話題作『ベルサイユのばら』までの十数年間は、少女マンガの空白期間と思われていました。

＊

だいたい少女マンガは「他愛のないお涙ちょうだいもの」ばかりの低俗なエンターテインメントだときめつけられて、少年マンガより格下のものとされていたんです。それに、少年マンガは少女も読みますが、少女マンガを読む少年なんてまずいません。だから、後のマンガ評論家——ほとんどが男性ですよね——は、リアルタイムでこの期間の少女マンガを読んでいなかったものだから、『ベルばら』や、いわゆる「花の二十四年組」の華やかな活躍に目を覚まされるまでは、この期間は少女マンガは実りの少ない空白期間だと見做していたのでしょう。ただ手塚治虫の『リボンの騎士』がストーリー少女マンガの先駆けとして話題にされていただけでした。

この期間をマンガ史の空白にしたもう一つの大きな理由は、一九五五年をピークに日本中を吹き荒れた「悪書追放運動」です。

253

一部の児童文学者や評論家が言いだした――マンガは子どもの知的発育を阻害するから、子どもにマンガを読ませてはならない。マンガを載せた本は悪書である。――という暴論に、母親やPTA連合会などが動かされ、ついには警察や行政までが追随して、全国的にマンガ追放運動が巻きおこったんです。マンガが載っている雑誌や単行本を学校に集めて校庭に積み上げ、燃やしてしまうという愚挙が各地で起きました。マンガ家や編集者はあちこちの集会で糾弾されるというさわぎです。こうしてマンガは子どもの手から取り上げられ、処分されてしまったのです。

「マンガは日本の文化だ」などとほめそやされている現在では、こんなことがあったなんて想像がつきますか？「マンガなんか読むんじゃない。勉強しなさい！」と親に叱られた覚えはありませんか？そういったわけで、それからしばらくの間は、マンガは社会のゴミとされて、日陰の時代を過ごしました。だからその期間のマンガ本や雑誌は大方処分されてしまって、今では手に入りにくいし、記録類も散逸してほとんど残されていないのです。

＊　＊　＊

そういう不幸な条件が重なって、『リボンの騎士』から『ベルばら』までの十数年間、少女マンガは不毛の時代だったように見られていましたが、――とんでもない、その後の大発展にバトンをつなぐ、多彩な作家たち、珠玉の名作の数々がひしめいていたんです。

米沢嘉博氏の記念碑的著作『戦後少女マンガ史』（新評社、一九八〇年）では、さすがにこの期間の少女マンガの流れをしっかり追っていますが、概括的な論評の域を越えてはいません。もちろんこの期間の少女マンガを話題にした論説は他にもいくつかあります。しかし、この『少女漫画交響詩』は、この間に活躍した少女マンガ家たちを丹念に掘り起こして、一人ひとり詳しく紹介しているのですから、こ

の空白期間のミッシングリンクをつなぐ貴重な文献になっているわけです。
　そのうえ、著者はマンガ評論家としてではなく、マンガファンとして、熱心な一読者の視点から見ているところが特色です。取り上げたマンガ家にすべて「先生」という敬称を付けていることでも分かりますが、いかにもあこがれの先生のことを、嬉々として語っているという感じがしませんか。
　それもそのはず、著者は小学生の頃からピアノのレッスンに通っていて、先生の待合室で自分の番が来るまでそこにあった少女雑誌をむさぼり読んでいたのだそうですから、間違いなくリアルタイムの読者です。それも少女の感性で読んでいたらしい……。つまりこのような本を書くには最もふさわしい著者なんです。
　また、この本を執筆する時点で会うことのできる人には、すべて直接会って取材しているところがすばらしい。作品をたくさん読み込んでその作家を理解したつもりでいても、実際にナマの本人と話をしているとアッと思うような発見があって、その人の作品の裏が読めた思いをすることが多々あります。
　少女マンガ特有の描法や、スタイル画や瞳の星といった興味深い話題についても言及していますが、著者自身がイラストレーターを自称しているほどですから、その内容は専門技法書のレベルです。
　作品の内容だけでなく、その人柄までも紹介したければ、その人に会うことは必須です。

＊

＊

＊

　ところで、この時代はマンガ史に残る大転換の時期でもありました。一九五四年に私が配属になった『少女クラブ』では九本のマンガを載せていましたが、ほとんどのマンガ家が戦前派で、戦後の新人は手塚治虫だけでした。そしてマンガ家は男性というのが常識の時代でしたが、紅一点の長谷川町子がいました。

この頃から、戦前の作家が徐々にフェードアウトして、戦後世代のフレッシュな顔ぶれが続々と舞台に登場してきます。新しい教育を受けた子どもたちが読者になってきて、旧世代の描くマンガはピンとこないから、感覚の合う若いマンガ家たちの作品を歓迎し始めたんです。同時に女性の進出が始まって、少女マンガ界から男性を追い出した画期的な時代でもありました。

一つだけ付け加えると、後に少年マンガで大活躍することになる若い男性作家の多くが、この時期に少女マンガでデビューしているという事実があるんです。石森章太郎、ちばてつや、松本零士……などです。この辺りも興味深い話題なのですが、この本は女性マンガ家に重点を置いているので、もうちょっと触れてもらいたかったところですが、この話題は次の著作を待ちましょう。

＊　＊　＊

さてこの著者についてですが、本職は音楽家です（と思います）。東京芸大音楽学部を抜群の成績で卒業し、今は作曲家でピアニストで指揮者で大学の講師です。音楽イベントやコンサートの企画から出演までこなしますし、テレビの音楽番組では異色のタレントとして奇妙な扮装姿（それも女装が多い）で現れて解説をしたり、ウンチクを傾けたりしています。NHKラジオでは高校の音楽講座を受け持ってもいます。そのうえ音楽専門書からオペラなどのやわらかい解説書まで、次から次へと執筆しているところを見ると、この人の一日は二十四時間以上あるんじゃないかと思いたくなります。

そこへ持ってきてこの著作です。ちょうどこの期間、少女マンガ編集の現場にいた私でも、初めて聞くエピソードがあったり、忘れていた名前が出てきたりしています。これでは音楽家の専門外の余技どころか、もう立派な本職ですよと言わざるをえません。

スーパーマルチタレントの著者が、次に何をやってくれるのか、興味津々で待っています。

あとがき──満たされた夢

筆者は、この書籍が出る頃、還暦を迎えます。これまでに音楽の周辺に居る者として、四十冊程の本を著して来ました。でも、一番書きたかったのは「少女漫画」交響詩だったのです！

マンガ専門誌『まんだらけZENBU』に、半ば売り込みのようにして第一回目の連載を始めたころは、まだ二十世紀でした。地方にお住まいの作家の情報が入ると、本業の音楽会が近くで開かれればリハーサルと本番の合い間に出掛けて行ってお目にかかる――時々はそれが**あすなひろし**先生のように逝去直後だったことも――のですが、どなたも始めは警戒しているのか「三十分で」と仰有るのに、結局は**田村セツコ**先生のように夜中まで喫茶店を梯子したり、たまたま会場のロビーで展覧会をやっている、その指導者が**木内千鶴子**先生で、楽屋でお話しし、結局は本番に花束までいただいてしまっていたり、**わたなべまさこ**先生のように、「まだ鼻は描きません」と添え書きした横顔の少女画をハガキに描いて送ってくださったり、**牧美也子**先生とは親しく文通させていただいたり……と、これは筆者の女性性が幸いしているのでしょうか。

歌手の**森公美子**さんも**水野英子**先生にお会いしたときに仰有っていたことですが、「こういう仕事をしていて良かったと思うのは、昔から憧れていた人に会えるから」と、筆者も全く同感なのです。ただ一つだけ威張ってもいいのは、絵やサインをねだることはしなかったことです。思えば、発表されると同時に読者だった頃も、似顔絵やファンレターを送ったりすることはしませんでした。筆者にはどこかに一歩退（ひ）いたところがあるらしく、それが音楽家として檜舞台（ひのきぶたい）に躍り出ることが出来ずに終わろうとしているのですが、これは第一世代の少女漫画家の先生方の態度と似ているかも知れません。

257

実は、この本が陽の目を見るまでに、筆者にとってはかなりの紆余曲折がありました。二十世紀の頃はまだ少女漫画に対する偏見もあったのでしょう。良く言われた「女性は想い出を持たない、なぜなら愛する子供を見つめるから」という意見は言い得て妙ですが、子供を作らなくなって、育て終わってしまった女性が数多い今こそ、自分のルーツを探る必要があるのではないかと思うのです。

次に出版を断られた理由としては「当社には漫画に詳しい編集者がいない」「売り先のルーツがない」などが挙げられますが、他からフリーの編集者を招いたり、売る方法は知らずとも、宣伝する方法は幾らでもあると思われます。

そして最後に、何よりも強く感じたのは「研究者」という名を借りたマニアの世界があって、そこに入ったからには、他人の侵入を拒むという態度を見せることです。勿論、人格者でもある研究者の先生方はいらっしゃるのでしょうが、筆者が属している音楽家の集団と、かなり近い雰囲気を感じるのでした。これは敬愛する**吾妻ひでお**先生の漫画日記からも窺い知れるところで、筆者は決してその世界には入らないことを誓います。大体にして音楽家の集会にも顔を出さないのですから、この態度は守るべきでしょう。ただ筆者にとって重要なのは、多感な時期に、同性の目で少女漫画を見つめ、描き、投稿・持ち込みし、「新児童少女漫画会」（杉本啓子・大岡満智子ほか若木書房系の作家を輩出田史子・村岡栄一・大友克洋が同人）に入会し、描く傍から母親に原稿を破られ——何と一日だけ**井出ちかえ**先生のアシスタントをした、少女漫画家になり損った男の子が、当時の回想を基に訪ね歩いた記録、つまり「舞踏会の手帖」だということです。

この古い映画は、貴婦人が昔交際した青年たちと再会していくというもので、男性たちのある者は世を去り、残った者も老いているのですが、当の貴婦人は少なくとも彼女の意識の中では美しいのです。

あとがき

この『少女漫画交響詩』は、不遜にもその主人公が筆者であり、相手は漫画家たちです。しかし筆者は自分が醜く老境に差しかかっていることを識っており、しかし相手の先生方はどなたも美しいのでした。そしてそれは当然のことで、ここで初めて会ったのですから、その時点では一番輝いている筈です。そして筆者は、何と作品の端から端まで、何の花が飾ってあったか、科白のどこに句読点があったかまでを熟知しているのですから。少女漫画とその作家の先生方とは、決して色褪せない存在なのです！

この書籍のタイトルの命名者は、まんだらけ社長の**古川益三**さんです。この方も漫画家として活躍していた時期がおありで、他には考えられない題（タイトル）を付けてくださいました。本文中に記したように、筆者が音楽家であることを優先させて、他には考えられない題を付けてくださいました。本文中に記したように、筆者が音楽家であることを優先させて、他には考えられない題を付けてくださいました。本文中に記したように、筆者が音楽家であることを優先させて、「交響詩」とは、十九世紀半ばにロマン主義の作曲家たちが始めた、物語を持つ管弦楽曲のことで、とくに自国の歴史を採り込んだ記念碑的な作品が多く作られました。この小著が滔々と流れる漫画史を、ほんのわずかでも語ることが出来れば、この上ない幸いです。

最後に、原稿の初めての読者でもある『まんだらけ』編集部の**奥山文康**さんにも、最大の感謝と敬愛を捧げます。この方の努力と作業の緻密さがなければ、これだけ長い連載は続けられませんでした。
――この先、「二十四年組」から始まる第二世代、書き残したこの男性作家への旅は、奥山さんと二人三脚なら続けられるでしょう。そして「売れない」と言われ続けたこの本を出版してくださる勇気ある新日本出版社社長の**田所稔**さんと、そして直接編集に携わってくださった**森幸子**さんにも感謝します。

二〇一五年三月三十一日、六十回目の誕生日に　　青島広志

青島広志（あおしま・ひろし）
　1955年東京生まれ。東京藝術大学および大学院修士課程を首席で修了し、オペラ「黄金の国」が同大図書館に購入され、2回の東京都芸術祭主催公演となる。作曲家としてすべての分野にわたる膨大な作品を残すが、とくに管弦楽曲「トゥオネラの白鳥による断章」（水野英子）、オペラ「火の鳥黎明編・ヤマト編・羽衣編」（手塚治虫）、「たそがれは逢魔の時間」（大島弓子）、合唱曲「森の中の小さな生き物たち」（大島弓子）、須賀原洋行の4コマ漫画によるオペラ、歌曲「あるとき　私は」（田村セツコ）など漫画を題材にした作品が目立っている。東京藝術大学・都留文科大学講師、洗足音楽大学客員教授、日本現代音楽協会・作曲家協議会・東京室内歌劇場会員。

＊　本書は『まんだらけZENBU』第5号（1999年12月）から第68号（2015年3月）までの62回の連載のうち61回分を収録するものです（現在も連載中）。単行本化にあたり、加筆修正のうえ再構成しました。

少女漫画交響詩
2015年4月25日　初　版

著　者　青　島　広　志
発行者　田　所　稔

郵便番号　151-0051　東京都渋谷区千駄ヶ谷4-25-6
発　行　所　株式会社　新　日　本　出　版　社
電話　03（3423）8402（営業）
　　　03（3423）9323（編集）
www.shinnihon-net.co.jp
info@shinnihon-net.co.jp
振替番号　00130-0-13681
印刷・製本　光陽メディア
本文デザイン　斉藤肇：(株)クリエイティブ・ノア

落丁・乱丁がありましたらおとりかえいたします。
© Hiroshi Aoshima 2015
ISBN978-4-406-05890-2　C0095　Printed in Japan

Ⓡ〈日本複製権センター委託出版物〉
本書を無断で複写複製（コピー）することは、著作権法上の例外を除き、禁じられています。本書をコピーされる場合は、事前に日本複製権センター（03-3401-2382）の許諾を受けてください。